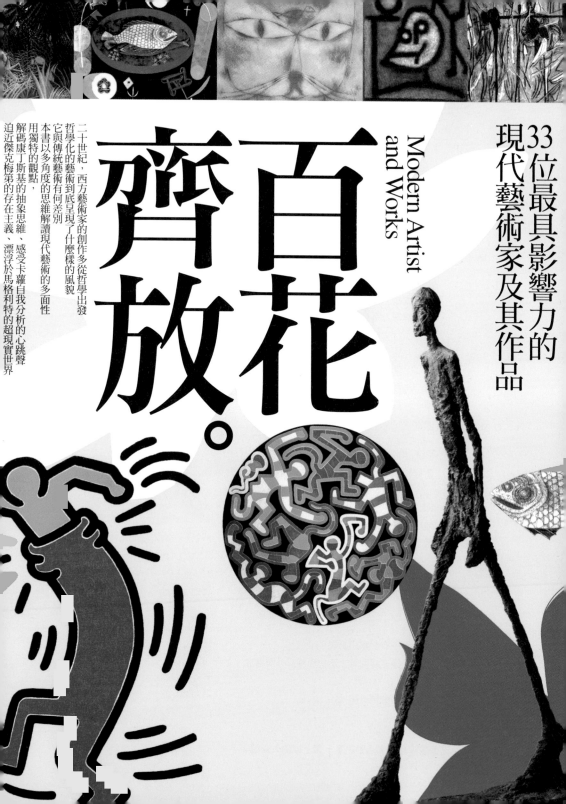

百花齊放。

33位最具影響力的
現代藝術家及其作品

Modern Artist
and Works

二十世紀，西方藝術家的創作多從哲學出發
哲學化的藝術到底呈現了什麼樣的風貌
它與傳統藝術有何差別
本書以多角度的思維解讀現代藝術的多面性
用獨特的觀點，
解碼康丁斯基的抽象思維、感受卡蘿自我分析的心跳聲
迫近傑克梅第的存在主義，漂浮於馬格利特的超現實世界

國家圖書館出版品預行編目(CIP)資料

百花齊放：33位最具影響力的現代藝術家及其作品 / 魏尚河著.
-- 初版 -- 臺北市：信實文化行銷, 2012.05
面； 公分（What's aesthetics；3）
ISBN：978-986-6620-56-0 （平裝）
1. 現代藝術 2. 藝術評論

901.2 101008875

What's Aesthetics 003
百花齊放──33 位最具影響力的現代藝術家及其作品

作　　者：魏尚河
總 編 輯：許汝紘
副總編輯：楊文玄
美術編輯：楊詠棠
行銷經理：吳京霖

發　　行：楊伯江、許麗雪
出　　版：信實文化行銷有限公司
地　　址：台北市大安區忠孝東路四段 341 號 11 樓之三
電　　話：（02）2740-3939
傳　　真：（02）2777-1413
www.wretch.cc/ blog/ cultuspeak
http://www. cultuspeak.com.tw
E-Mail：cultuspeak@cultuspeak.com.tw
劃撥帳號：50040687 信實文化行銷有限公司

印　　刷：久裕印刷事業股份有限公司
地　　址：新北市五股區五股工業區五權路 69 號
電　　話：（02）2299-2060

總 經 銷：高見文化行銷股份有限公司
地　　址：新北市樹林區西圳街一段117號
電　　話：（02）3501-9778

在鄉村——代序

▶

　　寫這樣一本書，比我預想的要困難得多。好些時候，有限的理解力就會被抽空，那一刻，我知道自己是多麼的微弱。書中我喜愛的畫家、雕塑家和行為藝術家，他們有的影響了我，並改變著我。從某種角度來說，《百花齊放：33位最具影響力的現代藝術家及其作品》是向卓越的藝術家及其作品的致敬，也是一種自我清理。

　　當我嘗試著進入他們的作品時，我更加懂得了一個藝術家，在創作過程中所需要的耐心、不斷地自我折磨、專注的力量和無名的持久性。我努力接近繪畫的「語言」，而事實是當我開始寫作時，文體已經消失為零。我只好老老實實地去寫，盡可能寫得平實、準確、充分和深入，儘量去獲得自己可能有的獨立的聲音。這有多難啊！

　　以前我和朋友薩莎討論過關於文體的話題。她和我一樣，都喜歡

瓦爾特　本雅明的批評文體，以至於我甚至去模仿他，然而卻失敗了。每個人都有其特定的思維方式、發音，最後這形成他們特有的語調、氣味、聲音和氣質。薩莎也想在她的文化人類學研究的寫作中，構建自己的個人文體。而我在《百花齊放：33位最具影響力的現代藝術家及其作品》裡，已和我的理想暫時告別了，我能去抓住的只能是：存在於圖像世界中最基本、最核心和最動人的部分。

▶▶

　　今年春天，我在北京郊區的一個村子裡，開始寫這本書。我喜歡那村子的名字：坨堤。這是一個純粹的鄉村，有時我外出散步，走不了多遠，就會出現滿眼的麥田、玉米地、有魚的荷塘、各種樹木，以及勞作的農民。有時我走得很遠，一個人轉悠著，空氣清新得很，一種充實的虛空和自由浸透了我；或者騎著自行車，經過清幽的樹林，來到小河邊。河上有一座橋。羊群在岸邊低頭啃草。我記得那天，天空通透，我還向放羊的婦人打聽時間，我一點都不孤獨。

　　4 月和 5 月，喜鵲時不時地翻飛在菜　園子上空，或站在香椿和棗樹上叫著，讓人舒服。晚上，周圍的田野裡，青蛙們在清唱，夾雜著鄰居的鵝，它們的聲音並不吵，相反，帶給工作一天的我，十分安靜、享受的夜。坨堤在白天也是安靜的，甚至是安詳。

　　一天，一條小蛇在房子的門口突然出現，不足一尺長，沈默、優雅，陽光下，它是金黃的。它小小的眼睛瞅了我幾下，便鼠似的滑入牆壁的洞穴。我沒有害怕，它給我平靜的生活帶來一些意外，短暫卻記憶猶新。偶爾，不知誰家的白貓在菜畦間踱步，拉屎，而後用爪子摳起碎土，將其埋掉。又一日，有隻黑貓卻像賊一樣，一看著我從門口掀起簾子，正往出走，它便利索地從菜地飛到屋頂，並回頭看我一下，就不見了，給我留下一個懸在半空的問號。

　　6 月的院子，各種昆蟲開始在菜地裡起舞，很美。我用瓶子收集了許多昆蟲：肥胖的黑蜜蜂、細腰的黃蜂、蝴蝶、其他小甲蟲和蜻蜓。這使我想起小時候，我的手老被蜜蜂蜇一箭，最簡單的辦法是用鼻涕塗在腫

起的指頭上，可以暫時止疼。這個瓶子似乎就是我觸手可及的童年，一次進城，我把瓶子送給了一個人：我覺得她應該擁有我的樂趣。

夏天的城市和冬天一樣荒涼。有時寫得並不順利，這便有了去鄉間遊蕩的情形。好多個夜晚，我坐在窗子前，抬頭就會看見幾隻緊貼在玻璃上的壁虎，發白的肚皮對著我：正伺機捕捉不遠處的蛾子。過兩天，就立秋了。現在，院子的菜架上吊著長長的絲瓜，敦實的南瓜坐在磚堆上，其他熟過了頭的蔬菜正退出夏季。白菜和蘿蔔開始發芽，嫩綠的棗兒挂滿了枝條，知了往死裡叫。雨後，便有一地的蝸牛在蠕動，那柔軟的身體馱著堅硬的殼……

▶▶▶

這本書是依靠很多朋友的支援和幫助才最終完成的。他們有的提供圖片資料和文字資料，有的在生活上幫助我，有的在其他方面給予支援。在此，我真誠地向他們鞠躬致意：田有奇、趙文科、肖燊、陳勇、黃然、王宇、何尚、吳星池、王煒、王國付、閆仲全、渣巴、回地、劉向東、李昂、王輝迪、俞正運、陳志鵬。沒有他們的友誼，這本書是不會在短期內寫成的；同時也衷心地感謝廣西師大出版社，因為他們，本書才得以出版。最後，我向多年來關愛我的家人，深深地致敬！

魏尚河

2003.8 於北京坨堤

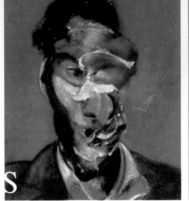
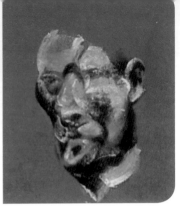

CONTENTS

01

消失,出現

傑克梅第　Alberto Giacometti　1901-1966

傑克梅第的藝術是自足而神秘的,

它凝聚著一種內在的聲音,常常是一聲孤獨的吶喊。

就像一個個雕出來的驚歎號,在空間中兀自立著。

「我們可以想像,」阿貝特·傑克梅第曾經說,「現實主義在於原樣臨摹一隻杯子在桌上的樣子。而事實上,你所臨摹的永遠只是它在每一瞬間所留下來的影像。你永遠不可能摹寫桌子上的杯子,你摹寫的只是一個影像的殘餘物。當我觀看一隻杯子,關於它的顏色、它的外形和它上面的光線,能夠進入我每一次注視的,只是一點點某種很難下

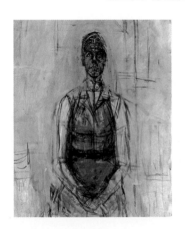

定義的東西,這個東西可以透過一條小線、一個小點表現出來。每一次我看到這隻杯子的時候,它好像都在變,也就是說它的存在變得很可疑,因為它在我腦裡的投影是可疑的、不完整的。我看著它時,它好像正在消失……又出現……再消失……再出現,也就是說,它正好處於存在和虛無之間。這也正是我們所要臨摹的……有時,我覺得我抓住了影像,接著我又失去它,又得重新開始。這使得我不停地工作……」。

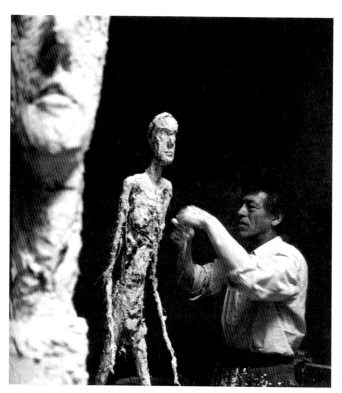

阿貝特‧傑克梅第　Alberto Giacometti

傑克梅第的繪畫形成於層層加疊的「固定」空間中，但在一開始時都不是預先設計好的，它們隨著時間的流動而改變。當傑克梅第否定或肯定他所追求的東西時，在不斷「消失」，和不斷「出現」的積累與接近的那一「中心」點，漸趨生成。

傑克梅第的作品充滿了與「陌生事物」搏鬥過的痕跡，形成時間與心理的相互作用，成為遺留在畫布上的「犧牲品」和「建築物」。在這個過程當中，傑克梅第常常使線條和形狀在失利的狀況下，瀕臨毀滅性的臨界點：「要敢於下毀滅一切的最後一筆。」他在工作過程中所表現出的極不穩定的各種特性，比如「詛咒」、「呻吟」、「緊張」、「焦慮」、「癡迷」和「瞬間性」等，幾乎像反射鏡

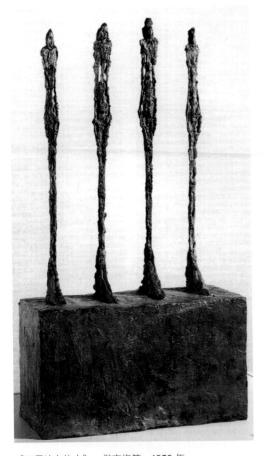

《四個站立的人》 傑克梅第 1950 年

一樣，在某些時候也融為藝術家作品「內容」的一部份，當然這個觀點是具有冒險性的。

傑克梅第1901年出生於瑞士，他的父親是瑞士後印象派畫家，也是他的啟蒙老師。傑克梅第 13 歲時以他的兄弟迪耶戈為模特兒做了第一座胸像，後來他的許多作品也都是以迪耶戈為原型。1919年，傑克梅第到日內瓦工藝美術學校讀書，之後他又訪問了義大利的羅馬和佛羅倫斯，那裡的古埃及原始藝術風格給了他深刻的印象。1922 年，他定居巴黎，在布爾代勒（Bourdelle）門下工作了三年。三〇年代，傑克梅第參加了超現實主義團體，創作了一些設置在平板底座上的線型結構雕塑。二次大戰後，傑克梅第曾深受存在主義思潮的影響。

沙特曾評價傑克梅第說：「他永遠遊移於連續和中止之間。」有很長一段時間，傑克梅第離開巴黎，在自己的故鄉從事繪畫和雕塑的

研究工作。他在 1966 年 6 月去世。

　　跟繪畫不同的是，傑克梅第的雕塑形成於實踐之前：「當我在創作一尊雕塑的時候，形體會先在想像中形成，然後慢慢地體現在創作材料以及它的體積上。這時，尺寸大小取決於物體的需要，雕塑從製作到完成的過程，對我來說是一種物化的過程，沒有什麼特別難的地方。」

　　人體對傑克梅第而言，絕對不是壓縮的團塊，而是像透明的結構，他已經不再關注那些無法確定的外在形式，而嘗試著「在圓的、平靜的和尖銳的、激烈的東西之間，找出一條解決之道」。這導致了那些年裡（大約 1932 至1934 年間），彼此不同的物體和某種風景（比如：仰臥的頭；被勒著的女人，頸動脈被切斷；宮殿般的建築內有一隻鳥的骨架和一副脊椎在籠子裡，另一端有個女人；一座大花園雕塑的模型，人能夠走在上面，坐在上面，靠在上面；大廳的桌子和非常抽象的物體等等），成為他的創作主題。

　　在傑克梅第的雕塑作品中，「動作」是最重要的元素之一，是「動作」賦予人體和頭顱以情感、意志的方向性，人體的動作大量傳遞出它的「透明結構」，和某種內在的心理表情。

　　傑克梅第的作品中那些行走的人，是一些被「塑造」出來的實在形象，同時，它也是被藝術家固定下來的，在瞬間即將消失和正在消失的形象，這種既「消失」又「出現」的矛盾特質，在傑克梅第的人體雕塑中，確立了他對於「人的存在」的悲劇觀念的基礎。

在他那兒，行走的人們和空間之間，有著一種莫名其妙的巨大壓力，彷彿這些變形拉長、乾瘦粗糙的人體，是空間擠壓所形成的結果，同時，人體本身也蓄積著強大的壓力。

對於傑克梅第的雕塑而言，「空間」使雕塑構成了物質的凝聚力，使雕塑產生「呼吸」，同時也擁有了天生的「創造力」。人體依循自身的動作，艱難地敘述它的表象和它的內在意義，他讓人們在「動作」的展示中，產生對「時間」和「空間」、「靜止」和「運動」、「過程」和「結果」的概念連結。最主要的是，雕塑本身「透明」地呈現出「人」雖微弱卻堅忍的力量——一種對「衰弱、失敗、焦慮、悲哀」的承受力。這種力量也是在「消失」和「出現」的游移過程中，形成人體「動作」的支點，也形成雕塑作品中的「模糊性」或者「不確定性」的價值，而這種「模糊性」或「不確定性」，則是建立在沙特所說的：「游移於連續和中止之間」的過程當中。

「盡了一切努力之後，我仍然無法使雕塑保持在一種動態的幻想狀態中，腳往前走，手臂伸起，頭轉向一邊，只有當這些動作真實而確切的存在時，我才做得出來，我也在追求那些能說服人的感覺的停滯動作。」傑克梅第曾經如此寫道。

他在1947年創作了《手》，作品中來自於人體局部的一隻彎曲的胳膊，和一隻張開的手，在空間中獨自存在。事實上，《手》用局部擴張性的動作，成全了那個剩餘的「整體」，以部分的

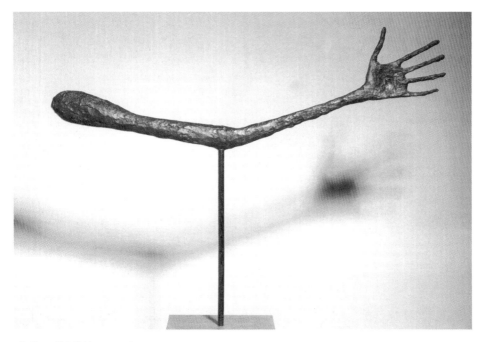

《手》 傑克梅第 1947 年

「有」，獲取了整體的「虛空」：「一個盲人在虛空中摸索著伸出
自己的手，這虛空是黑暗或者是深夜？日子在一天天地流逝，我催
促著自己去緊緊抓住，去牢牢看管那些掙脫而去的事物。我使勁
地奔跑，卻總是留在原地，我在原地不停地奔跑。」傑克梅第的
《手》似乎具有一種紀念碑式的莊嚴感，然而，這種紀念碑式的莊
嚴感，卻承載著「虛空」的力量，它同時也是「虛空」的剩餘物。

　　傑克梅第試圖留住那些即將消失而又正在出現的事物。在他

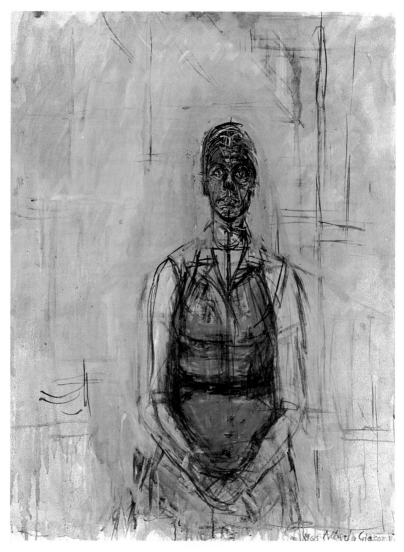

《肖像》 傑克梅第 1965 年

的雕塑和空間之間，也注入了「孤寂而持久」的力量。瑞士人戈迪薙·豐爾克認為：

　　傑克梅第的藝術是自足而神秘的，它凝聚著一種內在的聲音，常常是一聲孤獨的吶喊。它們就像一個個雕出來的驚歎號，在空間中兀自立著，而作品《手》是讓人最不能忘懷的。它似一個神秘的符號，伸展自己，又是一片瘦骨嶙峋的棕葉，從臂膀安全的鈍角上成長，進入虛空。

　　藝術應當再從零開始——這是四○年代末期傑克梅第所關心的問題，也是瑞士畫家保羅·克利在青年時代所堅定的信念。1965年傑克梅第畫了《肖像》。在他看來，每張面孔總有一部份是陌生的，如同環遊世界般的生動豐富，這就足以引起他的興趣。

　　《肖像》裡，畫家在建立形象的過程中，總是顯現出強烈的控制性。但這種控制性通常是破壞性的，是失敗的。因此，在他的繪畫中，肖像總處於一種未完成的狀態，而這正是畫家在各種「消失」的念頭和「出現」的念頭之間，所獲取的「陌生的整體性」。

　　在這裡，模特兒由凌亂不堪的線條構成浮動不定的體積，傑克梅第在進入未知事物的時候，一切都必須從零開始。瞬間運動的「不確定性」，正是畫家所要確立的「目標」，它們一會兒消失，一會兒出現，在關閉和敞開之間，最終形成之物已經脫離模特兒外部較細節的特徵，它被減弱為一個基本的形體框架，就像一具雕塑的內部結構，並保留著貫穿於這個結構的表情和時間性。

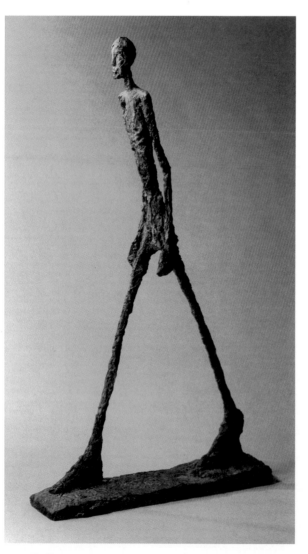

《行走著的男人》　傑克梅第　1960 年

對傑克梅第來說，「每一分鐘都是一個需要超越的障礙，一個需要克服的猶豫，一個新的焦慮，是這個既使人筋疲力盡，又使人興奮不已的，對於絕對性追求的必經階段」。而這同樣也適用於當時在埃克斯「從零開始」的塞尚。

《行走著的男人》第二號誕生於1960年。

瑞士藝術史家柯平寧說：「對於傑克梅第來說，站立和行走是一個生物個體存在的標誌。但他所理解的並非物理重量，而正好是對物理重量的反作用力，因為在某種意義上來說，物理重量是在物體死亡的情形下才存在。」

這是一座混合了記憶、

經驗、瞬間性和偶然性的，正在行進中的雕塑。傑克梅第將人物壓縮、變形，在其中濃縮、活躍的同時，也獲得釋放於空間的結構張力。傑克梅第試圖把正在行走的「動作」凝固下來，使這個動作在「靜止的物質」與「運動的概念」之間，獲得一個有趣的悖論，也許它更接近某種「難以捉摸的人的個性本質」。

《行走著的男人》無論被擱置在哪個環境，田野間還是美術館，它本身所堆積的凝重壓力，都會和空間保持一種孤立的狀態，它是特定時間、特定氛圍所折射的「孤獨」概念。因此，無論它身處何地，都不會被環境所控制，相反地，它會增加環境的內容，並保持自身的吸引力。

傑克梅第的雕塑以個體性的標誌，強調「人」的內在悲劇活動的普遍性，以表面上看起來的巨大距離感，來論證「人」的精神領域中最親近與最核心的部份，這也是最真實而殘酷的部份。傑克梅第通過變形所獲得的形象，往往是一種新生的「生物體」，它們遍體刀痕、皺巴巴、疲憊不堪、獨自行走，或在人與人之間踽踽前行，一種揮之不去的「流浪」氣質，和分辨不清方向的迷失感，從這些「生物體」的內部滲透出來。而這些「生物體」正是傑克梅第用泥巴和石膏所命名的「人」。

「這就是我，有一天，我看見自己走在街上，和這條狗一模一樣。」傑克梅第曾經對他的朋友歇內這麼說。《狗》創作於1951年，傑克梅第對此傾注了許多心血。狗身體的所有部份都被誇張、

拉長，它的形體在變形的過程中，既延伸它原來的空間，也延續它「本身」存在的時間，以及它所包含的諸多含義，統統都在環境中蔓延。而最貼切的應該是它所展示給我們的「行走的動作」——一個自足而感傷的姿勢。

《狗》不只是一個人的隱喻，也不只是傑克梅第自己的雕像，它是某種悲哀事物的對應物。傑克梅第的藝術在「瞬間」與「存在」的領域，建立起敏銳的洞察力，而這個過程—— 在「實現自己的感覺」時—— 對他來說有巨大的困難。《狗》呈現出來的重量，正是由它的體積所組成的「衰弱性」賦予的，被消解的力量構成了《狗》的支撐物：弧形的背部和弧形的腿部，以及長長的低垂的脖子、頭顱和尾巴。

《狗》是我最喜歡的傑克梅第的雕塑之一。聽聽他朋友歇內說的話：「也許在創作之前，傑克梅第把這條狗看成是痛苦與孤獨的象徵，而現在，它在我面前呈現的則是一段曲

《狗》 傑克梅第 1951 年

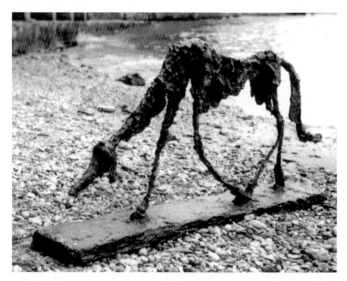

線！弧形的背部與弧形的腿部，結合成一段和諧安寧的曲線，而正是這段曲線，在莊嚴地頌讚著孤獨。」

　　傑克梅第曾經說過：「是的，我繪畫和雕塑。自從我第一次拿起畫筆，試圖完成一幅速寫或一幅畫時，就是為了抓住並揭露一種真實。從那一刻起，我就是為了保護自己，為了養活我自己，為了我的成長而創作。同時，也是為了支撐我自己，使我不放棄，使我盡可能地去接近自己的選擇，為了抵禦饑餓與寒冷，也為了抵禦死亡。」

　　傑克梅第努力的在尋找「真理」，或者說是追尋與現實世界具有「相似性」的「存在與虛無」的關係。就藝術作品本身而言，它不具有建設性和完整性。他沒有找到最終他想要的那個東西，而是在這個「遊移與中止」的過程中，傑克梅第完成自己的「繪畫」和「雕塑」。正如他的作品中層層疊加的空間所構成的「未完成」的狀態，傑克梅第的「真理」自始至終也使「未完成」的他，不斷地處於失敗和危機當中。在視覺上獲取能夠形成自身意義的觀點，對於後繼者而言，傑克梅第是一個極具意義的起點，他開啟了一個富於啟示性的過程，而非終點。

O2

最終之物

莫蘭迪　Giorgio Morandi　1890-1964

人與物，有與無，時間與空間
莫蘭迪穿越了那條分界線，
來到最終之物的精神國度裡。

喬治‧莫蘭迪常常以一些瓶子、罐子的基本形態，來建立自己的繪畫結構。他盡力使這些物體的體積感，減弱成幾乎等於一個平面。很多時候，他消解了物體的立體感，最多是在它們身體的轉折處，交代一條柔和的明暗交界線；這些瓶瓶罐罐的形象，主要是依靠它們本身簡潔的輪廓線來支援，加上時有時無的明暗變化。

莫蘭迪讓物體獲得了超越性的位移，這種位移在繪畫風格和內容上，究竟創造了什麼樣的繪畫語言和更開闊的創作空間？莫蘭迪所依循的方法論和他所確立的高度價值，如何在一些看似平凡簡單的瓶子與罐子之間，擷取觀眾的視覺焦點。探討這樣的命題（也是莫蘭迪繪畫的核心），的確比我想像的要困難得多，而且幾乎是舉步維艱。

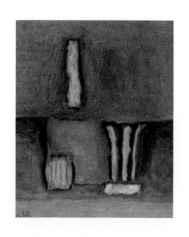

「他既不揭示也不隱藏，而是顯示。」赫拉克

利特如此說道。

　　「物像」對莫蘭迪而言，是一個創作的基礎誘因。事實上，莫蘭迪在與「物像」的往返對應中，試圖去確立穿越「物像」的東西。在現實當中，這二者存在於相互對立的距離之中，但在莫蘭迪的藝術中它們擁有平等的價值，物質領域與精神領域彼此不分，完全融入一個和諧自足的秩序系統。

　　對莫蘭迪而言，「物像」不再只是個低級、固定、微弱的物性，而「人」也並不是「物像」的完全對立面。主體和客體的轉化關係——主體既是客體，客體又是主體——它們的對等性，指涉著畫面裡一種超越性的位移；同時，它們的對等關係，也體現在主客體相互進入、相互轉化的時間因素中，這個過程結合了莫蘭迪繪畫中的色彩、構圖、造型、空間、色調等元素，所形成的各種新的對應關係。畫家消解兩極事物各自的基本屬性，使它們在一元的世界裡顯現其共同性。

　　莫蘭迪傾向於從一個微小的基點開

莫蘭迪　Giorgio Morandi

始，沿著這個點，可以聯結到「源頭」，它所獲得的內容，既是最初，也是最終的。

　　莫蘭迪的「物像」，獨立於「時間」和「空間」之外，不受「時間」和「空間」的限制——也可以認為是被織進本身的「時間」和「空間」中，三者的關係密不可分。雖然，後來他站在很遠的地方，讓瓶子、罐子在自我的「時間」和「空間」中自足自覺地呈現，但必須注意的是，「物像」的運動軌跡，時時刻刻都在畫家意志的控制之下。

　　在他的繪畫中，「時間」是「靜止」的，而「空間」則不同，後者在物像的各種結構關係中，具有「無限的」運動感和擴散性。莫蘭迪在物像的敘述過程裡，將「有限性」和「無限性」恰當地聯接起來，從此接近了物質領域和精神領域的相互重疊和彼此啟示。

《靜物》 莫蘭迪 1947 年 43 × 36 公分

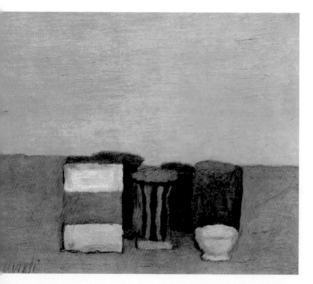

　　1890年，莫蘭迪出生於義大利的博洛尼亞，1964年，逝世於該地。

　　1907至1913年，莫蘭迪在博洛尼亞美術學院學畫，1930至1956年，在該美術學院教授版畫。他

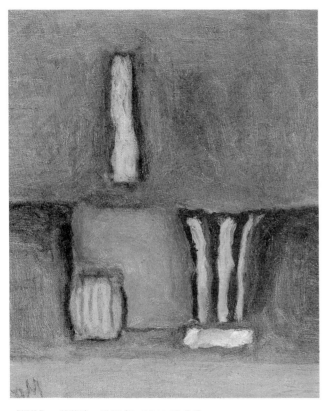

《靜物》 莫蘭迪 1960 年 30×35 公分

在1956年退休，並於當年到瑞士溫特圖爾出席自己個展的開幕式，這是他僅有一次的出國訪問。而他此次旅行的主要目的，是到中途經過的蘇黎世去觀看正在舉辦的塞尚畫展。

莫蘭迪特別喜歡喬托、馬薩其奧、烏切羅和法蘭契斯卡等早期文藝復興大師。他所傾心的畫家還可以列出很多：夏丹、柯洛、塞尚、畢卡索和布拉克，而後者的立體主義空間結構，更對他的作品產生一定的影響。莫蘭迪早期曾經和形而上畫派的基里訶、卡拉一起工作。1920年的《花卉》，是莫蘭迪繪畫的一個典型的分水嶺，他一隻腳站在1919年，另一隻腳摸索到一些具個人特徵的1920年代。

莫蘭迪的繪畫尺幅一般都很小，大多在 30×30 公分左右。

1947年的《靜物》（43 × 36公分）則稍微大一點，它們集中在一個沒有強烈透視感的平面空間裡，各自展示它們的形狀和所共有的平等性。莫蘭迪將靜物的體積和空間感，壓縮到極簡的地步，使每個物體都具主體性，消除了主次之分，被統一在淺褚和褐色的色調中，形成整體的圖像。

《靜物》　莫蘭迪　1948 年　29.8 × 36.4 公分

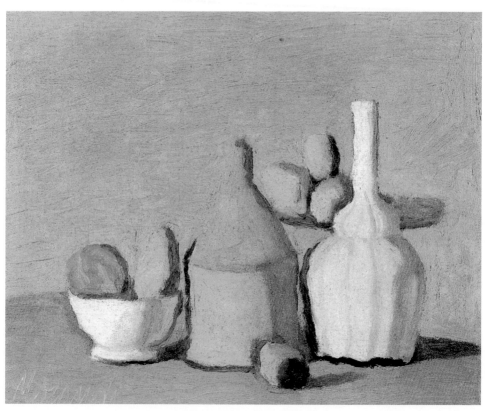

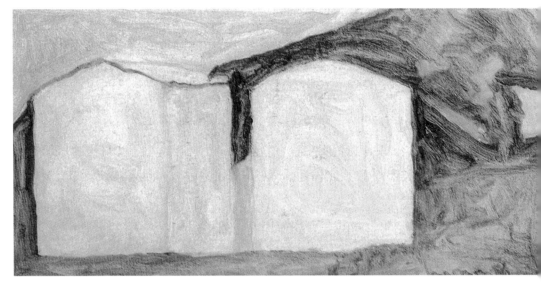

《風景》 莫蘭迪 1963 年

　　物與物之間的色彩和結構關係，是莫蘭迪繪畫中極為重要的部分。

　　《靜物》系列中，他將其二元結構納入一個物體和另一個物體的虛實、黑白等色彩系統中，以一個物體的形狀和色調充當另兩個物體之間的空間，前者的色調和後者之一的部分顏色重疊；如此，在物體與物體、物體的前後空間之間，存在一種節奏的轉換和跳躍，靜止的物體因此而處於流動的空間中。此時，二元的結構和色彩的轉換，形成物體的節奏和新的秩序，物體也不再具有本來的物性，而顯示出它的移動性。

莫蘭迪這種以虛為實、以白當黑的方法，使本來呆板、平直的構圖具有一種呼吸的空間感。物體與物體間的鑲嵌關係，如同建築物結構裡材料與材料、材料與空間相互進入和穿插的關係。

他的靜物構圖，完全不同於傳統的靜物構圖法，它表現出卓越的意識：它們看似木訥地一字排開或前後重合，乍看之下，好像極其隨意的密集擺設，但這正是畫家極力接近主題表現的一種方法。

莫蘭迪的風景與靜物作品，其實達成了共謀關係，採用相同的原理，兩者都試圖在內在結構上，和幾何組織保持更高的相似度；都在物體的基本形狀和幾何化的結構之間，尋求自然的默契。這個造型法則，和塞尚或立體主義的構圖不無淵源關係。

莫蘭迪的藝術，呈現出更多辯證的哲學觀念。他常常將兩種相互對立的元素統一在同一個空間裡，使其在一個高度的價值中，獲得完整自足的物質和精神世界。莫蘭迪的繪畫哲學，正是他世界觀的具體顯現。在他的聽覺中，世界的聲音是平和、沈靜、中性，而自成體系的，具有某種禁欲氣息和無名的開放性。

莫蘭迪的繪畫，反映出人與物相對永恆的共通點，在虛空與存在的表面和本源中，構成辯證的向度。在虛與實、人與物、明與暗、黑與白、有與無、局部與整體、時間與空間的規則和界限中，莫蘭迪穿越了它們的分界線，使他的作品在平凡的瓶子、罐子與風景中間，形成一個令人沈思的平衡世界。

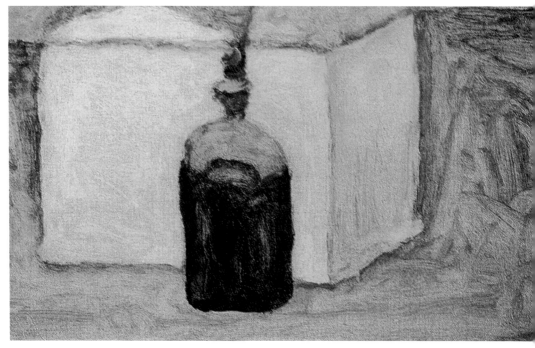

《靜物》 莫蘭迪 1963 年

　　莫蘭迪曾經說過：

　　我相信，沒有什麼比我們實際上看到的東西更抽象、更不實在。我們知道，身為人，我們在這個客觀世界上所能看到的東西，從來就不是你我看到和理解的那樣實在地存在的。事物當然存在著，但是，並沒有本身的內在意義，也沒有我們所為它附加的意義。只有我們能知道杯子是杯子，樹是樹。

　　「伽利略的思想，支持著我長期抱持的信念：這個可見世界，是一個形式的世界，要用詞語去表達、支撐這個世界的那些感覺和圖

像，是極其困難的，甚至可以說是不可能的。追根究底它們是感覺，是和日常事物沒有關聯的感覺，或者可以說，與它們只有一個間接的關聯：這些事物是由形式、色彩、空間和光線所精確決定的。」

在此，我想引用長期研究莫蘭迪的學者 M. 帕斯卡利的一段敏銳而動人的話：「空白被消除了，空虛『不是缺席，而是對發現的召喚』（馬丁·海德格），一種對開放的召喚：視覺大大豐富了自身，在形式之間的裂隙裡，空間的新天地出來了，『藏在現象後面的東西』的碎片出來了——這些碎片有一種比固體還堅實很多的密度，它們讓我們堅信，最重要的東西尚未在審美情感的領域裡得到表達。」

不同於傑克梅第所追尋的未完成感，莫蘭迪實現了智慧而成熟的結果，一個具有自然的完整性的「非我」世界：「最終之物」。他的繪畫到達一種平和、穩定、持久、充滿光明的境地——「穩定的真理」（薩繆爾·約翰生）。

套用英國詩人雪萊的一句話，莫蘭迪獲得了使心靈歇息在「穩定的真理」中的超然和自信。「藏在現象後面」的東西，最終自覺地「呈現」了出來。莫蘭迪在保持物理世界的邏輯基礎上，不具破壞性地使事物「呈現」出各種本性的關係，這種關係所形成的開放空間，充滿了開闊而綿延的「充實的虛空和自由」。

「進入」同一個物體的不同內容之中，是莫蘭迪繪畫的基本特

徵，是物體在時間的過程中產生了變化，還是畫家本人內心的「不確定性」投射在物體的視覺範圍內？「相同的物」和「變異的」思想之間，形成一種既微妙卻又安全獨立的領域，在某種層面上，它們是統一的一幅畫和另一幅畫。它們的表面相似性和內容差異性，似乎部分受到畫家內心的時間，和物體本身經歷的時間的支援，這二者之間的特殊關係，頗具魅力。

對莫蘭迪而言，形象是不可信任的，是「不實在的」，實在的是形象背後提供給我們的空間：虛空中承載著「堅實的密度」，移動、連續和擴散性的密度。傑克梅第沒有找到那「最終之物」，而莫蘭迪則完成了他自足的精神國度。

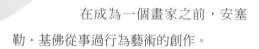

03
廢墟下的悲劇
與再生

基佛　Anselm Kiefer　1945-

衰落的廢墟，
宣告人類自以為是的繁榮，都將歸於時間裂變之中。
基佛以藝術的再生力量，
對德國的歷史文化進行一場診治和療傷。

在成為一個畫家之前，安塞
勒·基佛從事過行為藝術的創作。

1969年，他身穿納粹軍服，舉著右臂，高呼勝利
口號（納粹分子招呼用語，在當時屬於非法行為），在歐洲許多城
市裡讓人替他拍照。這些照片在德國展出之後，人們開始爭論：基
佛是不是納粹的同情者？關於納粹歷史的主題，基佛在之後的大型
繪畫中，一直保持著濃厚的興趣。

作為一個觀念藝術家，基佛1970年在卡爾斯魯
厄舉辦了他的第一次個展。

基佛對於德國人、猶太人，以及德國思想家的
矛盾心理，極為關注。他就對德國哲學家海德格之
於納粹的立場總是不解：海德格曾是個納粹分子，
像他這樣聰明的人，怎麼會被納粹矇騙了呢？他怎
麼會就這樣失去了社會責任感呢？還有塞利娜，一

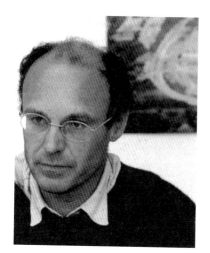

安塞勒‧基佛　Anselm Kiefer

個才華洋溢的藝術家，卻是腐朽的排猶分子。這些看上去聰慧、明智、富有洞察力的思想家，在社會問題上怎麼會有這樣愚昧且異常的見解？

從這些言論看來，我們不難發現，基佛並非納粹的同情者，而是持反對立場的。結合他的作品，我們更加認同基佛是一個徹底的納粹批判者：我不是懷舊，我只是試圖記住這些。

在基佛看來，沒有其他地方像德國一樣，到處充滿了矛盾，即使是德國思想家也看出這一點。如尼采和海涅，他們就曾以一種憎恨心態表達過對德國的矛盾感受，而他們都是德國人。這種矛盾，尤其體現在德國對猶太人的態度上，德國的猶太人，由於既是德國人又是猶太人，本身就具備了這種矛盾性。與傲慢的德國理性相反，猶太人展現出一種道德感。基佛試圖像海涅一樣，既表現出德國人的理性又表現出猶太人的道德觀。

基佛繪畫中的自然和建築形態，具有多元的陳述功能，往往指涉德國的納粹歷史、德國文化的衰敗與復興等矛盾問題。基佛在作品中充當一位考古學者，對納粹罪行進行考古研究，也對德國文化的精神傳統進行整理，並賦予新的命名。

基佛以回溯歷史的視角，構成對德國特殊歷史階段的界定行

為——覺醒。他極力避免涉及當代的社會話題，而把矛盾的思想主題建立在焚燒過的土地圖像上，建立在已成為廢墟的紀念性建築圖像中，而這些廢墟曾一度是「千年帝國」夢想的遺跡，現在已被炸毀或被燒毀。

基佛畫作的外觀，看起來似乎經歷過一場劫掠——大量厚厚的油彩和樹脂、稻草、沙子、乳膠、蟲膠、廢金屬、照片及各式各樣油膩的東西堆積在一起。

在這些土地和建築物的恢弘圖像中，基佛強調記憶的重要性、歷史的變遷和衰敗，以及時間的沈澱；他消除了人類形象，卻突出人類在歷史和時間滌蕩下所遺留的痕跡，賦予這些遺跡充分的解釋性價值。土地，不再只是自然風景的象徵符號，建築，也被放在一個歷史的維度中加以省察。

基佛的廢墟圖像，使我們產生一種反方向的聯想：一切人類自以為是的繁榮景象和勝利產物，都將歸於時間的裂變之中。納粹時代所經歷的事物，希特勒時期被劫掠的地區，在基佛的作品中，既是一種政治和道德的立場判斷，同時又呈現出超越這二者之上更高的意涵——歷史和時間的共同性。

「矛盾」是作品的核心，他處心積慮地將矛盾事物集中起來，但是，基佛作品中富於「歷史失落感」的特質，卻以一種極有價值的參照系統，將「矛盾」拉回到一個更為寬闊且較低的視點上：基佛繪畫的矛盾性，建立在過去的空間中，非常尖銳又無可避免地帶

有歷史和時間的消失感。

　　1987 年 5 月，在紐約瑪麗安·古德曼畫廊的展覽中，基佛展出一幅表現奧西里斯與伊西絲的作品，它和一幅以核能量為主題的作品面對面掛著。基佛對精神力量和技術潛力間的關聯，很感興趣。

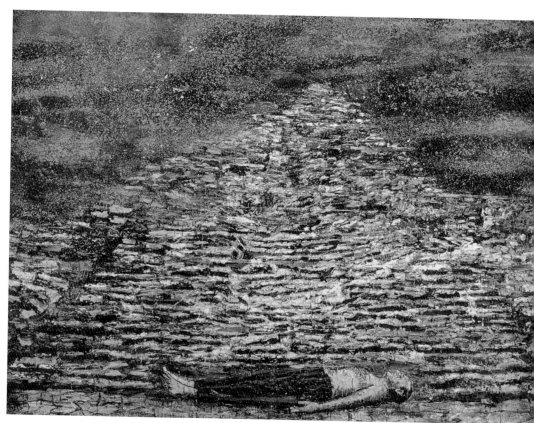

《金字塔下的成年男子》　基佛　1996 年

他認為，這些作品之間的關聯，以這種方式最低調的方式被暗示出來：「奧西里斯有 14 個片段，而核反應堆有 14 個桿，它們之間暗示著一種更深層的精神聯想。伊西絲和奧西里斯的故事是關於再生的。」而畫家認為核能的主題也在於此。

「這是一個女人的故事，伊西絲找不到陰莖，核堆就是一種陰莖，這是對潛在毀滅力量的運用，它充滿有關力量再生的含義」——再生是一個政治性主題，但它還與更大的問題密切相關，這裡面也包括藝術再生的問題。基佛常常將神話和歷史現實結合起來，以加劇矛盾與衝突。

《占領》 基佛 1969 年

我不知道基佛的思想是否源自於德國悲劇，但我認為，他的繪畫契合著德國巴洛克悲劇精神。基佛的繪畫有一個顯著的特點，那就是充滿寓言性。而且，在他的寓言敘述中，悲劇也扮演著重要的角色。

基佛的繪畫思想，與瓦爾特‧班雅明關於寓言和德國悲劇的觀念有相似之處。班雅明在他著名的論文《德國悲劇的起源》中提出，寓言不僅是一個修辭甚或詩學的概念，不僅是藝術作品的形式原則——即用類似的觀念取代一個觀念的比喻方式，而且是一個審美概念，一種絕對、普遍的表達方式，它

用修辭和形象表現抽象概念，是一種觀察世界的有機模式，它指向巴洛克悲劇固有的真理內涵。

班雅明從自然與歷史的關係，來看待寓言和象徵。

他認為：「自然帶有歷史的印記，而歷史則包含在自然中。從自然的頹敗可以看到歷史的滄桑。巴洛克藝術力圖表現的不是世俗生活，而是在自然與歷史的奇妙結合中所隱藏的神秘含義。從象形文字到寓意畫，再到寓言的種種諷喻形式，可以最恰當地表現自然的黑

《無題》 基佛 1980-1986 年 330 × 180 公分

暗與歷史的失敗。象徵表現的毀滅與死亡，往往被理想化，自然消殞的形象在神秘的那一瞬間，被救贖之光照亮。寓言，正像杜勒的版畫《憂鬱》所展示的那樣，陰鬱地表現世界的黑暗、自然的頹敗與人性的墮落，而這些正是巴洛克思想與藝術所要表現的真理內容。」

在基佛的作品中，「寓言」除了是一種表達方式外，同時也是一種認識世界的方式，藝術的內在意蘊往往反映那個時代和歷史面貌。基佛寓言圖像的反諷性，跟他所接受的洛斯底教觀點有關，其主旨是去感覺那些不可知之物——光。這個世界是從不可知之物中誕生的，也仍然保持著某種不可知的意味。光變成了物質，最後，

《維蘭德之歌》 基佛 1982 年 280 × 380 公分

火花將被聚焦於命運之輪上，又復歸於黑暗的懷抱。

至於基佛繪畫中的「悲劇性」，則是一種對歷史和自然之共同法則的觀照和陳述，它指向一種必然的歸屬。「悲劇性」在基佛的圖像中，並未以「悲哀」為起點，而是在自身所運行的強大秩序中，將毀滅和衰敗的矛盾事物展示出來。正如他所言：

> 我沒有表現絕望。我對精神的淨化總懷有希望，我的作品是精神的或理性的。我想在一個完整的環境中表現出精神與理性的契合。

基佛的圖像，除了展示歷史與自然的共通性和矛盾性之外，似

《勃蘭登堡的沙土》　基佛　1980 年　225 × 360 公分

平也在施展著他的巨大抱負：對德國文化和歷史的診治和療傷。他
企圖通過藝術擔當起歷史的責任，對德國與藝術的再生，都抱以強
烈的信心，而這一切，都必須根植於對過去歷史的深刻批判和警醒。

「我相信藝術是有責任的，但它同時仍然應該是藝術。作為
藝術，許多種類都是卓有成效的。在當代，極簡主義是個不錯的例
證。但這種『純粹』的藝術有失去內容的危險，而藝術應該是有內

《兩河流域／大女祭司》　基佛　1985-1989 年

容的。我的藝術內容也許不是當代的，但有政治色彩。它是一種積極行動者的藝術。」

按照班雅明的觀點，「歷史」一詞，以瞬息萬變的字體，書寫在自然的面孔之上。在基佛的畫作中，「廢墟」暗示自然與歷史的辨證關係，它以標誌性圖式在二者之間獲得意義。無論是歷史的遺跡或自然物，最終，它們都命定地成為觸手可及的物質，此物質經歷和包含了豐富的歷史和自然雙重屬性。歷史變幻為自然的實體，自然和歷史往往也達成共謀關係，互為各自的一部分內容和屬性。

班雅明認為：「悲劇搬上舞臺，那自然與歷史的寓言式面相，在現實中是以廢墟形式出現的。在廢墟中，歷史物質地融入了背景之中。在這種偽裝之下，歷史所呈現的，與其說是永久生命進程的形式，不如說是不可抗拒的衰落形式。寓言據此宣稱它本身對美學的超越。寓言在思想領域裡，就如同物質領域中的廢墟，這說明巴洛克藝術之所以崇拜廢墟的原因。」

基佛的精神傳統與巴洛克悲劇是一致的，也反映在班雅明關於「衰落」的觀點中：「在衰落的過程中，且只有在衰落的過程中，歷史事件才會枯萎消失，融化在背景之中。這些正在衰落的物體本質，在文藝復興初期的人們看來，是自然的變形與反射。」

但有一點值得注意，基佛作品中的「衰落」與「再生」，是一個重要的話題。基佛努力復興著「藝術對社會和文化的功能」。在

《奧西里斯與伊西絲》中，基佛揭示了對潛在毀滅力量的建設性運用，充滿力量再生的含義。此處的「再生」，是德國的文化及藝術本身的建設性隱喻。

而基佛的建設性，往往在衰落的廢墟形式中，尋求藝術對文化的再生力量；在衰落的廢墟形式中，畫家隱藏著矛盾事物的緊張壓力，這種壓力顯現在德國人與猶太人之間，也顯現在歷史與自然間。

基佛試圖通過藝術，獲取人們對於「悲劇」思考的途徑，以此實現藝術的再生需求，以及文化、歷史的新的命名功能。他的藝術，也體現在對自己保持了思想、感覺、意志的統一性中。對基佛而言，藝術家有三種思維：意志、時間、空間；藝術不是物品，藝術是一種獲取這些思維的途徑，充滿考古學的潛在意義。

基佛認為：「為藝術而藝術的東西，已經太多了，它們提供不出多少精神食糧。藝術是非常具亂倫性的：那是一種藝術對另一種藝術的反應，而不是對世界的思考。當它對藝術以外的事物作出反應，而且的確出自某種深層需要時，就會處於最佳狀態。」

《世界智慧之路：條頓伯格森林戰役》是針對德國歷史人物在記憶和時間範疇中的一種質疑和認識。基佛參與了赫爾曼指揮的那場戰役，在這場戰役中，他擊中了在德意志的羅馬帝國指揮官瓦魯斯元帥的頭部——這個勝利一直被看做德意志形態的奠基石。

基佛用木刻貼技術把作家、音樂家與軍隊首領，以及像霍斯

《蘇拉密斯》　基佛　1990 年

特‧韋塞爾這樣的殺人兇手並置在一起：馬丁‧海德格，奧古斯
特‧海因利希‧霍夫曼‧馮‧法勒斯萊本，史提芬‧格奧爾格、海
恩利希‧馮‧克萊斯特與普魯士國王威廉二世，軍人羅恩、赫爾曼
以及軍火製造商克魯伯。

　　克魯伯的頭部被蜘蛛網纏住了，整幅畫面也覆以蜘蛛網似的線
條。基佛羅列了眾多德國人頭像，這些歷史圖像可能對應於基佛的
成長史，也反應了許多德國人的經驗。畫家以另一種不同於自然和
建築形態的方式，對於德國文化歷程的「死亡」與「毀滅」、「衰

落」與「再生」、「壓抑」與「希冀」進行尖銳的提問。

我更喜歡基佛九〇年代後期在紐約傑歐遜畫廊展出的四件壁畫作品。它們以建築圖形照片為基礎,而這些照片是藝術家在印度旅行時所拍攝的,建築物是磚廠,那裡的手製磚塊仍然很艱辛地從土地和泥土中形成。基佛從轉換照片圖像開始,而後加上丙稀酸、深紅色的蟲膠、黏土和沙子。在畫面的局部,表面是被燒黑或燒焦的,多半用的是噴燈。在這裡照片的圖像,是被腐蝕、褪色、磨損和折疊過的,「從圖像到圖像的視點變化,造成一種令人驚恐的迷失感」。

美國評論家芭芭拉·羅斯認為:「基佛的新畫作,對形象的真實性提出了質疑,就像對被描繪事物的逼真感同樣提出質疑一樣——它們呈現出對時間、歷史和記憶關係沈思的移動和一致性。它們的戲劇張力產生於矛盾之中。通常材料是沈重的、固體狀的和不透明的,甚至作品以一種新的方式來表現空氣和氛圍。圖像是文獻式的,充滿著內在延緩的時間和空間。展開在整幅油畫的布底,脆弱的照片乳膠畏懼地預示著腐爛,暗示了自然和人造的災難可能從地球表面擦去人類的痕跡。」

1997年的《地球的紀年》和《太陽的痕跡》,就是有力的例證,還有其他兩幅作品,基佛這四件巨作中的每一幅,都具有典型的書法式題字。這些題字摘自於英格堡·巴克曼的作品,她是一位澳洲小說

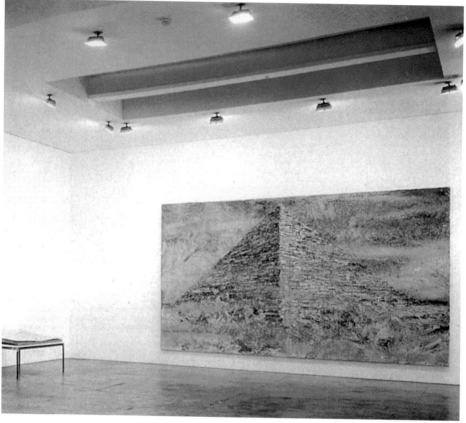

《地球的紀年》 基佛 1997 年

家、詩人和海德格學者。巴克曼詩歌的悲劇性內容，就像結束她短暫一生的意外災難一樣——1973年，她被燒死在她所居住的公寓——常神出鬼沒於這些灰色詩篇燒焦的比喻之中。

在早期繪畫中，基佛曾引用羅馬尼亞出生的猶太詩人保爾·策蘭的詩作。他們都生活在異國他鄉，深受大屠殺的影響，最終悲劇性地死去。基佛認為保爾·策蘭的詩中處理問題的方式，和他處理繪畫的方式很相似。

基佛運用浮雕般的顏料，為我們堆砌起一座兼具「真實」與「虛構」雙重空間建築：既通向神話和歷史的虛無主義，也通向自然和時間的連續性運動中。在這裡，基佛將自然和歷史的矛盾主題，放在宇宙法則和秩序中加以審視，而不像早期作品只限定在德國民族和歷史的範圍之內。

這種類似金字塔的建築圖形，把我們帶入一個亙古存在的文明事實中，讓歷史進程的自然力量和人為力量產生作用，以及人類在這種自然力量面前的微弱價值。

正如羅斯所說的：「基

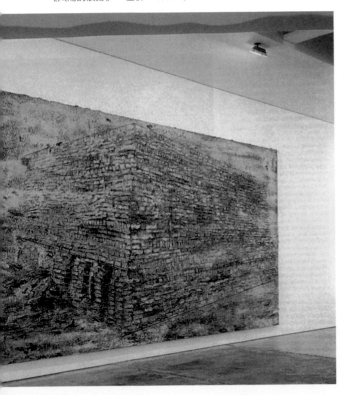

《太陽的痕跡》 基佛 1997 年

佛對時間的往返做出回應的方式，在這些無情的風景畫中沒有形象，在那裡灰燼回到灰燼，塵土只是更多的塵土。表面的永恆建築形式，暗示出人類活動的內在悲劇。」

基佛在《地球的紀年》和《太陽的痕跡》中，部分地實現了考古學的價值：揭示了文明的發展和衰敗的關係；表明歷史是無法用精確圖像和具體文字去定義的；一切事物都在一個嚴格的秩序和規則中，接受命運的穿越。

基佛的作品以回溯文明和歷史的宏觀視野，將殘酷的現實以遠距離的面具，指出我們今天所處的時代，也指向未來的可能性。這些看似荒涼、焦慮的文獻式恢弘圖像，與自然的不變法則和「否定了個體的重要性」（羅斯）這個觀點匯合在一起，觸及了殘酷的、令人驚異的，幾乎具有「絕對價值」的事物本性。洛斯底教派的思想家瓦倫蒂諾認為：這個世界形成於偶然間，也將在偶然間消逝。

1945年基佛出生於德國多瑙厄申根，1970至1972年師從喬瑟夫·波依斯，現居法國巴黎。

04
呈現，自我呈現

紐曼　Barmett Newman　1905-1970

觀者僅是一隻朝向來自寂靜之聲而豎起的耳朵，
畫就是這聲音，就是一個和絃。
「豎起來」，這個在紐曼作品中常見的主題，
應該被理解為「豎起耳朵，聽。」
——法國哲學家李歐塔

　　　　　　　　巴內特‧紐曼1905年生於美
國。

　　紐曼的繪畫，在巨大的單色底面上，只有幾根垂直的切割線分
佈其中。紐曼讓我們最初想從圖像中獲得某些戲劇性形象或事件的
意圖，遭到決絕的挫折，但這永遠不是他的作品所要告訴我們最為
基本的意涵。

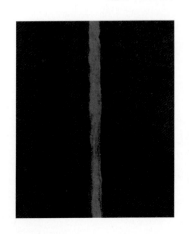

　　它是一件幾乎空白的物質，雖然作為一個實體
的繪畫媒介，我們可以觸摸到它，但我們看不到更
多的「視覺記憶」。繪畫最基本的元素——色彩，
已經在最低的程度上，對繪畫本身給予界定，這個
界定所呈現的結果是：「不具誘惑力，不晦澀」，
它是「一目了然的」、「直接的」、「坦率的」、
「貧乏的」；但同時，它又具備相反的特質——在
觀者與它進一步接觸時，它是不可名狀的豐富與精

彩。這些都是表層的事實，但對紐曼的思想動機而言，表層事實恰恰構成他作品中最為重要的意圖——呈現，自我呈現。

　　就像法國哲學家李歐塔所說的，「繪畫呈現了存在，這個存在在這裡自我呈現，沒有人——尤其不是紐曼讓我們看它，也就是說，講述它，闡釋它，觀者僅是一隻朝向來自寂靜之聲而豎起的耳朵，畫就是這聲音，就是一個和絃。『豎起來』，這個在紐曼作品中常見的主題，應該被理解為：『豎起耳朵，聽。』

　　李歐塔這段話清楚地闡述，觀者與紐曼繪畫在最初相遇時，

《紐曼的畫室》 1958 年

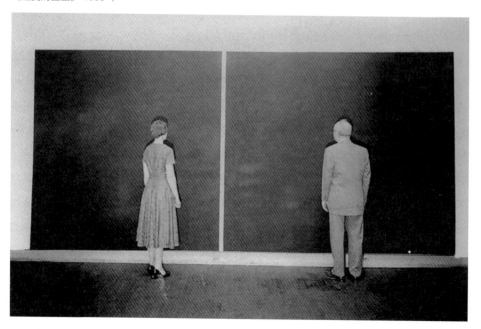

所需要的必要姿態和心理需求，但就算我們豎起耳朵又能聽到什麼呢？或者說，紐曼根本就沒有告訴我們什麼，只是讓畫的「聲音」自我呈現，以及觀眾的「聽」自我呈現。

如果只是這樣一種很快就被消費掉的概念的話，也許紐曼作品的主題就有簡單的嫌疑，事實上，李歐塔也認同紐曼畫作的主題並沒有被排除。紐曼在其「內心獨白」之一，題為《深綠色的形象》

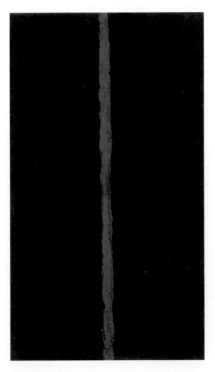

《奧那曼特》　紐曼　1948 年

（1943-1945）的文章中著重指出「繪畫主題的重要性」，他寫道：如果沒有主題，繪畫就會成為「裝飾性的」。

那麼，紐曼究竟以什麼主題來界定他的繪畫範圍呢？

繪畫的「自我呈現」指涉時間，準確地說，「自我呈現」就是「繪畫之所是的時間」，或「時間，就是畫本身」。他更常以一種時間方式而非空間方式，來賦予繪畫色彩、線條、比例、規格和節奏以緊湊簡潔的整體關係。

在他畫面上所出現的「豁然一亮」的垂直分割線，似乎提示著「開端」、「瞬間」、「有限性與無限性」等概念，但僅是如此表象的基本認識，能夠更為準確地接近紐曼的主題嗎？

　　紐曼的「時間呈現」，關係到畫的生產時間、畫之所是的時間，以及觀眾欣賞的時間，這些既分裂又統一的時間點，往往形成它們互相之間摩擦的「時間」。按照托馬斯・B. 黑塞的看法，紐曼作品的主題就是「藝術創作本身，是創世般的瞬間象徵，就像《創世記》所說的那樣。人們可以像接受一個體系或至少像接受一個謎那樣地接受它」。紐曼在同一篇獨白中寫道：「創造的主題是混沌。」「混沌」有它自足的時間性，有它炫目的光亮、隱秘的顯現和「瞬間」之所是的全部價值。

　　關於紐曼繪畫中「開端」的理念，李歐塔有一段深入而細緻的闡釋：

　　「紐曼的繪畫題目，都傾向於表達『開端』的理念（自相矛盾的）。作為動詞的開端，就像黑暗中的一道閃電，或荒野上的一條道路，它離析、分隔和構成一種延異；讓人通過這種延異去品味，儘管這種延異是如此的細微，從而揭開一個感性的世界。這種開端，是一個二律背反。它作為原初延異，在世界歷史的初始中發生。它不屬於這個世界，因為這個世界是它造成的。它降自史前或紀元年。」

　　「這種悖理，是驚人成就的悖理，或際遇性的悖理。際遇，是不可預料的『降臨』或『到達』的暫態，然而，一到那兒，便立刻在所形成的網絡中佔據了位置。任何只需根據其『有』而不是其『在』就能被把握的瞬間，就是『開端』。」

　　「沒有這道閃電，就什麼都不會有，或只有一片混沌。這閃

電『隨時』在那裡（作為瞬間），又從來就不在那裡。世界不停地開始著。紐曼的創造不是某個人的行為，它是到達未確定性中者。所以說，如果有『主題』，那麼，它就是『現時』。它現在到達這裡，『在』隨後到來。開端是『有』……，世界是其有。」

在幾近虛空的平面中，紐曼企圖與「現時」主題形成平衡的對抗關係。

在紐曼的作品中，顯然不存在「事件」，甚至連「事件」的最微弱暗示也沒有，但它存在與事件有關聯的因素——時間，這種時間是「壓縮事件性時間」，在此時間中，「傳奇的或歷史的『場景』，在繪畫本身的表現上發生」。在其畫中，只裸露呈現出平塗的色域，和被他稱為「拉鏈」的線條，以及它們之間一種明確的緊張關係。這條「拉鏈」，似乎成為畫面空間結構敞開與閉合的一個「時間點」。

紐曼讓他的作品靜靜地豎立在那裡，巨大的幅面使觀者與之相遇時，很可能會有一種「合而為一」的相融感。所有瞬間產生的視知覺，使觀者也成為作品的一部分，一部分「瞬間」的內容。我們的感覺、猜測、企圖等，都在和它相融的那一時刻，也被本身不可預料的「降臨」或「到達」的瞬時消解了。剩下的，只是畫之所是的時間的自我呈現。

紐曼的作品，屬於布瓦洛透過翻譯朗吉努斯理論而引進的崇高美學範疇。這種美學，17 世紀末在歐洲緩慢地加工完善。康德和

《契約》 紐曼 1949 年

柏克，都是這種美學最認真的分析者。

紐曼讀過柏克的書，認為他「太超現實」；然而，柏克卻以自己的方式涉及了紐曼式設想的要點。至於繪畫，柏克判定它不能在其範圍內擔負這種崇高職責，繪畫藝術仍然受到形象表現陳規的約束，而文學則可自由地組合詞語和實驗的句子，它自身中有一種無限的潛能，即言語的自足潛能。

而康德在《判斷力批判》中，似乎並非有意地提出了另一種關於崇高畫問題的解決方法。他寫道，人們不可能在空間和時間中，表現力量的無限性或偉大的絕對性，因為它們都是些純理念，但是，人們至少可以用被他命名為「消極表現」的手法暗示它，「乞靈」於它。

紐曼則認為：崇高就在當前——我相信在美國，我們之中某些沒有歐洲包袱的人，可以在完全否認藝術關於任何美感問題以及去那裡尋找之下，找出答案；現在出現的問題是，如果我們活在一個沒有可稱之為崇高的傳奇或神話的時代，如果我們拒絕承認在純粹

關係中有某種崇高，如果我們拒絕在抽象中，那麼，我們要如何創造崇高的藝術？

在紐曼那裡，「混沌預示著危險，但豁口分割黑暗，它像棱鏡一樣為光分色，將顏色佈置在表面作為一個宇宙」。紐曼曾說自己最先是一個繪圖者。

「我的畫不是致力於空間和形象玩弄，而是致力於對時間的知覺。」紐曼在1949年一篇未完成的「獨白」中寫道。這篇「獨白」題為〈新美學弁言〉。他明確指出，這種知覺不是「繪畫主題曾有的那種隱含的時間感覺，它在其中融會了懷舊與偉大悲劇的情感，總讓人產生聯想和故事……」。紐曼講過，他曾於1949年8月參觀過邁阿密的印第安墳頭（土墩），以及細瓦克（在俄亥俄）的印第安堡壘。「站在這些邁阿密墳頭前，」他寫道，「我被感覺的絕對性，被那種自然而然的簡樸驚呆了。」

紐曼的「拉鏈」，在接近主題的呈現時，或者說「拉鏈」的自我呈現時，起著提示、警覺、引領、自我發揮等重要作用，它是一個起點，而不是終點。「白色」的垂直「拉鏈」放在紅底的畫布上，顯得非常醒目，具有分裂舊事物同時又呈現新事物的命名功能，顯然，它不是繪畫主旨的全部。

這是一條堅硬的垂直分割線，構成凸現「瞬間」的界定行為；而且，它在確定自身形象的同時，也與被它分割的色域、比例、結構和節奏，保持著高度的平衡。

　　紐曼的作品「致力於對時間的知覺」，以此形成極為簡略的視覺藝術，但這些視覺藝術，就像他說的，其呈現方式就是「呈現」本身。我們能夠「看到」多少關於「時間的知覺」呢？一切都被省略和壓縮了，或者按照相反軌道運行而顯得「飽滿」和「自足」。「瞬間」的「呈現」告訴我們——豎起耳朵，聽——它就在這兒。

《耶利哥》　紐曼　1968-1969 年

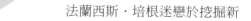

05

培根的面孔
很「荒誕」

培根　Francis Bacon　1909-1992

那些看起來極其扭曲、恐怖和夢幻般的人物，

其實是培根對「人的境況」所下的一個註解。

那麼，培根筆下的「面孔」，是誰的「面孔」呢？

法蘭西斯・培根迷戀於挖掘新的形象，而這些形象必須決絕地有別於傳統肖像的古典形態。如果我們只是把「畸形」、「暴力」、「殘酷」和「恐怖」這些辭彙，依附於培根畫中最表象的形態和色彩，事實上，我們只憑直覺說對了一部分。

他所建立的新形象其內涵之一，我認為，是使「繪畫」在培根所處的時代，通過形象的「內容」獲得全新的形象和超越的力量，賦予繪畫作為「審美載體」的獨立價值。所以說，那些看起來極其扭曲、恐怖和夢幻般的人物，其實是主題的一部分，通過這個部分，培根對「人的境況」進行評論和注釋。

「我極不想創作畸形的人，雖然所有的人似乎都認為，這些畫就是如此畫出來的。如果我創作的人物看上去沒有吸引力，並不是我想要這樣。我寧

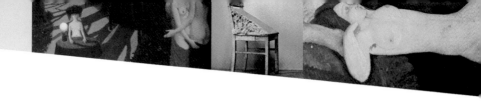

願他們看上去，像他們真正的樣子一樣有吸引力。」

　　同樣地，對於表現處在一種無法忍受、神經緊張狀態的人物，他則完全不感興趣。

我不是傳教士，關於「人類的處境」，我無話可說。

如果有什麼東西使這些畫看上去令人絕望，那就是在當前繪畫發展階段中，創作外部形象的技術困難。如果我的人物好像處於可怕的困境，是因為我不能使他們脫離技術的兩難地位。

我認為，今天，在紀實的繪畫和極其偉大的、超越紀實範圍的作品之間，空無所有。我也許不會設法製作「極其偉大的作品」，但是，我打算繼續試驗某些不同的東西，即使我不會成功，而別的人也不需要它。

法蘭西斯·培根　Francis Bacon

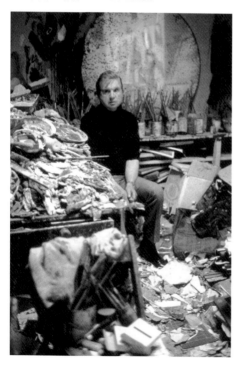

　　這些話，似乎和培根的作品有矛盾之處。他不想表現「畸形的人」，對於「人類的處境」也無話可說，那麼，我們從培根作品中所觀察到，有關「畸形的人」和「人類的處境」的圖像，又代表著什麼不同的內涵呢？

　　但是，有意味的是這句話：「我寧願他們看上去，像他們真正的樣子一樣有吸引力。」「他們真正的樣

《培根的面孔》 培根

子」是什麼樣子？如果不是或不完全是他們所傳遞的「思想」，那麼，「這個樣子」只能是「繪畫本身」，繪畫的形式，形式所粘連的敘事性、整體氣質，還有技法，而技法在這裡起著「催化精神」的作用。當然，它與「形式主義」截然不同。培根對自己作品的言論，與我們所看到的那些令人震驚和難忘的「畸形人」，二者之間所構成潛隱的「悖論」，我想，正是培根繪畫的主題內容和意義所在。

1970年代，培根畫了許多 35.5cm × 30.5cm 大小的《自畫像》，有的以三聯畫形式出現。這些形態各異的面孔，挾著速度所帶來的模糊形象，粗獷、殺氣騰騰。培根在對形象的切割中，曲線和曲線之間形成的結構，使面孔的表現重新獲得了一股新鮮的活力。

培根在這批《自畫像》的繪製過程中，除了挖掘「面孔」的新概念外，隨時都不排除他富有力量的冒險精神，以及處於冥想當中的隨意和偶然。他的面孔消解了傳統肖像畫中的完整概念，培根不是把「局部」從「整體」中削砍出去，使它出現刺激人的空缺，就是加上來歷不明的黑圓圈或白圓

圈，使頭像與畫幅之間產生一定的距離，雖然表面看上去，這些「圓圈」與面孔是緊密相貼的。

在他的畫像中，培根突出與眾不同的新形象，它們雖沒有圓雕般的體積，但卻有圓雕般的重量。整體看來，它們是「平面的」。雖然只是勾勒五官的基本形貌，但筆觸卻野蠻地充當了重要的角色。這些面孔看起來的確很「荒誕」，但是，是一種神秘的荒誕。我覺得，與其說培根在表現他的面孔，還不如說，他努力想把傳統肖像畫推上一個全新的有利位置。

他經常說：「肖像畫現在是不可能的了，因為你始終需要摸索前進的機會，偶然事件不得不馬上在各個層次上發生作用。」

培根於 1909 年 10 月 28 日出生在都柏林的巴戈特街63號。

他是五個孩子中的一個。從其家族淵源中，我們找不到什麼與藝術有關聯的痕跡。他的父親愛德華・安尼・莫蒂默・培根，比他的母親年長 20 歲。培根記得他父親的脾氣很暴躁，對人專橫偏狹，總愛吹毛求疵，不停地說教、爭執，沒完沒了。培根出生後，他的父親成了一個賽馬訓練員和飼養員，在愛爾蘭才有了一個像樣的身份。

培根的母親性情豪爽，喜愛交際，沒有讀過多少書，但非常聰慧。1944年戰爭爆發時，培根的父親在陸軍部找了一份工作，舉家遷移倫敦。培根小時候患過氣喘病，所以書也沒有堅持讀下去。

培根最早的記憶是1913年的事，他記得，他披著兄弟的騎自

行車用披肩，在一條有柏樹的大道上炫耀地走來走去，充滿了自豪和愉悅。不久，戰爭即爆發。當時，他住在離 Currash 40 英里遠的Canny Cunnt，他躺在床上，發現環境發生了巨大的變化，他聽見森林附近有騎兵來來往往地奔馳，部隊的調動意味著炮火的來臨——有時是發生在晚上——並且也表明了人類環境中的暴力氣氛，人與人之間形成一種明顯的對抗關係。

雖然他本身不是愛爾蘭人，但他在早期即吸收了愛爾蘭文化。而家人種種使他減少愛爾蘭習氣的努力——例如送他去Cheltenham附近的學校讀書——都完全失敗，他總是逃學。「這是一個內心深處的直覺問題，他應改變他的基礎，不固定在任何地方，只與他自己遊移不定的內心衝動保持一致。」（約翰・羅素）

培根年輕時，曾在柏林度過一段時間，然後從柏林到巴黎。巴黎，在他的經歷中並沒有佔太大的位置，但是，對他的影響卻超過了柏林。1929年，培根回到倫敦，找了一間工作室——實際上是一間改裝過的車庫。那時，他的身份是裝飾家和設計家。培根與美術學院教育沒有任何關係，在技術上，他從朋友馬斯特那裡得到過一些指導。他正式從事創作的時間比較晚。

培根以1944年《受難台基上人像三習作》的誕生為起點，扮演了有特色畫家的角色。雖然，這只是一個具有鮮明形式感的出發點，但對培根而言，這個出發點至關重要。培根就是沿著這個內容

並不十分飽滿的出發點，擴張、迴旋、上升、終止，成就了他後來「惡狠狠，但同時無比雅致」的繪畫主題和形式。

《受難台基上人像三習作》中，既像人又似動物的怪誕形體，是培根的「白日夢」與「現實」作為一面鏡子投射的反光。這些形體，是他凝視動物的照片時回憶起來的，運動中的動物特別使他感到迷惑。《受難台基上人像三習作》中的形體，結構緊湊，主體與背景之間沒有一點令觀者呼吸的餘地，大紅的背景烘托出形象，刺激視覺，並引發心理的回饋。

在這個時期，培根開始找到一點自己的思想動機與個性形象，但是，此時的個性形象和後來的成熟作品相比，還有不小的距離。簡單、緊張，而思想動機都很薄弱，只有很有限的一點社會批判意味。

《畫作》創作於1946年，兩年後的這幅巨作較之《受難台基上人像三習作》，更明顯地呈現出在《受難台基上人像三習作》的基礎上，擴張、迴旋和上升的思想與豐富的形象。在此，培根描繪了使他著迷的三種東西：肉食、戰爭和獨裁者，並使它們神經質地結合起來。在這幅畫中，培根有意加強作品的思想深度，但可明顯感到畫家的手法還顯吃力——塗改、增刪、猶豫中的否定和肯定。隨意、粗糙的筆觸，影響整體的完整性。

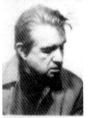

培根的面孔

　　但請注意，就是這幅《畫作》，極為重要地影響了培根後來的主題方向和審美觀，它打扮成先知的模樣，為培根的藝術之路開拓新的空間，並提供了多元的線索；同時，這幅作品還撒下這樣幾粒在他晚期作品中經常出現的種子：首先是箱形的裝置，其次是看上去像一塊土耳其紅地毯似的，象徵熱情的東西，再者是懸吊著細繩的窗簾。

　　山謬·貝克特（Samuel Beckett）在關於普魯斯特的書中，曾有談到過當現實的歷程表與感覺的歷程表處於平衡狀態時，產生了巧合的、罕見的奇跡；研究培根的英國人約翰·羅素認為，其抱負，是把嚴厲的防範與接受每件事物的意願結合起來，並以此造成奇蹟。

　　從1950年代開始，一直延續到八〇年代末，培根越到後來越保持著超常的自信心，以及繪畫中果敢、洗練的完整與統一。還有一點，成熟時期的培根，並不是一個讓人感覺風格和主題極為單調的

《盧西安·弗洛依德的畫像三習作》　培根　1965 年

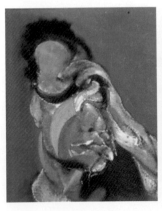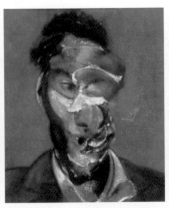

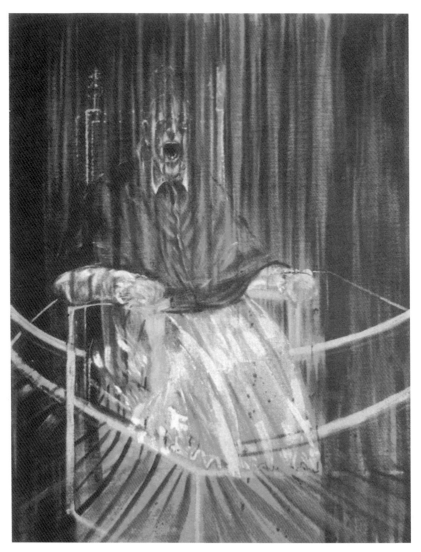

《臨摹委拉斯蓋茲的「教宗英諾森十世肖像」習作》　培根

人；與此恰恰相反，為了讓他的肖像畫更貼近現實，並超越既往的繪畫體系，培根在不斷強化自己藝術觀念的同時，還不斷擴展、延伸不同的題材，使之在一個巨大的語言系統裡，滿足他多方面形式和內容的需要。

例如，他畫了一系列的《梵谷肖像習作》和《臨摹委拉斯蓋茲的「教宗英諾森十世肖像」習作》，但這並不是他豐富其繪畫內容的全部階段。培根是欽佩委拉斯蓋茲的，對他來說，一個偉大的畫家，就是一個能夠像委拉斯蓋茲畫頭像那樣去畫青草的人，但培根更欣賞委拉斯蓋茲繪畫中那份更加內在和聚斂的力量。

《臨摹委拉斯蓋茲的「教宗英諾森十世肖像」習作》系列，我覺得，是培根向委拉斯蓋茲致敬的一種現代式的表達方式；觀看委拉斯蓋茲為西班牙國王菲力普四世所畫的肖像畫，留給培根深刻印象的，是隱藏在內部的東西。這一件大而複雜的肖像畫，是一幅完美、坦率的肖像畫，委拉斯蓋茲的天才在於描繪那些畸形的東西，這在他的手中似乎是無可避免的。但委拉斯蓋茲的那些「畸形」與培根筆下的「畸形」卻有所不同，前者是內在的，後者則是張揚的。委拉斯蓋茲作品的連貫性，也使培根受到感動。

現在，讓我們來看看《臨摹委拉斯蓋茲的「教宗英諾森十世肖像」習作》系列其中的一幅。這一幅在美術史上頗為著名的肖像畫，延續著培根一貫地快速所帶來的穿透力。在回應委拉斯蓋茲的古典形象時，培根將集權力、孤寂於一身的教宗，變為一具歇斯底里、陰

森的活屍體。

　　培根在1946年的巨作《畫作》中，就對獨裁者的形象加以激烈而深入的批判。在這幅畫中，率真、強悍的線條從背景到人物，再到黃椅子與柵欄之間——具有確定性的「模糊感」，以及垂直和彎曲的結構對比，使整體作品產生震顫的視覺效果，似乎是一種強烈而發顫的聲音進入觀者的耳朵。我更傾向於認為，這種不安分、神經質的線條，構成了籠罩整體的某種聽覺。

　　在培根六〇年代的肖像畫中，扭曲的形象與正常的形象同時存在，一個挨在另一個的上面。現實和它引起的反響，在單一形象中

《三聯畫》　培根

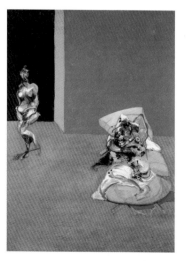
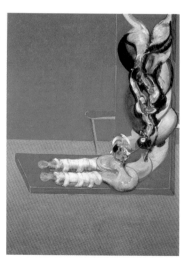
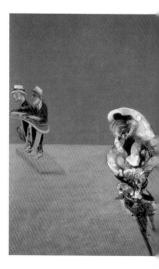

同時出現在我們面前。「現實留下它的鬼魂」，是培根喜歡的另一句話。在這些肖像畫中，「鬼魂」與「現實」以沒有人能夠把它們區別開來的形式，共同存在。

培根並不喜歡「鬼魂」這個詞，因為它有著令人毛骨悚然的怪異含義：「推理小說之父」愛倫坡和美國懸疑小說家詹姆斯的暗示，這恰恰是他最不希望喚起的東西。無論如何，他並不把他的作品看成夢似的東西。如果他的作品存在著暴力因素，那只不過把它們看做純粹的現實。「暴力」是現代生活的一個組成部分，就像不費力的社會交際是18世紀都柏林生活的組成部分一樣（約翰·羅素）。對於作品中的「暴力因素」，培根一直持著平靜、低調的看法。

的確，「暴力因素」在培根的繪畫中，是由那些扭曲誇張的形體，以及「腐爛」、「痛苦」、「殘缺」、「封閉」、「躁動」等辭彙鑲嵌而成的。假如，同樣用這些令人不愉快的辭彙，我們會聯想到另一個主題因素：異化。這同樣也是一個必須保持警惕的詞。或許，培根在他的思想意識裡，或多或少，存在著關於人性深處「腐敗齷齪而令人絕望」的表達。

但對培根這樣一個畫肖像畫的人來說，關於這種種的主題因素，採用什麼樣的創作方法和獲得什麼樣的效果，這才是他一直探索並強調的根本所在，至於題材或主題，都只是為一幅畫、一幅完整有力具高級審美的藝術品而存在罷了。

　　約翰‧羅素有一段值得稱道的話：「然而，認為培根必須受到暴力主題繪畫的吸引，或者就此而言，暴力主題是他藝術的基本因素，那就大錯特錯了；如果說有什麼東西吸引他，那就是他最喜愛的過去的藝術，那些把一種宏偉的寂靜與模糊結合起來，或與人類基本問題結合起來的作品。例如，人們有時認為，培根一定與哥雅相似，因為哥雅十分頻繁地處理極端恐懼和殘忍的場面，然而，與之相反，培根最欣賞的卻是哥雅拘謹刻板的肖像畫。」

　　除了以三聯畫形式在《自畫像》中描繪他怪異的「面孔」外，在1970年代，培根還畫了一系列關於他繪畫哲學的「面孔」，比如1972年的《床上人體的習作三幅》與《三聯畫》，以及1973年的《三聯畫》。

　　在同時代的重要畫家當中，像培根那樣對油畫顏料的傳統性質抱持忠誠態度的人，微乎其微。「人們認識不到，」他會說，「油畫顏料是非常神秘和富於變化的。」另一方面，他又喜歡像蒙了一層絲綢那樣的圖像。在這一點上，他始終是一位全心投入而又很難找到第二個的油畫家。

　　七〇年代的《三聯畫》系列，在平塗的大面積幾何圖形中，形成緊湊封閉的背景空間，密實、冷峻的外部環境，與作為主體的單人形象——身體極度殘缺、正逐漸消失在讓人不安的物質之間，構成靜與動的張力關係，營造一種建築上的穩定感。《三聯畫》的

發展過程消耗著時間，三者之間是一種相互生長但又平行發展的關係，在這個關係中，培根完成了他對油畫語言洗練、凝重的控制，並使這種控制傳達出極為優雅的魅力。

《三聯畫》的主題，正如前面約翰‧羅素所言，把一種宏偉的寂靜與模糊結合起來，把人類基本問題結合起來。在這些畫作中，培根已然對單人形象的面孔，像做手術一樣地進行探討，漩渦式極為肯定的筆觸，從面孔延伸到身體的其他部位。

在孤寂的氛圍中，這些形象產生夢幻般肉體和精神的雙重體驗。某種戲劇的矛盾和悲觀論充斥著他們的神態，在寂靜的時空裡反而襯托出最激烈的聲音，培根筆下如此讓人過目不忘的「面孔」，是誰的「面孔」呢？

從古典、現代到後現代的美術史中，培根的肖像畫風格具有視覺持久的爆炸張力。

我們不得不面對這些鮮活有力、卻令人不十分愉快的形象，雖然你可能極不喜歡他們。培根喜歡把故事和感受縮略到最基本的程度。他把他的一些朋友畫成了「最基本的程度」。

那些培根天賦中具有的率真、機智、冒險的品質，在所有「面孔」中被表現得無與倫比；培根作畫時的全神貫注和極為真誠嚴肅的態度，也在作品中得以復活，並一直延續下去。培根見證了「人」與「繪畫」之間艱難而複雜的關係。

　　「我們來到這個世界上，然後又死亡。」這是培根1975年對大衛‧西爾威斯特說過的話，「但是，在生與死之間，我們靠動力給無目的的生存賦予意義。」最後，以和培根作品《荒原》有關的幾行文字作為結束語吧：

我聽到了鑰匙聲，
在門裡轉動過一次，僅只一次。
想起那把鑰匙，一孔一把，
想到它時，一把配一孔。
當夜幕來臨，滿天的傳說，
暫時復活著一朵凋謝的花兒。

6

《西班牙共和國輓歌》

馬哲威爾　Robert Motherwell　1915-1991

馬哲威爾 20 歲那一年,西班牙爆發內戰,

《西班牙共和國輓歌》這聲回響,

發自那段革命史的情感深淵。

羅伯特・馬哲威爾在美國西部長大,1939年到紐約。他不僅是幾個藝術團體的領導人,同時也是一個有深厚基礎的理論家。開始畫畫前,他曾在史丹佛大學、哈佛大學和法國研究過哲學。

1949年,馬哲威爾根據洛卡的詩歌,開始創作題為《西班牙共和國輓歌》的組畫。組畫的標題,寄託了馬哲威爾對西班牙革命的情感。從1949到1976年之間,他畫了約150多幅「輓歌」主題的變體作品。

《西班牙共和國輓歌系列,第55號》創作於1955至1960年。

馬哲威爾在「自發性」的狀態下,透過下意識活動,將跳躍性的結構聯繫起來。「跳躍性的結構」並非指表面上的「運動姿態」,而是間隔、連續的內在運動過程。《西班牙共和國輓歌系列,第

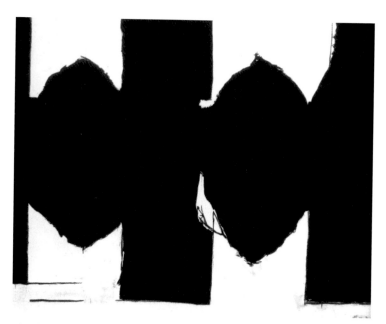

《西班牙共和國輓歌系列，第134號》　馬哲威爾　1974 年　237.5 × 300 公分

55號 》 中 ，
豎立的矩形相
切於圓形（近
似），黑色的
橢圓和矩形在
白色背景中，
讓主題特別醒
目、堅硬。馬
哲威爾所樹立
的結構，由直
線和曲線循環
性地並列，完
成一系列在靜

止和流動之間保持均衡的「結構鏈」。

　　馬哲威爾把《輓歌》系列的顏色，限制在黑白兩色內，把結構的
形狀也保留在橢圓和矩形中。在如此簡略的形式構成中，一種被兩種
相反性質的因素所推擠的壓力，在黑和白、直線和曲線間逐漸堆積。

　　事實上，馬哲威爾依循的形式法則，並不追求絕對精確性。由
於「自發性」的參與，畫家的作品總是建立在「控制」和「即興」
的心理基礎上，「即興」的成分常常產生靈活的作用，亦即破壞或
協調僵硬的結構。

「我認為，一個人的藝術，就是他企圖和宇宙合而為一，通過結構而統一的努力。」

據馬哲威爾所言，「抽象藝術最令人震撼的一個外觀是它的赤裸，脫得一絲不掛的一種藝術。在這方面有許多藝術家拒絕它呀！整個世界包括::物體的世界、權力和宣傳的世界、逸聞的世界、拜物和祭祖的世界。我們幾乎合法地接受了一個印象，即藝術家除了繪畫的行動外，什麼都不喜歡。抽象藝術拋光了其他東西，以便加強其節奏。抽象是一種強調的過程，而強調即帶出了生命。」

對馬哲威爾來說，抽象藝術是真正的神秘主義，雖然他不喜歡這個詞——或更正確地說，就像一切的神秘主義一樣，來自歷史，來自鴻溝的基本感覺、深淵，寂寞的自我和世界之間的空虛，抽象藝術是一種把現代人所感受到的空虛闓起的努力，而抽象作品就是它所強調的結果。

在空間上，馬哲威爾使間隔的結構形成敘述過程中的休止符，

《西班牙共和國輓歌系列，第100號》　馬哲威爾　1963-1975 年

《西班牙共和國輓歌系列，第131號》　馬哲威爾　1974 年

在連續和停頓的空間發展中，畫面兩端的結構都向各自的方向「無限」延伸：將可視的「有限性」和不可視的「無限性」，統一在同一個空間裡。

《西班牙共和國輓歌系列，第100號》則具有這些顯著的特性。它拓展和豐富了《西班牙共和國輓歌系列，第55號》的結構和空間。馬哲威爾在《西班牙共和國輓歌系列，第100號》中，呈現出紀念碑式的──壁畫性的繪畫概念。在矩形的橫向畫面上，不同面積的垂直矩形支撐起「黑色的形象」。它們之間的間隙，除了停頓、留白的空間，還夾雜著一些不規則的橢圓形。整幅畫在結構形式上，近似中國的黑色古典屏風。間隔和延續的色塊，將其簡潔性和重量感結合起來，也將「靜止」和「運動」結合起來，並賦予黑白相間的主體形象節奏和力量。

馬哲威爾的《西班牙共和國輓歌》在主題上，回應了他的某種記憶和批判：那是在馬哲威爾 20 歲那一年，西班牙爆發內戰。馬哲威爾用壓縮、集中的黑白抽象空間，強調他的「神秘主義」觀點。馬哲威爾的「輓歌」主題，建立在畫家對於戰爭、歷史和自我之間的經驗上，是一種沈悶、強烈的回響。

07

抽象的甦醒之路

康丁斯基　Wassily Kandinsky 1866-1944

從裝飾到抽象觀念，

再從情緒化的抽象表現，走到更富色彩的幾何風格，

康丁斯基為後代藝術家打開了無限可能之門。

他說，繪畫的構圖時代已經來了！

瓦西里‧康丁斯基在著手開闢他的「抽象主義」繪畫道路之時，更像是一個嚴謹細緻的研究者，他的藝術理論往往趕在藝術實踐之前形成。1914年出版的《論藝術的精神》，對於康丁斯基的繪畫是一個決定性的標誌。

在這個「標誌」中，他的論據充分地使繪畫最基本的元素重新獲得以往藝術史中不具有的「絕對價值」，康丁斯基的研究和試驗，在非具象繪畫領域中建立了一個穩定且具「輻射性」的座標，為後來的抽象主義運動與其他藝術流派照亮了道路。

在1910年代，康丁斯基的《論藝術的精神》與他的「抽象繪畫」，不僅具有藝術革新的前瞻性，並且有回溯藝術史的重要意義。一開始，康丁斯基便從繪畫最基本的元素介入，探討顏色的「心理學」、「純

瓦西里・康丁斯基　Wassily Kandinsky

粹肉體上的反應」、「顏色的聲音」、繪畫形式的「差異」和「價值」，以及它們與「人類的精神價值」之間必然的關係。

　　康丁斯基認為，顏色的「心理效應」製造出一種相對的精神震撼，而肉體的印象只是邁向精神的震撼時才具有意義；而顏色的聲音是那麼確切，因此，很少會有人用低音來表示鮮黃色，而用高音來表示深藍色。

　　康丁斯基認為，色彩的和諧主要在於人類心靈的一種刻意活動：這是內在需要的一個主要原則，「形式是內在之物的外在表現」，它總是依附於時代的，是相對的，因為它不過是今天所需要的途徑，今天展現出來的事物由它來證實、顯揚自己；共鳴，就是形式的靈魂，只有經過共鳴，形式才有生命，才能從形式的內在「運轉」到不需形式的地步。

　　在他看來，形式只是內容的表現方式，而內容是隨著藝術家而改變的，因此，各種不同但一樣好的形式可同時存在。康丁斯基試圖將繪畫元素中的「物理學」，與人的「心理」和「精神」達成高度的共振關係和一致性。他強調，在繪畫元素建立新價值的同時，認同「抽象的精神」，抽象精神先是佔領一個人的精神，然後便左

右了不計其數的人，這時，個別的藝術家便依著時代精神，而被迫用某幾種彼此有關的形式來表現自己。

1866 年 12 月 4 日，康丁斯基出生於莫斯科，父親是在西伯利亞出生的茶商，是蒙古人的後裔，母親是德裔的莫斯科人。幼年時期，他與父母居住在羅馬和佛羅倫斯，後來回到奧德薩。少年時，他就畫畫、寫詩、彈鋼琴、拉大提琴，在音樂上顯現了良好的稟賦。

康丁斯基 20 歲進入莫斯科大學攻讀經濟和法律，畢業後留校任教。1896 年，在康丁斯基 30 歲時，決定專心致力於繪畫事業，同年，離開莫斯科大學，遷居德國慕尼黑。當時的德國繪畫，受到具有表現主義傾向的挪威畫家孟克和荷蘭畫家梵谷的影響，正處於一個過渡性階段。他在慕尼黑美術學院學畫直到 1900 年。

1895 年，莫斯科展出法國印象主義繪畫。

在此之前，他所接觸的都是學院派或寫實的作品，這次展覽對於康丁斯基的視覺經驗是一次衝擊，並引起他進一步去思考繪畫的形式。莫內的《乾草堆》帶給他另一種藝術觀：

> 由這件事引出的東西，對我來說，超出了我的夢境。有著難以置信的未知力量。我想，繪畫這種東西是可以提供難以相信的力量的。可是，無意之中，繪畫作品不可缺少的要素——對象，卻失去了它的重要性。

康丁斯基的早期作品，把「現實」和「神話」結合起來，表現出對俄羅斯民間傳統和宗教題材的興趣；1908-1909年，他的一些

「半抽象」風景畫,在色彩上接近法國野獸派,沒有自己獨立的聲音;1909年,他在慕尼黑協助建立「新藝術家協會」;1911年,從這個組織中產生了「藍騎士派」。

《為艾德溫‧R. 坎貝爾創作的木版畫》(第一號、第二號、第三號、第四號)是康丁斯基1914年的重要代表作。這是一套關於同一主題的繪畫,四幅畫之間既互相關聯又具有個別的獨立性。

康丁斯基在《論藝術的精神》這本書中所建立的理論基礎,在這四幅作品中得到充分的反映。由於它們沒有一個固定的中心,所以,色彩、形狀和線條本身,以及這些基本元素所完成的運動軌跡,便具有不同於以往傳統繪畫的元素。

康丁斯基的繪畫哲學,已經完全脫離眼睛所能見的「物質實體」,這些「物質實體」最多構成一些「印象」;而最主要的,是研究色彩和形式所帶來的心理、情感以及精神的綜合性結果,而且,這個結果必須具有本質的普遍性。表象世界與它背後所隱匿的規律,通過挖掘繪畫最基本的元素產生新的可能性,在意識層面上走得更深。康丁斯基認為,每一種現象都可能以兩種方式進行體驗,這兩種方式不是隨意的,而是取自同一現象的外在和內在特徵。

在形式上,這四幅作品帶有「表現」的特質,康丁斯基更多地接近形式的某種核心,沒有統一的表象規則。沒有統一的表象,往往構成「破壞性」因素。康丁斯基揭去「物質的外殼」,在氣質和韻律上努力靠近「音樂的本質」。將「最大的外在差異變成最大

的內在均等」。許多在逐漸形成和變化的色彩或形狀的「物質小單位」，都會朝著不完全確定的方向圍攏，元素的排列和複合的關係，引導著主題的注意力。康丁斯基完整的繪畫概念，已經在這四幅作品中顯得飽滿和成熟了。

1914年，美國工業家艾德溫‧R. 坎貝爾委託康丁斯基創作這

《為艾德溫‧R. 坎貝爾創作的木版畫》（第四號）
康丁斯基　1914 年　162.5 × 80 公分

《為艾德溫‧R. 坎貝爾創作的木版畫》（第三號）
康丁斯基　1914 年　162.6×122.7 公分

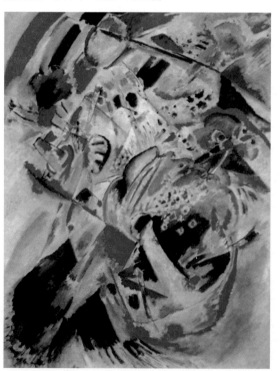

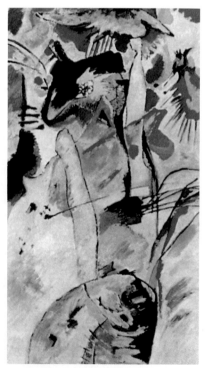

四幅畫，裝飾在其紐約的寓所裡，這是康丁斯基在第一次世界大戰前創作的最後作品，後來被研究康丁斯基的肯尼斯‧里澤命名為《春》、《夏》、《秋》、《冬》。但作品在形式上並沒有四季的含義。

「有兩點是原則性的東西，即：一、在抽象內容上，即從物質表

《為艾德溫‧R. 坎貝爾創作的木版畫》（第一號）
康丁斯基　1914 年　162.5 × 80 公分

《為艾德溫‧R. 坎貝爾創作的木版畫》（第二號）
康丁斯基　1914 年　163 × 123.6 公分

現的形式的真實環境中脫離出來。二、在物質的畫面上，即通過這一畫面最基本的特點產生作用。」康丁斯基嘗試讓繪畫基本元素實現完全自給自足的功能。這種功能，將在「人的精神上與視覺上」發生革命作用。繪畫的價值，不再單單依附於物質的「外殼」上了。

康丁斯基是一個神學理論的信徒，其實他也講不清楚自己的理論。

但他相信，藝術在某些先驗的意義上，能夠糾正知識，對這一點他似乎十分堅信。他說，藝術所賴以生存的精神生活，是一種複雜而又確切、超然世外的運動，這種運動能夠轉化為天真，這就是人的認識活動。

康丁斯基在1913年創作的油畫《小小的喜悅》，在構圖上，給人一種協調的穩定感。它是以兩年前同名的彩繪玻璃畫為出發點。

所謂「彩繪玻璃畫」，是用不透明的色彩在透明玻璃板的反面繪出的畫，然後，反過來以其表面供人欣賞。這個繪畫傳統是從古代流傳下來的，可以從 17、18 世紀巔峰時期所作、主要奉獻給教堂的彩繪玻璃畫中看出來，此後，在歐洲各地，作為樸素的民間美術「玻璃畫」，一直持續發展到 20 世紀初期。

康丁斯基是在莫爾諾接觸到玻璃畫的。拜恩州的地方彩繪玻璃畫所表現的樸素「宗教感情」，強烈地影響康丁斯基。同名的彩繪玻璃畫《小小的喜悅》，是一幅「半抽象」作品，表現「末日與復

活」的宗教主題。基督教認為，定有一日，現實世界最後將終結，耶穌基督將重新降臨世間，死亡的人將全部復活，所有世人都將接受上帝「最後的審判」，得救贖者上天堂，否則下地獄受刑。康丁斯基在後來的作品中，多次表達過類似的主題。

這幅《小小的喜悅》作品，還處於康丁斯基「抽象主義」的休眠狀態。

直到第一次世界大戰期間，康丁斯基的抽象作品才真正甦醒過來，旨在表現「內心的和本質的」感情，輕視以前那種表面和偶然的東西；他想要表達「更優美的感情，雖然這種感情是莫可名狀的」。康丁斯基非常喜歡「構圖」這個詞，他覺得這個詞更為「神聖」。

1914年，他用水彩顏料畫了一幅《即興》。《即興》是一個系列作品，呈現了更多畫家無意識的即時反應。《印象》和《構成》系列同樣是康丁斯基重要的系列作品，尤其《構成》被他喻為最重要的作品，《印象》強調了畫家對外部自然的直覺印象。

整體上，這些作品在「有機的、直覺的、感情的」基本意識表現系統裡，確定那些在瞬間和外界事物或內在情緒交織在一起的不可名狀的點。運動和速度在繪畫的元素中轉化，使得這些元素成為鮮活的「敏感物」。康丁斯基在這個階段的繪畫追求中，自覺地流露出對「藝術先驗性」的執著，超乎於一般意義上的「物質反映論」，使其作品別有一番視覺和情感上的意味，因為他相信「藝術的先驗意

義，能夠糾正知識」，而知識距離自足的精神生活並不近。

1911年，康丁斯基在慕尼黑結識了馬克、克利等畫家，又和馬克共同撰寫《藍騎士年鑑》，繼而又在1911年底至1913年舉行多次聯展。1913年，他參加柏林「狂飆」畫廊的首屆德國秋季沙龍。「狂飆」為康丁斯基出版了一本照相集，擴大了他抽象主義繪畫理論的影響力。康丁斯基在1913年出版的《回憶錄》中，首先指出純粹的顏色、線條和形狀足以表達一種思想，它們是能喚起感情的獨立視覺語言。作為慕尼黑前衛運動的鼓吹者，康丁斯基的理論與藝術實驗，在歐洲引起很大的回響。

其在創作過程中，一直試著體會作品「內在」因素的作用，他把這稱之為「藝術家靈魂的熱情」。之所以說這種熱情能喚起觀眾「也產生同樣的熱情」，就是由於它的「純粹性」。他在自己的論著中這樣寫道：「我們有理由相信，繪畫的構圖時代，已經為期不遠了。」

康丁斯基在德國被聘為包浩斯學院的教授。

「包浩斯」是一所建築學院，由德國威瑪的國立實用藝術學校和藝術學院於1919年合併而成，主要學科有繪畫、建築、雕塑、工業設計、陶瓷、紡織和印刷等。該院由建築師葛羅佩斯出任院長。

影響整個歐美大陸教育制度的包浩斯學院，在創建初期歷盡艱難，它所倡導的新興藝術教育與運動，是傳統勢力難以接受的。五年後，基礎穩定，包浩斯才逐漸在歐洲被重視，但是，第二年由於

德國通貨膨脹，經濟危機影響到包浩斯，學院因此被迫停辦。1925年，葛羅佩斯重新將包浩斯遷至柏林西南方的德紹。包浩斯所倡導的現代藝術，以及實施的新型教育與理論，影響了國際藝術界，使它成為歐洲新興藝術的中心。

康丁斯基在1920年代來到包浩斯，當時正是包浩斯的鼎盛時期。他是包浩斯學院最有影響力的成員之一，還有他的同事兼朋友克利。在包浩斯，他能夠系統而準確地表達他的抽象主義理論，還與克利等人研究、探討、實施新型教育。同時，他創作許多作品，充滿了主題的含義和形式之間的衝突，但從未離開抽象手段。隨著1933年包浩斯被徹底關閉，康丁斯基與學院的關係也宣告終止。

第一次世界大戰之前，康丁斯基畫了七幅《構成》系列作品，都是對當時作品主題的提煉和概括。從戰後到二次大戰爆發前，他又創作了三幅《構成》。1933年，康丁斯基來到巴黎定居，住在郊外，一直到逝世。

包浩斯時期，康丁斯基受過俄國絕對主義和構成主義的影響，「幾何抽象」系列便是在此影響之下的產物；而在巴黎初期，他見到畫友米羅、阿爾普的抽象作品中，有一些像是小生物的形態，他對此感到高度的興趣，《構成》系列即明顯受其浸染。

《以白線繪畫之研究》和《黑色正方形》是兩幅典型的「幾何抽象」作品，他通過各種不同形態的幾何形狀來形成空間的變奏，在主題與結構之間，建構形式上的秩序，使幾何形狀本身產生「純粹」的

價值。康丁斯基徹底換了一個表達情感與色彩的方式，初看起來，這些有規則的形狀：直線條、彎曲的形狀、三角形、圓形和方形等，給人一種冰冷的「物質」感。事實上，康丁斯基那份關注形式和情感的熱情並沒有消退，只不過，他想尋找更為不同的形式和表現力。

《構成》系列中的《兩個綠點》和《和緩的躍動》，便在這個基礎上變得更加生動豐富。有機的、生理形態的、裝飾的、自發的、各式各樣的形狀，在康丁斯基晚年的繪畫中佔據重要的位置。關於這些「純粹構圖」，康丁斯基有他自己的理論基礎：

> 我們看到在藝術的各個階段，三角形一直是結構的基礎。這個三角形通常都是等邊三角形。而這個數目也就有了意義───即三角形是完全抽象的元素。我們今天探索的抽象關係中，數目佔了特別重要的一環。每項數字的公式都是冷的，像冰山之頂，也像最偉大的規律，堅固得有如一塊大理石。其公式冷而堅固，像所有必需品一樣。尋求如何用公式來表達構圖，就是所謂立體派興起的原因。這種「數學的」結構是一種形式，有時必會───重複使用下也會───導向東西各部分的物質結合的Ｎ次破壞。

美國紐約現代美術館繪畫部策劃人馬格達勒娜・達伯羅斯基，在評價康丁斯基時有過這樣的總結：

「康丁斯基從裝飾到抽象觀念和圖像的發展，以及從情緒化為主導的抽象表現，到更富色彩的幾何風格的演變，影響了年輕一代的藝術家，康丁斯基為他們打開了無限的可能性。對阿謝爾・戈爾基來說，康丁斯基指向一種新的風格，在這裡，色彩因普遍化的抽

象形式而增強其表現力，因而他是一位可敬的榜樣。甚至抽象表現主義畫家回顧康丁斯基在『一次世界大戰』以前的作品，其姿態和色彩都在傳達精神的、音樂的、個人和宇宙的觀念。再如巴尼特‧紐曼，他以突出的浮動形式和垂直分割的圖域，回應康丁斯基1920年代和1930年代的幾何作品。」

「1950年代和1960年代的色域畫家，也能感受到康丁斯基的精神引力。對於許多『二次世界大戰』後的那一代歐洲藝術家來說，康丁斯基的先例，使他們用色彩形式和結構表達無限真實的實驗成為可能。德國新表現主義也從康丁斯基那裡，學到了表現的自由，這在他晚年巴黎作品的色彩和構成方面十分明顯，想一想喬治‧巴塞利茨的《維羅尼卡》（1983）或西格瑪爾‧波克的《帕格尼尼》（1982）。」

「菲利浦‧塔弗充滿裝飾圖樣的條帶，是對康丁斯基1920年代包浩斯繪畫和1930年代抽象繪畫之合成樣式的回應。康丁斯基那個時期的作品，也為謝里‧萊文這位以詩意和獨創的方式重新改造『老抽象大師』的挪用系列提供了靈感。」

「康丁斯基創造純粹藝術的努力，永遠改變了繪畫的景象，年輕的藝術家還能從他的作品中找到通向新表達形式的道路。」

達伯羅斯基總結了康丁斯基對後代年輕藝術家不同類型、不同方向的影響力，但我總覺得，就藝術「品質」——高度價值的自足性——而言，康丁斯基的藝術理論，其影響遠大於繪畫本身。

08
繪畫實驗的魔術師

波克　Sigmar Polke　1941-2010

隨著各種魔術般的試驗，
波克挑戰藝術之間的界限，
為我們帶來不一樣的視覺驚奇。

西格瑪・波克1941年生於奧爾
斯（現在波蘭的奧萊希尼察）。1962至1967
年間，在杜塞道夫美術學院就讀。當普普藝術在美國出現約一年之
後，波克和李希特、康拉德・費希爾在杜塞道夫家具店，一起舉辦
了一個具有傳奇色彩的展覽——資本主義的現實主義展。

波克展出了從報紙和雜誌上「挪用」來的巧克力、
麵包圈和香腸串的圖片，嘲弄戰後德國（包括貧困的
東德和富足的西德）為經濟生產而進行的奮鬥。這幅
畫筆法粗放，是對美國普普藝術，特別是安迪・沃侯
和李奇登斯坦那些光滑細膩的商品圖案，以及東歐社
會主義國家的諷刺。在波克精心構築的「拙劣」中，
預示著新繪畫的出現，初看起來，它們顯得笨拙、難
看，似乎拒絕高尚品味和精妙工藝，但細看之下，會
發現它蘊含著絕妙的藝術技巧。

在追隨羅伯特·羅森柏格和安迪·沃侯製作普普繪畫的同時，波克還創作了一系列另一種風格的作品（1963至1969年）。他極力放大陳年舊事的網片，就像是在廉價通俗的小報上刊出一樣。他挪用了李奇登斯坦的小點畫法，但他的點用得極不規則，「點」幾乎掩蓋了圖像。

1964至1971年，他又製作了織物圖畫系列，在預先印有圖像的廉價現成織物上，畫上層疊的、看來十分幼稚而蹩腳的畫像。這種風格受到了羅森柏格，特別是法蘭西斯·皮卡比亞二〇年代層疊圖像的影響。

波克最著名的織物圖畫是《按照高級生靈指令所作的畫》（1966）。畫面主體是一隻紅鸛，背景是日出。畫旁貼著一張影印紙，上面寫道：

> 我站在畫的面前試圖畫一束花。這時，我接收到了來自高級生靈的指令：不准畫花束！畫紅鸛。起初，我試圖繼續畫花，但後來我意識到他們（高級生靈）是認真的。

此處的諷刺與幽默意味，顯

西格瑪·波克　Sigmar Polke

而易見。波克「技巧拙劣」的圖畫，正是對資本主義消費社會的嘲弄和譏諷，在此同時，他也嘲笑了到處被現代主義所裝點的藝術世界。

迪克爾‧施特姆勒認為：波克的藝術，在一場已經暫時擱淺並變得很片面的討論中，引起一個新的開端，這是一場關於「當我們談到藝術，我們的意思是什麼」的討論，這是因為波克採納了這一種不確定性，並且使之成為作品的主題；他所運用的方案和材料，融合了互不相容的因素——美與醜、粗糙與平滑、充裕與匱乏、精細與粗略、繁瑣與簡明，日常生活經驗中充滿了藝術，藝術中也充滿了日常生活的瞬間——在這兩個領域中，澆灌那一塊荒地的是魔術。

《夜總會女郎》　波克　1966 年　150 × 100 公分

1982年的《樓梯間》（是噴繪在纖維織物上的，表現的是發生在樓梯間的槍戰場面）和同年的《抄寫員》（260 × 200公分，畫布上噴色、漆），這兩件作品，都是以單線勾勒和大面積的塗抹色域之間重疊而成，它們將簡略的形象處理和

「馬諦斯那愉快的色調」結合起來。

　　波克研究傳統顏料與繪畫媒介，並進行取捨比較。隨著魔術般
與點金術式的各種試驗，他挑戰各門藝術之間的界限，給觀者帶來
嶄新的視覺驚奇。波克畫中的通俗和嚴肅、幽默和諷刺、精確的主
題和粗拙的表面等因素，形成複雜的多元空間。與其他德國藝術家
不同，波克的繪畫建立在一種輕盈、隨意的書寫性氣質上，其中的
圖像由線和色在多種層次中疊加，構成圖案化和裝飾性。

　　七○到八○年代，波克將社會、政治和歷史題材納入作品中，
如法國大革命和納粹主義。他在《光榮之日降臨》和《自由、平
等、博愛》（1988）等作品中指出，「理性」是如何化身變成「恐
怖」。《集中營》（1982）畫有鐵絲網和一串電燈，《瞭望塔》系列

《樓梯間》　波克　1982 年　200 × 450 公分

（1984~1988）則描繪集中營的恐怖。另外一些更抽象的作品，如《透明畫》（1987~1989），由兩邊畫有層疊的標幟、象徵和形象的透明片組成。這些形象，似乎和煉金術或巫術有關，深深吸引著波克。

八〇年代早期，波克開始嘗試非傳統的技術與材料，包括鋁、砷、鐵、鎂、鉀、銀和鋅，還有清漆、蟲膠、天然色素、染料、封蠟、酒精、甲烷、丁烷、脫毛劑，有時甚至用老鼠藥。

他將這些材料排列在塗滿樹脂的畫布上，創造出色彩變幻的半透明雲朵。這些抽象作品，隨著溫度、濕度、化學物質的分解、組合的變化而變化，似乎具有自己的生命。從某種角度來看，一種物質到另一種物質的變化，不過是在當下條件變化所引起的永恆「變異」；從另一個角度來看，它們暗示著自然界超出藝術家的控制之外；而從煉金術的角度來看，正如波克所言，這是「對未知神秘的渴望」。

波克試圖在科學範疇裡，把繪畫的傳統媒介釋放出來，並將

《苦惱》 波克 1979-1982年 180×305公分

各種材料與材料之間，所有物理化學變化的可能性都釋放出來，以此尋求繪畫的不確定性、開放性、過程和不可知的神秘感。在破壞和重建的行為中，賦予物質領域新的命名和超越。在波克的抽象繪畫中，同時存在「批判與贊同」兩個因素，這對後起的年輕畫家薩利、施納柏、理查·普林斯等影響極大。

09

元素 能量
內心的戲劇

羅斯科　Mark Rothko　1903-1970

我成為一個畫家，
因為我要把繪畫提升到音樂與詩的境界。
——馬克‧羅斯科

「我成為一個畫家，因為我要把繪畫提升到音樂與詩的境界。」馬克‧羅斯科早年的這個抱負，在 1949 年之前還未徹底實現。羅斯科1949年之前所有的繪畫，頗有意思，受到他的同行艾佛瑞、高爾基，甚至帕洛克的影響，但這絕非發自羅斯科肺腑的真正聲音。

印證他早年抱負的天賦，直到他 46 歲後的作品中，才逐漸顯現出來。來自羅斯科心中那唯一的聲音，越來越清晰。

羅斯科，這位否認傳統信仰的自由思想者，徹底放棄了源於立體主義的形式，以及歐洲繪畫文質彬彬的氣質。這是 1947 年的事情——一個準抽象的階段，邁向 1949 年完全獨立繪畫形式的過渡時期。1947 年，羅斯科說：「我認為自己的畫是戲劇；畫中的形就是演員。因為需要這樣的一組演員，所以他們被創造出來。他們能夠誇張而流暢無阻地活

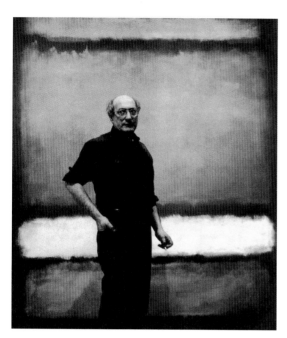

馬克・羅斯科　Mark Rothko

動，而且落落大方地做出種種姿勢。」就像宣言一樣，這段話預示著羅斯科全部成熟時期的作品中一個最重要的元素。

羅斯科 1950 年代的部分作品，風格洪量，色調鮮明：不同比例的矩形懸浮、並置，不同重量的對稱，一層記憶對稱或者疊加另一層記憶。敘事的過程與結果，導致純淨寬闊的視界。色調簡潔而迷人，舞臺上眾多的演員，扮演著各自的角色，並邀請畫面之外的觀眾一起進入他們的空間，參與故事的演繹。

羅斯科善於將時間與空間的密度，通過偶然與必然的敘述因素，以此表現他內心的戲劇，傳遞他個人的種種經歷、情感、歷史、文化以及心理的經驗。羅斯科的確是一位傑出的導演，他指揮著眾多色彩元素，就像指揮規模龐大的樂團演出一樣；而這些元素是由物質組成的，豐富而模糊，物質與物質密集地並置與疊加，時間被濃縮、靜止，無窮大的靜止。物質與時間的合一，昭示了人類意識深處最普遍的心理經驗。

美國畫家西恩・史卡利有一句富有洞察力的話：「一個記憶疊加於另一個記憶之上，舊的與新的相抵觸，一直是羅斯科繪畫的心理和文化複合體的核心。」羅斯科以極大的耐心，一遍又一遍利用薄塗的顏色，耍雜技般、樂此不疲地將多重的技藝和經驗進行顛覆和混合，直到戲劇達到高潮，並復歸平淡。

羅斯科繪畫形式中的比例不斷地變化，故事不斷被演繹。所有戲劇的帷幕拉開之前，都要舉行神聖的儀式，幾塊不同模樣的簡潔矩形成為儀式的面具。但各種矩形的生存空間被限制，被局部與整體的互動關係所限制住。整幅畫的邊緣線，是處於最底層記憶之上由多層記憶疊加而產生的結果，這種窄硬的邊緣線，給人一種隱隱作痛或適度興奮的感覺。

羅斯科的畫作，講求精確的比例，至於背景與形象之間的共振關係，如同舞臺與故事情節之間的關係，而舞臺被故事情節佔用得所剩無幾，背景只留下狹窄的呼吸地帶，但這是一條從很多方向通往外界的呼吸地帶。

羅斯科並不是一個重視講故事的畫家，他重視的是人類普遍的心理經驗，一如他說的：「我不在我的畫中表達我自己，我表達我的非我。」但無論如何，當羅斯科用他的筆在巨大的畫布上，回溯藝術史的變遷和人類最隱秘存在的普遍經驗時，首先，他必定要把自己的畫筆指向自己的內心。

　　1903年，羅斯科生於俄羅斯的第文斯克市，這個猶太小男孩當時的名字，叫馬考斯·羅斯科維茨（Marcus Rothkowitz）。10 歲之前，他一直講希伯來語和俄語，並且到猶太教堂的希伯來學校上學。兒時的馬考斯，非常脆弱、敏感而病態。他的哥哥莫斯記得他是「一個容易激動、神經過敏的小孩」。

　　1913年，他和他的姐妹安娜和索尼亞坐著火車，來到美國俄勒岡州的波特蘭與父母會合，三人全都佩戴著說明他們不會講英語的標籤。關於這點滴往事，羅斯科有一次向他的朋友馬瑟韋爾生動地描述：「你無法瞭解，一個猶太小孩穿著第文斯克服裝來到美國，卻一句英文都不會說的感受。」

　　這一段發生在羅斯科童年時期國度錯置的特殊經歷，必將影響他未來的心理狀態與價值觀。希伯來與俄羅斯神秘主義的古老文明，浸透到身為一個猶太人的血液和骨髓中，背負著這樣一個童年的世界，羅斯科來到現代藝術萌芽期的美國，注定了要成為一個文化的混血兒。

　　他的代表作具有「悲劇氣質」與「崇高精神」的藝術風格，那是源於藝術家身體裡所流動的血液。俄裔猶太人，在美國的文化中成長，因而注定形成羅斯科藝術的最重要素質絕非單一性的。

　　年輕的羅斯科，對於曼陀鈴和鋼琴，無師自通。他極愛古典音樂，尤其是歌劇，尤其是莫札特的歌劇。他也寫詩，喜歡看書，尼

采的《悲劇的誕生》和齊克果的《恐懼與戰慄》，是對他影響深遠的重要作品，他也仔細閱讀過佛洛伊德的《夢的解析》。事實上，羅斯科對文學和音樂的表達能力也許更具天賦。

在此，必須提及的是，尼采的《悲劇的誕生》對羅斯科思想哲學的形成與延伸，所產生的深刻影響。在一篇論述關於尼采對羅斯科之影響的文章中，一開始就寫道：

《褚色和藍色》　羅斯科　1953 年　294 × 232.4 公分

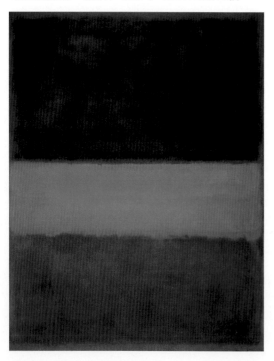

在這個寓言中，我知道，我找到了一條是我無法避免的道路，一種詩意的肯定——我生命中的藝術迫切性，在於戴奧尼索斯式的內容，高貴、巨大和喜悅都是空柱子，不可信任，除非它們內在填滿原始野性，滿到幾乎凸起的地步。

這裡，尼采筆下對立的酒神戴奧尼索斯和太陽神阿波羅，給了羅斯科希望去形容他作品的「張力」，或完整的適當語言。「我對作品有一個野心，」他寫道，「它們的張力必須能夠非常清楚，毫無錯誤地被感覺到。」

根據羅斯科的說法：尼采的

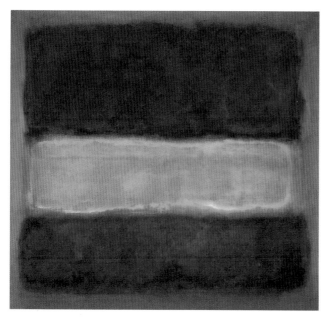

《紫、白和紅》羅斯科　1953 年　197.2 × 208.3 公分

戴奧尼索斯，代表的是「原始經驗，事物本身」，不是一個外在的事物，而是未經思考的內在本質，本能性的，或者是「野性」的，戴奧尼索斯「能直接接觸到野性的恐怖和痛苦，以及在人類經驗最底層的那種盲目衝動和欲望。它們不停地攻擊我們井然有序的生活、規格和分類的限制，從來不能壓迫和鎮壓它們」；阿波羅則代表那種原始經驗「提升到高貴和思考的喜悅境界」，阿波羅將隨創作而來的狂熱，反映成一種形象，抑制那種狂熱，使人不至於超過瘋狂的邊緣。

　　尼采的哲學思想，深深影響了羅斯科1957年以後許多最重要的作品。

　　在一首詩中，詞與詞的結合——所產生的元素與材料的背

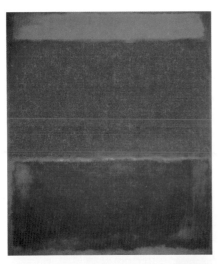

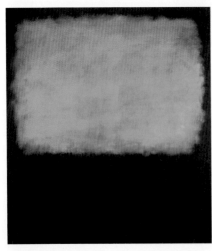

上圖 《無題》羅斯科
1960 年 235.9 × 205.7公分
下圖 《藍色與灰色》羅斯科
1962 年 201.3 × 175.3 公分

後——那一個聲音的空間，蘊藏著一首詩的整體能量。在羅斯科後期十多年的作品中，其繪畫能量正如詩人華勒士・史蒂文生所說：「是來自內部的暴力，保護我們抗拒外部的暴力。」

這些潛伏在單純色調背後的能量，構成我們內部的聽覺。它的音樂性，在於像詩歌能量一樣，不是線性的律動感，它的旋律像密織的布一樣，眾多和聲強烈地懸浮在色彩厚度的背面；亦如在馬勒交響樂中，龐雜的樂器與人聲合唱所凝聚的強力。

羅斯科的作品，體現出時間與空間微弱的運動關係。

聲音的層層潛流，仍帶給觀者冷靜的視覺感受。音樂的整體氣氛離我們很近，又好像被放射到遙遠的他方。那些深暗的繪畫，如教堂音樂一般，無數的大提琴齊聲演奏，並夾雜著管風琴的樂音，靜穆、「神聖」的氣氛，令聽者的多重感官同時張開。

「我想對那些認為我的畫是寧靜的人

說，不論他們的出發點是友善或是觀察，我在每一寸畫面上都暗藏了最強烈的暴力。」羅斯科曾抱怨觀眾對他繪畫的誤解。

他認可「即將爆炸的寧靜」。這每一寸畫布下的暴力，「它是想像力擊敗現實的壓力」（希尼）。這樣的壓力所支撐的能量，正是羅斯科繪畫的核心所在。尼采筆下戴奧尼索斯和阿波羅的對立狀態，引發了羅斯科作品中莊重強烈的「暴力」，構成其色彩的張力。人類經驗底層中埋藏的種種欲望、信仰、衝動、希望等混合於色彩之中，上演著心理的微妙戰爭。正是這種「即將爆炸的寧靜」，使羅斯科的作品，尤其是晚期作品中「精神」的厚度和高度，富於紀念碑式的崇高和樸實。

自1949年之後，羅斯科始終用最簡潔的形式與色調、純粹的質感，賦予作品「悲愴性」的戲劇演繹，鍛造其繪畫的向度與強度。當他面對一幅幅巨大的畫面，用細膩而率真的筆進行一層一層覆蓋並挖掘時，我們內心經驗與情感的底層便不斷地復活，如同歷史的復活一樣。

羅斯科用「絕對」的抽象形式，使浪漫主義的傳統復活並得以延續，這使他的作品具有「史詩」般的意味和力量。追求詩意的敘述，是他早年繪畫的抱負之一。在他的作品中，英雄主義的宏大氣勢，被不同重量的矩形、他的敘述載體所支撐。這種浪漫主義的激情，貌似平靜地被深沈隱匿。羅斯科繪畫中詩的力量，有一種持久性，一種在心靈的空間中分解無關乎時間的持久性。

內心的空間和建築的空間之間，有何互動激盪呢？他曾說：「我製造了一個空間」，這無疑是個提供語言生長棲息的巨大容器，而此空間的形式極具建築物的穩定與對稱性。這便是在羅斯科作品中，那穩穩當當的緊湊結構其簡潔有利的表現。一塊一塊不同面積和重量的矩形，平行或並置所形成的內在力量，如哥德式建築的尖銳精神；而縱向的結構，如一扇扇敞開的大門，時間出入自由。

在羅斯科的抽象形式之中，建築的表面空間，和內心軒朗曠蕩的空間，合而為一。幾何的色域，搭起一幕「戲劇的舞臺」，其空間深度可供演員與觀眾一起成為戲劇的主角，盡情地表演。

例如，他晚年創作的巨大繪畫，給人一種無比的親切感和濃郁的人情味，因為畫面，觀眾可以步入這個廣袤幽冥的空間，享受呼吸的快感和美感。那是一個可供冥想的場域，就像羅斯科說自己的藝術「不是抽象的，它們活著，而且能呼吸」，呼吸，給了空間中的所有物質強勁的生命力。作為人性中溫暖和陰鬱的普遍性，在心靈的建築空間中展露無遺。

1957年以後，羅斯科的繪畫，可以說與「死亡」有關。

這個時期一直到他逝世前的作品，陰鬱、深沈，暗含著暴力氣息，透露出悲劇的氛圍。色調也不再那麼絢麗洪亮，大部分作品的色彩被減至兩種，甚至一種，濃烈渲染一股教堂式肅穆的孤寂氣氛。

羅斯科在冥冥渾然的能量當中，顯示出他對事物的崇高憐憫，

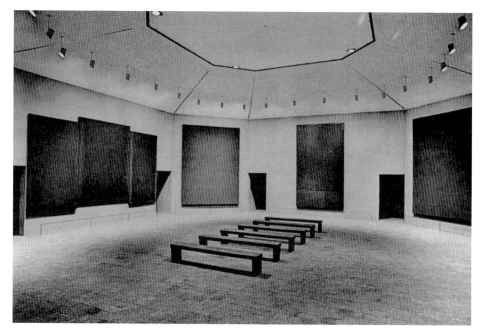

休士頓教堂中的羅斯科作品

表現人的孤獨感。神秘的空間深處，閃爍著元素的光，而其光源甚至來自於黑暗的深淵。光的輻射，需透過戲劇的多重帷幕才能慢慢顯現。至於畫布底下潛藏的暴力，則被沈靜的色彩所克制，在動與靜交融的一刹那，運動的時間被靜止。

羅斯科晚年最重要的一批傑作——休士頓教堂的 14 幅大型壁畫，就具有上述種種知覺。「死亡像希臘悲劇一樣，宣告了再生，悲劇藝術結合了陰鬱和狂喜，給我們一種形而上的安慰。」（白列斯林）記得1930年，羅斯科說，唯一嚴重的事，就是死，沒有一件

其他的事值得認真。1958 年，他在演講時表示，他作品的第一要素是對死亡的執著——死亡的告白。

《無題》　羅斯科　1969 年　183 × 107 公分

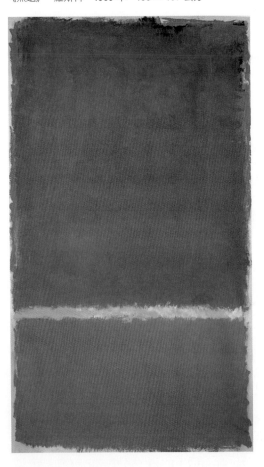

由此可見，在畫家後期的作品中，死亡意象被賦予深情厚誼。

死亡，一個沒有時間性的重心，宗教的終極性便是它的萬有引力。畫家作品中的現實與幻覺相斥相吸，色彩由絢麗轉入灰暗，繪畫的力量更具爆炸性和延續性。

羅斯科1959年創作的《栗色上的紅》，是我最為偏愛的作品之一。

頂天立地豎起的兩塊曙紅色矩形，和柱子一樣形成栗色的門，形成支撐畫面的重心，等待觀眾視覺的穿越。感性的容量，被理性的結構所限制，正如悲劇達到高潮之時，帷幕立即垂落下來。

這幅作品，用痛楚的紅色和栗色的筆觸，強調悲愴的古典美所能達到的極致境界，展現一種準精神分裂的

尖銳。即將爆炸的寧靜，眼看就要達到它的臨界點：巨大的力量，被理智隱忍地限定為蠢蠢欲動的靜態。羅斯科以他富有特性的抽象形式，含蓄表達表現主義的直接和力度。人性深處永恆的那根「肉中刺」，以及作為個人存在的價值，在《栗色上的紅》這幅作品中具有普遍意義。

像一個精神活動的面相師，羅斯科在他的繪畫中，將事物與人的活動所摩擦的矛盾關係，像鏡子的光一樣，反射回人的身上。上個世紀中葉，抽象表現主義運動是美國精英文化的象徵，因為他們（和羅斯科同道的藝術家）的共同努力，美國的現代藝術才能真正地確立。

抽象表現主義運動中的藝術家們，深受東亞文化（佛教、禪宗）的影響，羅斯科本人便是其中的佼佼者。經過 20 年的藝術實踐，他終於實現自己早年立下的「我成為一個畫家，因為我要把繪畫提升到音樂與詩的境界」的抱負。這個抱負在他的晚期作品中達到巔峰，讓他在世界藝術史上找到獨特的座標。

1970年，羅斯科在自己的畫室中，完成了一生最後的儀式：他按部就班地進行放血自殺。那個在每一寸畫布上都埋藏著暴力的猶太人，最後成為自己的暴力實踐者。

死兔子和荒原狼

波依斯　Josef Beuys　1921-1986

我想把注意力完全放在狼身上。
我要孤立自己，完全與外界隔絕，
除了荒原狼，我不想看見任何美國的東西。
——約瑟夫·波依斯

1965 年 11 月 26 日，約瑟夫·波依斯將兔子當作一次演出的主角，而且是一隻死兔子。這件作品的標題是《如何向死兔子講解圖畫》，地點設在杜塞道夫的施梅拉畫廊。

波依斯坐在畫廊入口拐角處的凳子上，頭上澆了蜂蜜，蜂蜜上黏了價值200馬克的金箔，他一隻手抱著一隻死兔子，目不轉睛地盯著牠看。接著，他站起身來，抱著這隻小動物穿過房間，將牠高高托起，緊貼著掛在牆壁上的圖畫。

此時，波依斯似乎正在和死兔子談論著什麼。有時他也停止講解，抱著死兔子，跨過橫躺在畫廊中央的一棵枯聖誕樹，他顯得非常投入這個活動。

波依斯試圖在人與動物之間，建立某種精神聯繫，他相信這種聯繫的存在。而圖畫在這件作品裡，則是一個處在中間狀態的發送資訊者。他曾經說過，

約瑟夫·波依斯　Josef Beuys

他想通過行為藝術與組裝藝術，在人們的心中激發出一種「反圖畫」，激發出某種意義，也可以說，他想引發一種「能量推力」。這種推力要發揮什麼樣的作用呢？

波依斯很清楚，其「圖畫」，更確切地說是「反圖畫」，要從人身上釋放點什麼，要釋放被慣性掩埋的心靈力量。他要做的是，將這樣的「圖畫」具體化，而不是把事件或行為象徵化。

《如何向死兔子講解圖畫》也符合他一貫的觀點：我不用象徵，而用材料。波依斯努力將材料本身的功能、屬性、特質等價值挖掘出來，使材料在時間、空間和人之間產生相互關聯，或者說，他拓展了材料的固有限制，將其價值和人類的某種意義完整地結合起來。

「他使用材料及材料的固定組合搭配，以這種方式創作他的具體『靜物畫』，進而揭示存在和時間之間的關聯。」（海納爾）他用最直觀簡單的方式，將自己與材料具體展示到觀眾的眼前，在牠們的相互關係之中，潛藏著一種「塑造性」能量。波依斯曾半開玩笑地說：「我不是人，我是一隻兔子。」

對他來說，兔子和誕生有關，和土地相關，牠在地上挖洞，與

土地融為一體，簡直是化身為人的標誌。此外，牠和婦女、生產、月經，以及血液的一切化學變化聯繫密切。

1962至1967年創作的《兔之墓》，就是這種思想的代表作。

《兔之墓》裡，沒有出現兔子，只有一大堆化學物質：顏料、鹼液、藥品、酸、碘和上了色的復活蛋，「兔子」正是波依斯相信能使湮沒的神話和宗教禮儀復活的東西。

實際上，他把兔子理解為人的一個器官，一個外部器官。牠強盛的繁殖能力，牠逃跑時突然改變方向的本領，牠出身於草原，牠愛挖洞的癖好，牠陰鬱的性格——這一切，促使波依斯將牠視為獨特的動物。他堅信，兔子和所有動物，都是人類進化的催化劑，他說，「動物，犧牲了自己，使人得以成為人」。

《如何向死兔子講解圖畫》　波依斯　1965 年

他有許多作品傳達出資訊的交流功能。對他來說，資訊意味著這世界所包含的一切：人、動物、歷史、植物、石頭、時間等等。

「為了交流，人使用語言、形體或書寫文字，他在牆上畫了個符號，或用打字機打出字母。簡言之，他使用手段——什麼手段能用在政治行為上呢？我選擇了藝術。創作藝術，是在思想領域為人工作的一種手段。這應該逐漸成為一種不斷增加的政治任務，這也是我

的使命。為了交流，無論如何都要有個聽眾。從技術上來說，必須有一個傳達者和一個接受者。如果沒人聽，這個傳達者就變得無意義。每個詞，總是有一個發送者和一個接受者，但在我思考能夠與每個人談話時，我並不使自己迷惑，這就是為何人與人之間學會談話和討論事情是很重要的原因。因此，語言是不可缺少的，語言概念對我而言，表達了資訊的全部含義。」

1921 年，波依斯生於德國的克雷斐。高中畢業前一年，曾跟隨馬戲團去飄蕩，專門打雜和餵養動物。

克雷斐是個古城，有許多與城市相關的神話和傳說。克雷斐的伯爵血統可上溯至中世紀的天鵝騎士羅恩格林（Lhengran）和其父親，即著名的國王帕西法爾（Parzifal），所以，城徽上有天鵝的形象。波依斯作品中的天鵝原型，應該來自於此。

波依斯在十多歲時，喜歡看植物，並收集許多植物標本，根據科學分類作筆記；他更喜歡動物，也作了筆記，畫上一些說明的圖畫，還捕捉小型動物製成標本，以便可以仔細察看，加以把玩。這種趣味，把他的注意力引向兩個並行的方向：對形態的觀察，以及對科學原理的追求。

1974 年 5 月 21 日至 25 日，波依斯在紐約雷納・布洛克美術館從事一場名為《荒原狼：我愛美國，美國愛我》的表演。除了波依斯，還有另一個主要演員——小約翰，一隻活的荒原狼。

　　波依斯從小就與動物世界關係密切，他與動物一起生活過，在大自然中研究過動物的行為，成立了「動物黨」，給死兔子解釋過圖畫。羊、鹿、駝鹿、蜜蜂和豬，經常以不同的方式出現在他的作品。

　　荒原狼，也叫叢林狼、嗥狼，是生活在美國中北部森林和草原裡的食肉性動物，夜間出來活動，主要以小動物和動物屍體為食物，對人沒有危險性。當然，荒原狼還具有更多的意義：牠是印第安人的動物，印第安人當做神一般來崇拜的動物，將牠當成眾神中的強者。

　　卡羅莉納・梯斯德爾在評論波依斯的狼戲時說：

　　「後來，白人來了，荒原狼的地位隨之發生變化。牠受人讚賞的神聖顛覆力量，被貶為榮格在《印第安人的傳說》一書前言中所說的『狡猾的典型』。牠的想像力和適應能力，被斥為卑鄙狡猾、詭計多端。牠變成了『卑劣下賤的荒原狼』。現在，牠被看做是反社會的禍害之源，所以，白人社會可以合法地向牠進行報復，像對迪林格爾那樣，追逐牠、獵捕牠。」

　　波依斯說：「相遇的方式十分重要。我想把注意力完全放在狼身上。我要孤立自己，完全與外界隔絕，除了荒原狼，我不想看見任何美國的東西。」在紐約甘迺迪機場，波依斯被裹進一塊氈布裡，然後被放到擔架上，用一輛救護車送到美術館。在美術館，波依斯手戴褐色手套，身上帶著一個手電筒，掛一根拐杖。他就這樣和美術館柵欄裡的荒原狼，建立起密切的關係。

　　狼跟他在一起三天三夜之後，波依斯和荒原狼已經互相習慣了。波依斯和小約翰告別，把牠輕輕地貼到自己身上，然後，他在和動物共同生活過的屋子，撒了一地的草。最後，波依斯又被裹進氈布裡，放到擔架上，由救護車送到甘迺迪機場，他就這樣離開了紐約，除了這間房子和荒原狼，其他紐約市的東西他什麼也沒有看見。

　　波依斯不否認，他在這次行為藝術的表演中，扮演薩滿巫師（薩滿教是一種原始宗教，流行於亞洲、歐洲的極北部地區。薩滿師是跳神作法的巫師。）的角色。不過，他不把薩滿巫師看成是一個利用過去之事預測未來的人。關於荒原狼，他說，我們也可以把這隻白人痛恨的動物看成一個天使。

《荒原狼：我愛美國，美國愛我》　波依斯　1974 年

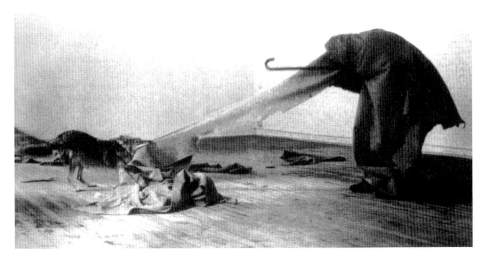

　　《荒原狼：我愛美國，美國愛我》從某種意義上，回應了波依斯的哲學觀：

　　「如果我要創造人的革命觀念，我就必須和所有與人有關的力量對話。如果我要為人做一個新的人類學意義上的定位，我便不得不將所有涉及他的每件事做一個新的定位。他向下與動物、植物和自然建立聯繫，同樣地，也往上與天使和神靈建立聯繫。我不得不再次與這些力量對話。我自問，基督和神是什麼樣的？於是，我必須再次將人放入這個整體當中，只有那時他才會獲得他作為人的意義和進行革新的力量。在我的行為藝術裡，我總是列出這個等式：藝術＝人。」

　　在此，波依斯試圖通過與動物之間的交流，拓展他與人對話的更大可能性空間。運用來自動物和大自然的力量，也是他企圖建立新的人類學概念的重要途徑，同樣也是他的「擴展的藝術概念」和「社會的雕塑」的一種具體闡釋。

　　他經常強調，動物是和大自然完全融合的。實際上，他就是以小蜜蜂為例，提出他的「擴展的藝術概念」和「社會的雕塑」。在波依斯的「雕塑」思想中，動物的功能、屬性、歷史背景和影響，是具有特殊地位和魅力的「材料」。正如德國人海納爾‧施塔赫斯說的：「我們綜觀波依斯關於動物的作品，就會發現，他最注重的是，表達動物的心靈和精神力量，從而把動物行為與所有生物行為（包括人的行為在內）聯繫起來，形成類比。」

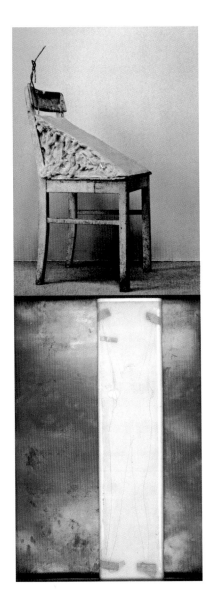

左上圖《脂肪椅子，1963》　波依斯　1963 年

上圖《毛氈西裝》　波依斯　1970 年

左圖《無題》　波依斯　77.9 × 54 × 3.5 公分

1 1

享樂主義者的
色彩深淵

馬諦斯　Henri Matisse　1869-1954

我所嚮往的藝術，是一種平衡、寧靜、純粹的化身，
對身心疲乏的人們來說，它像一種鎮定劑，
或舒適的安樂椅，能消除疲勞，享受安憩的樂趣。
——亨利・馬諦斯

「我畫的不是事物，而只是事物之間的差異。」亨利・馬諦斯針對他所說的「事物之間的差異」，在繪畫的基本結構元素中，採取了一種有效的平衡：素描、整體色調、色調中的色彩純度、適度的比例控制、構圖。

在此之前，馬諦斯的腦海中只有一大堆來自法國的繪畫「傳統」，遠至德拉克洛瓦、柯洛，近有印象派中的莫內、秀拉、希涅克、畢沙羅，與後期印象派的塞尚、高更、梵谷。他們在不同的程度上，間接或直接地影響過馬諦斯，包括早期啟蒙過他的學院派。塞尚、高更、梵谷是直接影響馬諦斯脫胎於學院派教育，並逐步建立起自己的視覺秩序與創作方向的重要人物。

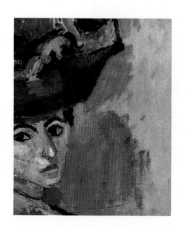

馬諦斯的繪畫，在物與物、色彩與素描、結構與空間、情感與秩序之間，致力於最細微差異和整

亨利·馬諦斯　Henri Matisse

體平衡的研究。在成熟期的作品中，馬諦斯已具備良好的處理一切事物的素質與能力，這種素質徹底釋放他的「野獸派」情緒，達到平和寬廣的境地。在簡約的形式中，馬諦斯採用平視的角度，與他經驗中的事物產生瞬間的交換，這樣的經驗交換立刻轉化成繪畫中的各個局部，並且安置在相對應的位置上述。

事物本身，對馬諦斯而言，是一個不斷進入且不斷刪減剩餘物的過程。

在這過程中，強調秩序與韻律，甚而折回到起點，使其有一個矯正方向與擴充能量的原始參考。作為一個畫家，馬諦斯始終著眼於繪畫元素中，那些最基本的性質研究與超越上。馬諦斯使這些最基本的繪畫元素產生新的價值體系，色彩、素描、結構、色調等之間的關係，已經完全不同於以往的繪畫概念了。

1869 年 12 月 31 日，馬諦斯出生於祖父的住所——法國北部的一個小鎮（Le Cateau-Camtresis），為家中長子。他在鄰近的波漢長大，父親艾彌爾·馬諦斯在當地經營穀類兼五金行的買賣，母親安娜·姬瑞德從事繪製陶瓷工藝品與製帽的工作。

由於從小體弱多病,馬諦斯無法繼承父業,因此 18 歲時被家人送到巴黎的法學院就讀,並以優異成績畢業。隨後返鄉,1889 至 1890 年間,馬諦斯任職於聖昆汀小鎮的一家律師事務所,並私下參加當地市立藝術學校的基本素描課程。

1890 年,馬諦斯因病住院,母親給了他一個畫箱讓他畫畫。《書籍和靜物畫》作於手術後的休養期間,這是他第一次創作油畫。

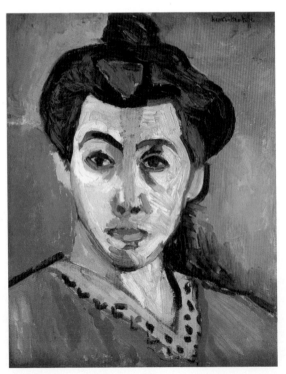

《綠色線條的馬諦斯夫人》 馬諦斯 1905 年 40.5 × 32.5 公分

1891 年,馬諦斯 22 歲時,決定放棄法律改學繪畫。同年 10 月,他進入朱利安學院,向學院派傳統主義畫家布格霍學習,並準備次年報考博納藝術學院,但失敗了。次年,他揚棄布格霍的傳統技法,離開朱利安學院。

當他在校內畫石膏像素描時,引起學院派象徵主義畫家牟侯的注意,牟侯讓他到畫室非正式地學習;同時,他晚上則在裝飾藝術學校學習幾何、透視與構圖,準備重考。到牟侯畫室後,文藝復興時期以來的美學理念,和承襲於荷蘭自然主義的法國畫

派技法，啟蒙了他的保守主義風格，使其特別著重灰色調的處理。

從 1893 年開始，受到牟侯的鼓勵，馬諦斯到羅浮宮臨摹西班牙、荷蘭、義大利等畫派作品長達 11 年之久，他因此受到 17 至 18 世紀藝術家（如拉斐爾、林布蘭、柯洛、夏丹等人）的影響。如 1893 年的《臨摹德·黑姆的餐後食品靜物畫》，這是一幅典型的荷蘭式傳統靜物畫，帶有沈悶、老氣橫秋的「偽古典風格」；而 19 世紀 90 年代的「前衛藝術」，卻使馬諦斯真正接觸了現代繪畫。

和許多現代畫家一樣，馬諦斯也一路跌跌撞撞地從陳腐的學院教育體制中掙脫出來。1890 至 1900 年的 10 年間，馬諦斯接受了眾多不同畫風的影響，包括波納爾與威雅爾的色彩樣式（如《病中的女人》），以及印象派的色彩原理和後印象主義畫家的色彩主張。1895 年 12 月，馬諦斯於巴黎伏勒爾畫廊觀看塞尚的第一次畫展，印象深刻。1897 年，他在盧森堡美術館見到印象派作品，對莫內最感興趣。同年，遇到畢沙羅。1899 年，馬諦斯購買了塞尚的《三個浴女》，這幅畫影響了他一生的繪畫。自此，馬諦斯早期繪畫中的灰暗色調開始轉化了。

1899 的作品《柑橘靜物畫》中，馬諦斯已徹底摒棄了一貫的沒有實質內容與色彩張力的陳舊風貌，畫家開始在一個比較穩定的基礎上，逐漸建立個人傾向的色彩風格。此時，他雖然還身處後期印象派畫家（如塞尚和高更）的風格影響下，但他已呈現出與成熟期繪畫有著一脈相承的基礎和輪廓，對馬諦斯而言，這一點是至關重要的。

　　《柑橘靜物畫》顯現他在繪畫上不十分肯定的立場，他只是一個十字路口上的觀察者。表面上的樣式學習，並沒有拓展馬諦斯進入實質內容上的物理與心理空間。

　　馬諦斯在1908年《畫家的札記》中寫道：

　　我最先看到的一個危機，就是自我矛盾。我覺得，我的舊作和新作之間關係密切。但是，我現在想的和昨天想的卻不同。我的基本想法未變，但已有所演變，而我表現的方式是跟著我的想法的，我並不否認我的任何作品，但要我再畫一遍的話，絕不會將任何一張畫得一模一樣。我的目標總是一致的，但到達的路線卻不同。

　　1900至1903年，馬諦斯的風格受到塞尚的強烈影響，塞尚簡化物象的特質成為馬諦斯藝術的一個基本參照點；1898至1899年，馬諦斯在法國南方科西嘉和土魯斯鄉下，畫了一些筆觸大膽、色彩鮮豔的風景，那裡強烈的陽光給予他極大的影響。如《科西嘉的日落》很接近梵谷風格，也明顯是對英國風景畫家泰納作品的回應；1900年的《男模特兒（奴隸）》卻比照塞尚的人物畫法，具有立體感和自我的藝術法則。

　　1902年的《盧森堡公園》，「企圖使用一個表面嚴謹的構圖，來改變科西嘉時期的狂熱，創作一個以個別物體建構的非描述性空間，這個觀念對於野獸派的起源甚為重要。」馬諦斯持續受到梵谷、希涅克、高更和塞尚等人影響的同時，卻也漸漸轉化出「野獸派」那明亮色彩、強烈造型的風格，以及一種咄咄逼人的氣勢。

　　1905年的馬諦斯，已初步確立他的視覺語彙，真正擁有了一定的繪畫品質和能力。

　　1905年的《馬諦斯夫人：綠色線條》、《戴帽子的女人》與《打開的窗戶》，是三幅馬諦斯「野獸主義」風格時期的典型代表作：色彩本身成為「主體」和「中心」，成為突現的「絕對價值」，而形象只是附庸品，一個基本的結構符號。

《戴帽子的女人》　馬諦斯　1905 年　80.6 × 59.7 公分

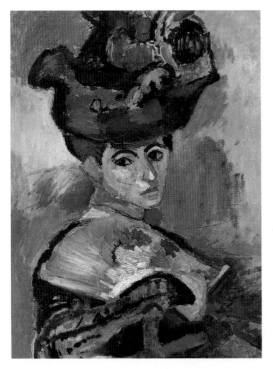

　　此時，馬諦斯將從前輩那裡學到的有用的東西，十分肯定和自然地嫁接進自己的日常經驗中── 高更的「平塗」與「裝飾」、梵谷「熱烈執著」的色彩表現，以及塞尚的「簡化的物象」。印象派的影子至此蕩然無存，而這三位畫家對馬諦斯作品的影響，也只是部分的「形式」反射。整體來說，1905年的馬諦斯，已經發現自己堅定有力的聲音，以及發出這個聲音所需要的個性與方式。

　　「野獸主義」風格的基本特質，都能在這裡找到：直覺與經驗最迅速的接觸、色彩的「非客觀性」與形象的概括，以及強調「主觀表現」的原則。自此，馬諦斯致力於形式與色彩的發現，並闡明兩種相反的方式：「（1）思索暖色與冷色在印象主義中的分界，以作為形式；（2）從對比色系中去揭露光的表現，如《打開的窗戶》使用黑色對比出畫面的明亮度。」

《穿紅褲子的宮女》　馬諦斯　1921 年　65 × 90 公分

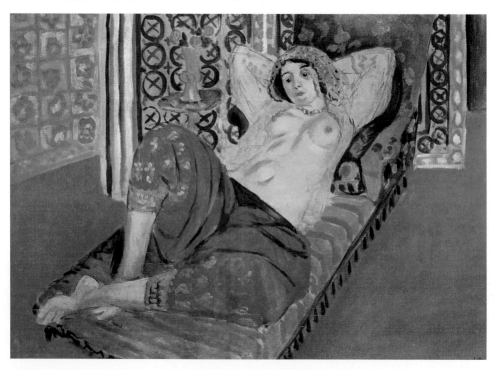

　　《馬諦斯夫人：綠色線條》，補色與補色之間所形成的對比關係中，反映出自然光的本質。原色本身的特質，是馬諦斯在作品中重新賦予並強調的因素——「原色有其自身的美感與單獨存在的必要性。」馬諦斯在《戴帽子的女人》中，無拘無束地將鮮豔的色彩塗抹在形象上，色彩具有一種簡潔的透明感，同樣，畫家運用剛剛順手的方法，嘗試著描述視覺經驗、直覺衝動與心理空間三者之間統一的和諧關係。

　　馬諦斯曾經說過：「每當我憑著直覺出發時，我總感到自己更能確切地呈現自然的本質，而經驗也證明了我的看法；對我而言，自然的本質永遠是現在。」

　　「野獸派」的「原色表現」，可溯源至1898年，馬諦斯與朋友馬爾肯等牟侯的學生從事「野獸派」風格的試驗。1901年，他們第一次在獨立沙龍的展覽，以純色來表達其繪畫理念，德安和布拉克也有類似的發展。1903年，在巴黎舉行的梵谷畫展，使他們產生使用「強烈色彩」的共識，遂導致一個在當時藝術環境中頗為激烈的「野獸派運動」。

　　1905年的秋季沙龍，他們正式露面時引起公眾一致的注目。

　　當時的文藝評論家渥塞勒（Louis Vauxcelles），被這群年輕畫家的激烈色彩所震驚，而使用了「野獸」一詞。在藝術史中，他們一般被稱為「野獸派」。野獸派以馬諦斯為非正式的領袖，其中他年齡最大，還包括德安、布拉克、曼賈恩、馬爾肯、鄧肯、佛利

《音樂》　馬諦斯　1910 年　260 × 389 公分

艾斯等。馬諦斯展出了《打開的窗戶》和《戴帽子的女人》。

野獸派雖然在剛剛嶄露頭角的時候，即遭到公眾猛烈的攻訐，然而，史汀家族、俄國的史屈金和莫洛佐夫，則全力支援馬諦斯並成為其作品的重要收藏家。

若說，馬諦斯在野獸派運動中建立了自己較為獨立的繪畫座標，但事實上，這離他的藝術成熟期中所致力於事物內部的差異與平衡關係的研究，還有段真正的距離：

> 我所嚮往的藝術，是一種平衡、寧靜、純粹的化身，不含有使人不安、令人沮喪的成分。對身心疲乏的人們來說，它好像一種撫慰，像一種鎮定劑，或者像一把舒適的安樂椅，可以消除疲勞，享受寧靜、安想的樂趣。

1910 年左右，馬諦斯開始確立他一生中高度的繪畫形式與風格的努力。

《音樂》創作於 1910 年，《紅色畫室》創作於 1911 年，此時，脫離「野獸主義」風格的他，那粗獷、隨意的筆觸已從表象上消失殆盡，重新奠定其一生繪畫的整體基礎──秩序、內斂、靜態，並在繪畫的基本元素中，重新界定各自的功能、位置與相互間的和諧關係。

《紅色畫室》　馬諦斯　1911 年　181 × 291.1 公分

　　馬諦斯的《音樂》，延續了野獸派時期「非客觀」的原色理論，形象卻極為簡約，使用與前一時期截然相反的描繪手法——平塗，背景和前景基本上也用同一手法，雖在細節上有微妙的變化。馬諦斯嚮往的「單純、安靜、平衡、差異」的理想，正慢慢地逐步實現。

　　在《音樂》這幅畫裡，氣質上的「單一和簡潔」，形成觀者豐富的心理節奏。馬諦斯成功地避免了以往許多畫派和畫家的影響，完全獨立出來，在一個嶄新的起點上不斷訴諸鮮活的觀點。事實上，他在1910年代的努力，已經在接近事物內部環境中更為「本質」和「純粹」的部分，這個部分更多地體現在其方法和風格上：馬諦斯以大塊平塗色面（原色）和阿拉伯紋式的精簡線條，作為造型和敷色的手段，注重整體畫面的深層發展與裝飾性，三維空間轉換為平面，色彩具有昇華整體繪畫氣質的功能，他的直覺意識則轉移到繪畫基本元素之間的協調上。

　　《紅色畫室》和《音樂》一樣，較之馬諦斯後來的（包括

1920、1930、1940年代）繪畫，在技術與情感上沒有完全進入一個輕鬆的狀態，有略微的「緊張感」。

《紅色畫室》是一幅標誌性的畫作，馬諦斯不再刻意針對「客觀事物」的主觀表現，而更為專注地觀察事物本身的規則和自然本質。在這幅畫中，他將許多物象進行有序的排列，並統一在紅色的主調中，這些物象在不同的形態色彩中，造成不同屬性的差異，而這種「差異性」就是馬諦斯所要強調的。

《穿藍衣的女人》 馬諦斯 1937 年 92.7 × 73.6 公分

「差異性」是事物自身的基本價值，此價值以不同層次反映在畫家筆下的各種結構元素關係中，圍繞著一個中心的主題，他擅長將這些「差異性」統一在極具秩序感的結構中，達成在視覺、審美、心理層面上的平衡。

馬諦斯說：「我已做到個別檢視每一結構元素──素描、色調和構圖。我試圖探索這些元素怎樣讓畫結合成為一個綜合體，而不致使一部分的表現因為另一部分的存在，而遭到損滅。我辛勤致力於如何把個別的畫面元素結合成為整體，而使每個元素的原有特性得到表現。」

　　同樣地，馬諦斯畫得最為成熟、透著「輕逸」與「優雅」風格的作品，如1921年的《穿紅褲子的宮女》、1937年具有剪紙效果的《穿藍衣的女人》等作品，也貫串著馬諦斯一致的觀察方法與思維邏輯：

　　　　在我的思考方式，表現手法並不包括臉部反映出來或猛烈手勢洩露出來的激情，而是整張畫的安排都具有表現力。人或物所占的位置，與其周圍的空間、比例都有關係。構圖就是照畫家的意願，用裝飾手法來安排各種元素，以表現畫家感覺的一種藝術。一張畫裡，每一個部分，無論是主要的還是次要的，都會顯露出來，扮演它所承擔的角色。畫裡，沒有用的東西都是有害的。一件藝術作品必須整體看來和諧，因為表面的細節在觀者的腦海會侵占那些基本的東西。

　　在 1930 和 1940 年代，馬諦斯的繪畫越發趨於一種自由控制整體風格的明顯特點。本質上，比起夏卡爾略帶「憂鬱情緒」與「夢幻感」的「抒情主義」和「享樂主義」，馬諦斯更是一個徹頭徹尾的視覺「抒情主義者」與「享樂主義者」。

　　馬諦斯在解決所有繪畫基本元素之間複雜、微妙關係的過程中，將自己的情感自然地融為一體。事物在形成與平衡的交叉運動中，馬諦斯非常熟地掌握了它們。馬諦斯的繪畫不只是一把閒適的安樂椅，它更像「色彩的深淵」，一不小心，我們便會掉進去，無法自拔。畫家後來創作了一系列的雕塑和剪紙藝術，從不同的材質運用上，他都表現了傑出的藝術想像力。

　　1954 年 11 月 3 日，馬諦斯病逝於法國尼斯，享年 85 歲。

1 2

第一個進入
現代地獄的人

孟克　Edvard Munnch　1863-1944

我的家庭是疾病與死亡的家庭，
的確，我未能戰勝這種厄運。
這對我的藝術產生決定性的影響。
——愛德華·孟克

愛德華·孟克似乎提供了一些末世般的圖像，他將梵谷和高更的色彩表現推向更為廣闊的境界。孟克的色彩，和心理節奏、心理事實聯繫得極為緊密，往往指涉那些神經質、陰暗的事物。但是，孟克並非刻意去尋求矛盾、分裂事物的普遍性，而這普遍性是從那些具濃郁自傳色彩的作品中所輻射出來的。

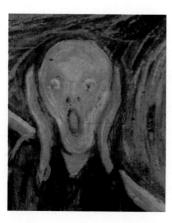

孟克個人，使我們清晰地瞭解到他困惑的心理現實，然而，這種個人困惑的心理，在 19 世紀末的歐洲卻明顯地被大家所接受。早在 1890 年代，歐洲各種新思潮風行，佛洛伊德的精神分析學說、尼采的超人思想、齊克果的存在主義學說等，都在直接或間接地影響著孟克的價值觀。

孟克的繪畫介入黏質的情感因素，因而使他更

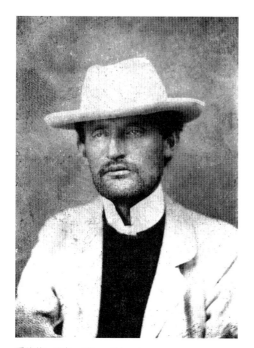

愛德華・孟克　Edvard Munch

傾向於描繪焦慮、抑鬱的色彩和形象，而這些色彩和形象也相應地具備某種精神分析的特質——它們對稱於孟克陰晦的內在世界。他的繪畫，自始至終（晚年有所變化）都有一種揮之不去的潮濕的「溫度」，這種「溫度」以低沈、焦灼的呼吸，在視覺上強烈地吸引觀者的注意力，並使人很容易陷入進去，因為它也對稱於我們敏感的、共通的心理結構。

孟克曾說過：

我要描寫的，是那種觸動我心靈之眼的線條和色彩。

我不是畫我所見到的東西，而是畫我所經歷的東西。我絕不描繪男人們看書、女人們織毛線之類的室內畫。我一定要描繪有呼吸、有感覺，並在痛苦和愛情中生活的人們。

孟克的繪畫，也從另一方面揭示其「經歷」與作品主題之間的必然關係。他告訴我們，「要熱愛自己的經歷，而不要害怕它」。孟克的藝術邏輯，與他的家庭背景密切相關，從某種意義來說，個人命運決定了畫家的藝術性格和基本質地。孟克的個人史和繪畫史幾乎是一體的，「我的家庭是疾病與死亡的家庭，的確，我未能戰

勝這種厄運。這對我的藝術產生決定性的影響。」

1863 年，孟克出生在挪威洛滕的一個名門望族，家庭成員多是政界或軍界要員。

祖父是一名頗具聲望的神職人員，父親是軍醫，伯父為歷史學家。孟克的母親在他5歲時因病去世，他15歲時，姐姐蘇菲亞又死於肺病，他自己從小也體弱多病。孟克成年後，父親和一個弟弟又相繼離世。因此，孟克繪畫中的情感成分，常常建立在對童年和少年時代的記憶中。

16 歲時，孟克聽從父親的意旨，進入技術學校學工程；後來進入奧斯陸的工藝美術學校，受教於挪威畫家克魯格。克魯格是個無政府主義者，又是歐洲現代主義藝術的提倡者，孟克的早期作品《病童》就受其作品主題的影響。1884 年，孟克與奧斯陸現代派藝術家結識，翌年，獲國家獎學金赴法國學習。

評論家約翰‧拉塞爾認為，孟克能夠以一種既不誇張也不自憐的方式，和我們一起分享他的生命經歷，他還賦予這些經歷普遍的含義（一位後來的畫家——奧斯卡‧柯克西卡說過，孟克是第一個進入「現代地獄」，並回來告訴我們地獄情況的人）。

繪畫之於孟克，如同戲劇之於史特林堡，其意義是：「一部貧民的《聖經》，或圖畫中的《聖經》。」他可能說過，史特林堡也可能說過：「在殘酷而激烈的鬥爭中，我們找到了生活的樂趣。」

即在宣洩由鬥爭產生的巨大精神能量中，找到了生活的樂趣。在處理這些「殘酷而激烈的鬥爭」時，孟克就像在做愛行為中的人體那樣，一絲不掛，他也讓感情赤裸裸地表現於作品之中。

在孟克的作品中，關於「殘酷而激烈的鬥爭」的部份——疾病、死亡、性吸引、暴力，佔有相當重要的位置；其餘則是關於自然風景、人物肖像、自畫像等，較為平和輕鬆的日常事物。自畫像也是作者一種「殘酷而激烈的鬥爭」的分泌物。孟克總是把自己的形象置於一個受難者的角色，這個角色始終保持著自省、清醒的承受力。

孟克 23 歲時開始畫《病童》，這是畫家1885年間第一幅有一貫性主題的作品。

無疑地，這幅畫在形式與內容上，都源自於他個人的早年經歷，這是孟克自傳式畫作的開端。孟克這類自傳式的作品，是受到19世紀80年代風行於奧斯陸的波希米亞運動的影響，這一運動主要在於回應作家漢斯‧耶格爾的呼籲——寫下你的生活。

在挪威，如果誰背離了自然主義者所主張的解剖學精確法則，或違反幻想主義者那種纖毫畢見的精密畫法，那他的作品既不被視為初學者的弱點，也不被認為具有藝術含義，毫無疑問地，會被斷定為惡意破壞善良風俗。這種認為他的畫作粗劣不堪的責難，實際上就是批評他這個人是懶散的、易變的、膚淺的，簡言之，就是：無能的。這類責難，糾纏孟克達10年之久。

《病童》一開始，就沒有逃脫這類的責難。

《病童》與其說是關於疾病的記憶，倒不如說是針對死亡的一種注視。畫中的少女，坐在母親的身旁，母親低下頭，看不清臉龐，她的手握著少女的手，少女的頭斜側，目光沒有具體地看什麼東西，更像「瞳孔向後縮了回去」，臉部的表情麻木、空洞，手和臉蒼白，與自己和母親的衣服以及右側黑色的區域，形成強烈的反差。

在這幅《病童》中，孟克使「少女」這一形象負載了雙重意義：既是少女的現實，同時也是孟克的現實；既是疾病的現實，同時也是死亡的預言。童年和少年的經歷，使孟克對於這個主題一直保持著本能的鍾愛，或許是恐懼和記憶在有力地驅使他的這種行為。大約每隔10年，孟克就會創作出不同的《病童》。

畫家在此使用的繪畫方法，和挪威自然主義者所採用的傳統方式有所區別。他用抹布和畫筆的柄，把還是濕的或已完全乾了的色塊刮掉、擦磨、做凹痕、搗碎。這些刮過的地方遍及畫面，有的部分再塗上顏料，有的部分則保持原狀，造成一種具象徵意味的效果：那（幅畫）碎裂的肌膚，原是屬於一個具有特殊造型（圖畫）的身體。

孟克在一次又一次的色彩和筆觸的試驗中，尋找和接近他曾經認識的死亡經驗。孟克以為它顯得太過於蒼白、也太過於灰暗了，看起來有如鉛一般地沈重。《病童》透顯出一種衰弱、失敗的臨界點，這個臨界點卻以它相反的跡象來表明孟克背負的疾病痛苦——

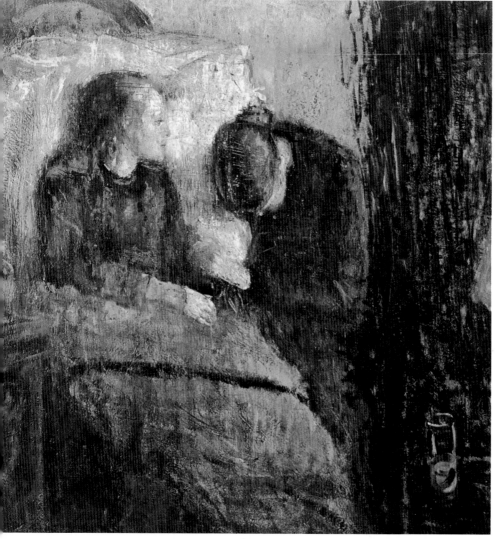

《病童》　孟克　1885-1886 年　119.5 × 118.5 公分

沈重有力的基調和極力克制的情感。

在孟克的一生中，《病童》是一個揮之不去的記憶和精神深處的縮影，它是一條非常重要具有導航性的基準線，不斷拓展他後來更為開闊的心理和視覺圖像。孟克說：

> 我第一次看見那個滿頭紅髮的孩子病弱地靠在白色大枕頭上時，我立刻得到了一個印象，這個印象在我畫這幅畫時一直停留在我的腦際。我的畫布上呈現了一幅佳作，但卻不是我想要表達的。
>
> 這幅畫在一年之中我重複了好幾次，我把它刮掉，又重新塗上顏色，不斷尋找我的第一個印象——那透明而蒼白的皮膚，那蠕動的嘴，那顫抖的雙手。

嫉妒、欲望、性吸引、性壓抑和陰沈的暴力感等主題，都在孟克的繪畫中貫串始終。孟克的女人形象充斥著「邪惡的欲望」，女巫般的誘惑性：墮落伴隨著毀滅。不祥的女人彷彿控制著一切。

「波特萊爾在1857年的《惡之華》一書中，幾乎每一頁都打上了女性誘惑的印記，女人的誘惑作為一種基本要素，一種自然力量，是無法迴避、不能抑制的。」同樣的觀點也出現在「華格納的《帕西法爾》中昆德麗這個人物身上，滲透在杜思妥耶夫斯基的《白痴》中娜塔西婭·彼特羅夫娜這個人物的行動中」。

孟克並非迷戀於女性的誘惑和不祥的形象，在他的繪畫中，我們發現它們是某種被極度壓抑的心理所導致的一種釋放，除卻孟

克對女人的整體認知，恐怕這些因素跟他早年陰晦的心理和精神狀態，密不可分。似乎只能在其畫作中，孟克才能夠更加成功地把握他筆下的女人形象。

而從相反的角度看，恰恰在現實生活中，他可能是個失敗者。因為在他的繪畫裡，女人墮落和邪惡的形象，是被現實擠壓出來的，他甚至用一種厭棄和批判的眼光來觀察女人，或者說，他企圖用誇張的色彩和扭曲的線條在畫布上去征服她們。

在孟克的觀念中，女人具有三重角色：處女、娼婦和修女。

她們融為一體，集人類生命的神秘於一身，對男人來說，永遠是個謎。

1895年《女人的三個階段》（164 × 250㎝）這幅畫，就是這個觀念的最好例子。在孟克看來，女人是聖潔和墮落的混合物，她們的身體中可以分離出完全相反的特質，既矛盾又統一。孟克在此，將三種不同的女人形象，和困惑、迷茫的男人形象並置在一起，在一個幽暗、略帶恐懼感的環境中，一切都變成活生生的現實。

誘惑和排斥的複雜心理，嚮往和懷疑的矛盾因素，永遠存在於男人和女人之間。性和欲望同樣依循本身的自然法則，含混、曖昧，既上升又下落，它們的本質和孟克關於女人的觀點是一致的，在「天堂」和「地獄」的辯證法中獲得一種平衡，一種於混亂當中整理出來的秩序。

1893 年，孟克畫了《吶喊》。

從這一年起，孟克開始了組畫《生命》的創作，以象徵和隱喻的手法，來解釋他的人生觀。「生命」、「愛情」、「死亡」是這一組畫的基本主題，《吶喊》則是這一系列中最為著名的作品。

孟克繪畫中具有典範式的「波浪狀」曲線，在《吶喊》裡，使其畫面的空間充滿了運動感。血紅的色彩、速度、透視所帶來的距離，以及騷動、緊張不安的氣氛，構成這幅作品濃郁的「悲劇」意識。主角的頭顱猶如一顆倒立的梨，更像是一個骷髏，發出刺耳的呼號，似乎他發現了天大的秘密。

《吶喊》中扭動的筆觸以及強烈的色調，對應於主角發出的聲音，好像是他的叫聲產生了畫面所呈現出的一切因素。畫面充斥著掙扎的聲音，這些視覺效果往往會造成觀者心理極度的不適應，並引起強烈的震動。它同樣有另外的作用：強迫性地使你陷入自省和沈思的環境。

我以為，這幅看似簡單的作品

《吶喊》　孟克　1893 年　91 × 73.5 公分

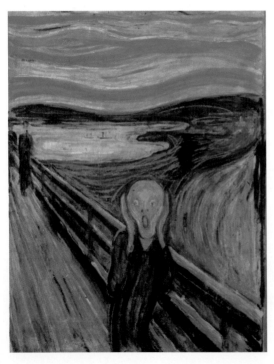

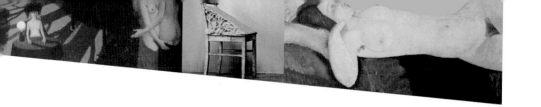

中的形象，可以被看做孟克繪畫中所有醜陋和淒慘形象的標誌，只不過，在其他作品中，醜陋的形象常常顯示迷茫、不安、壓抑和暗含暴力氣息的成分。《吶喊》在感情色彩上帶有作者的自傳性因素，它就是孟克變體的自畫像。這也就是在孟克繪畫中將個人情感推向普遍化的例子之一。即使在今天，這幅畫的意涵，仍適合於任何一個處於焦慮、彷徨心境的人。

《青春期》　孟克　1893 年　150 × 110 公分

1908 年，孟克的精神分裂症病發，在丹麥哥本哈根的一間療養院接受治療。

病癒後，他回到挪威，過著一個人的生活。他在自己的院子裡弄了一個露天畫室，一年四季總在這裡作畫。老年的孟克，突然對大自然與勞動者的生活產生興趣。這一期間，他畫了許多關於礦工、建築工人、農場工人的勞動場面。

　　創作於1916年的《站在瓦藍菜園中的男人》，是這一系列作品中最出色的一幅，他看似隨心所欲畫出的比較明朗的色調。比起孟克許多具窒息感的陰暗作品，這幅畫在視覺和心理上顯然輕鬆愉悅多了，但還是有一絲不願離去的淡淡失落感和壓迫感，潛藏在明快色彩的縫隙之間。

《星月交輝之夜》　孟克　1893 年　135 × 140 公分

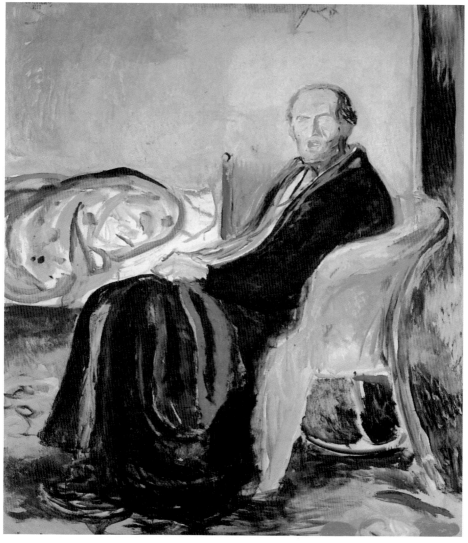

《自畫像》 孟克 1919 年 150.5 × 131 公分

　　孟克在《站在瓦藍萊園中的男人》中喚起了一些希望和生機，包括作於 1914 至 1915 年間的《太陽》。《太陽》在情感動機上是積極的，但在色調的結果中卻是中性的，它是孟克為奧斯陸大學禮堂創作的壁畫。《太陽》是他內心最為平靜狀態下誕生的作品：太陽的光芒呈循環的放射狀，點和線撐滿了畫面的四角。細節處理得很繁瑣，細碎的筆觸不再有波浪狀。整幅壁畫，沒有以往作品中壓抑的陰影。

　　孟克認為，通過人的神經、內心、頭腦和眼睛所表現出來的繪畫形象，就是藝術。

　　依據這個原則，孟克同樣描繪了自然景物動人的特性。按照約翰・拉塞爾的說法，孟克來自於世界上某個地區，那裡，「自然」似乎常常站在人的感情極端的一方，在他的畫中，「自然」既不冷漠，也無敵意；確切地說，「自然」扮演了人類同謀的角色，一個評論者的角色。這個評論者，給在生活中常常受到壓抑的情感，提供一個新的廣闊天地（羅丹稱其為「一種無限制的發展」）。

　　拉塞爾認為，孟克用他的畫使我們正視生活的各種層面，否則，對某些層面，我們會疏忽或無視。另外，孟克的肖像畫中，真誠坦率和正面的處理手法上，有一種特別感人的東西，我們覺得應該如此，但是在人與人的交往中這又是很少見的。

　　「自然」對於孟克，在繪畫中顯示出中性的立場。

　　它主要是平衡和緩解了孟克其他「非自然」的作品，這些「非

自然」作品應該不包括一部分人物肖像，例如《魯德威格・卡斯頓》和《哈里・蓋斯勒伯爵》等作品。事實上，它們在孟克的藝術中佔有著和自然景物同等的作用——既不冷漠，也無敵意，它們平靜得就和「自然」一樣。

孟克的繪畫中，總有兩種相反特質的因素同時存在，要麼在同一幅畫中，要麼在他一生的畫中。後者屬於間隔性地存在，比如自然和一部分肖像作品，而剩下的就是孟克「性」和「死亡」的反覆性主題。孟克將美和醜陋、同情和批判、恐懼和興奮、自省和自信等等不同含義的元素，同時安排在他的作品中，以個人的經驗、記憶和直覺觸及了人性的普遍觀點，尤其是邪惡和悲劇的價值。

13

徹底裸露的頹廢主張，
與你對視

席勒　Egan Schiele　1890-1918

「席勒在各方面有一種如此古怪的特殊性格，
彷彿他是來自一個神秘大陸的怪人，
如同是從冥府回來的人，
現在帶著一個秘密的使命來到人間。」
——評論家阿瑟・羅斯爾

1890年，埃貢・席勒生於奧地利的圖爾恩。席勒筆下的裸女，在肉體與心理之間，形成一種直接卻又曖昧的情欲基礎。

他坦率地將情欲的「吸引力和厭惡感」結合在一起。一方面，席勒把女性裸體置於一個最基本的位置——本能的或是主動的性特徵展示；另一方面，席勒的意志也強化並誇張了這個特性。席勒始終在描繪女人的裸體中，尋找最具誘惑力的線條，這種線條融合了他的審美經驗、自我性格，以及對女人的某種看法。在強調線條本身的性格和功能的同時，席勒將女人身體的潛在欲望和醜陋的感受當成了主題。

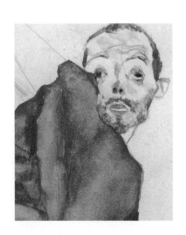

對席勒來說，赤裸裸展示性器官的女人，既是一種性意識的強烈誘因，又是一種衰敗、墮落和齷齪的

埃貢・席勒　Egan Schiele

肉體標記，她們處於空寂之中，除了生理屬性的顯現，還混雜著某種社會屬性。席勒筆下的女性裸體，並不僅限於畫室裡的模特兒，除卻她們的人體因素，席勒常把她們和醜陋、污濁的場所聯繫起來。

這些裸女作品，不像席勒在畫室裡寫生出來的（這是一個假設），倒像是他從極隱秘的私人空間偷窺而來的，這也正是畫家獨立、超越於一般人體寫生作品的魅力所在。

那些富有強烈挑逗意味的裸女，對於觀，無疑是個巨大的衝擊，在視覺、生理、心理間，形成一股挑戰性的反應。他似乎將一切所謂的性禁忌，都當作再自然不過的事了。而在當時的年代，接受它們的大眾都顯得不那麼自然，並且受到了非議。席勒也畫了不少小孩的人體素描練習和兒童肖像，這些作品也同樣遭到社會的鄙棄。正如席勒所說：

在地球上……也許人類現在將自由，我必須離去。瀕臨死亡，是既悲傷又艱難的。但是沒有比生活更艱難的了，我的一生，受到很多人的攻擊。不久，等我死了以後，他們將崇敬和欣賞我的藝術。他們是否會再重新估量一下，他們以往的辱罵和對我作品的輕蔑與抵制呢？這種誤解總會發生的，對我，對任何人，這有什麼辦法呢？

1909至1911年間，席勒的素描呈現出將解剖結構幾何化的特色，在徹底理解人體解剖的寫實基礎上進行誇張的描繪。席勒的素描和水彩的價值，遠大於他的油畫作品。他往往用線條將人物的形象勾勒出來，有時會拉長其軀體。他的水彩在細緻入微的色彩變化之中，將鮮豔的純色與多層次的灰色統一在畫面上。

1911年的作品《坐著的女人》，是一幅水彩畫，席勒用纖細的線條，輕輕地勾勒出女人的輪廓，身體部分使用的是淡彩，而在長筒襪和坐墊上，則塗抹了強烈的紅、黃、藍。在這幅畫，席勒把女人的情欲降到最低程度。

1911年之後，席勒居住在克龍芒，此時，他已經摒棄「青年風格」的影響，開始樹立幾何結構的繪畫規則，這個特色一直延續到他的後期作品中。他常常採用垂直構圖，勾線填色；結構上更為複雜，在塊面組織、色彩互補的過程中，盡可能減弱形體的空間深度。

席勒在人體的自然結構和幾何體的解析之間，形成固定的程式化語言，這種語言，在他的油畫中表現得更加顯著。「幾何結構」強化了席勒油畫作品的形式語言，但我認為，形式上四平八穩的成功，卻減損了在他素描和水彩作品裡的那種敏感、自然、單純的線條表現力，它們甚至是兩種不同特質的範疇。席勒經常在油畫中突顯更具悲哀意味的主題，將早期對情欲的關注，擴展至更加寬闊和陰暗的自我世界裡。

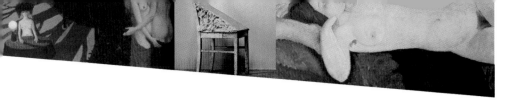

《坐著的女人》 席勒 1911 年 48.2 × 31.4 公分

其精神特質，從頭到尾貫穿在他的藝術風格中；他的個人性格，也幾乎細微地折射在他的繪畫性格裡。評論家阿瑟‧羅斯爾的描述，可能有助於我們理解席勒本人與作品之間的內在邏輯：

「席勒有一種特殊的古怪性格，他彷彿是一個來自神秘大陸的怪人，如同從冥府回來的人，帶著一個秘密的使命來到人間；同時，他又充滿痛苦、恐慌與不安，也不知道誰會來解救他。甚至在歡欣鼓舞的時刻，席勒給人的印象也是十分奇怪的。高高瘦弱的彎曲體型，狹窄的肩頭，長胳膊，瘦骨嶙峋的手和修長的手指，在他那光光黑黑的臉龐周圍，繞著一圈亂七八糟的長髮，以及寬闊的、斜的佈滿皺紋的前額——雄辯的臉部表情，充滿令人討厭的嚴肅感，總有一絲悲哀的情調，似乎隱藏著一種痛苦——加上他那對大大的黑眼睛，他的目光好像剛從夢中醒來，與他對話時，他總是迫使你與他正面相對。甚至當他充滿熱情的時候，也能控制自己，顯得彬彬有禮。他那無可爭辯的、莊嚴的、具有代表性的、動作微小的手勢，他那格言式的簡略語言，產生一種內在的高貴印象，與他的外貌是完全吻合的。在與他的

《肖像》　席勒　1912 年　48.6 × 31.8 公分

表情明顯一致的性格中，這種內在的高貴顯得深奧莫測，給人十分自然的感覺。」

在席勒的女性裸體與自畫像中，均有一種持久的共同因素，那就是吸引觀者注意力，和保持注意力的「頹廢氣質」。在他的裸女作品中，這種「頹廢氣質」將情欲的吸引力和厭惡感聯結起來；而在自畫像裡，他常常將自己推向一個中心主題來加以敘述：憂慮、消極、扭曲、自戀、自嘲、自我懲罰和自我釋放，其間還夾雜著性格和性欲的衝動與頹廢。

席勒在自畫像中，符號般地突出了他神經質的臉部和手部表情，這種表情，與他生活照裡的表情完全一樣。席勒的私生活（包括極其隱秘的生活），常常在其畫面上徹底裸露，與觀眾對視。

席勒的自畫像，經常將過度自戀和率性批判的矛盾融為一體，把奇異、細膩、壓抑的心理表情，轉化為視覺過程。對席勒來說，它是一個緩解、平衡精神濃度的過程，也是強化自我價值的過程。

席勒後期的作品，揭示出某種「幽閉性、緊張、對悲哀的承

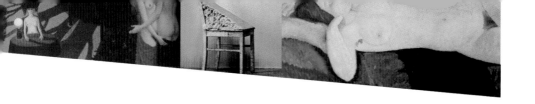

受力、頹廢、焦慮與恐懼」的複雜狀態，這種狀態似乎不是來自外部力量所主導的，它像是稟賦似地根植於席勒內心的風暴中。他自始至終沈迷於分裂、陰鬱和暗含暴力氣息的事物，到了後期（他28歲因病去世），他更加將這種特質推向最深處。席勒畫中的「不安定」成分，即使在幾何化、裝飾化的結構裡也袒露無遺。

《仰臥的女人裸體》　席勒　1914 年　30.4 × 47.2 公分

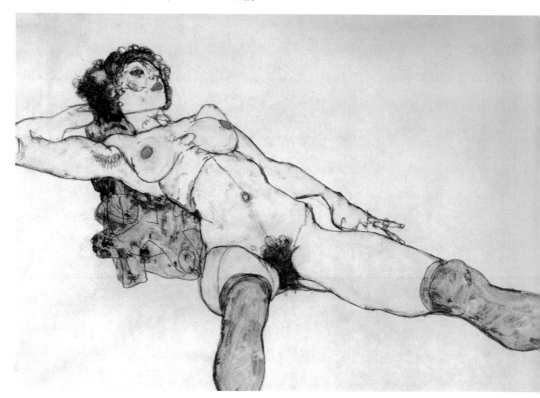

1 4

對記憶的知覺

托馬斯　Luc Tuymans　1958-

一切都會稍縱即逝，
漸漸地消失成記憶的標本，
我們只能去研究這個標本，
從而求證人存在的可能性。

盧卡・托馬斯始終在其繪畫中畫出一定的距離，與正在進行中的客觀現象保持某種隔離的關係。產生距離是托馬斯繪畫的動機和主題的一部分，它同時引導出另外的命題——產生距離的東西。

托馬斯以他對事物的敏感觀察，以及憑藉記憶的支援和反應，形成他視覺的圖像分析。從某種意義上來說，記憶是關於「歷史」的，更是關於「時間」的。身為一個畫家，托馬斯更像一個考古學研究者，他企圖用繪畫的元素逐步建立時間與記憶的密切關係。

如同他的一些作品標題，也是以探討分析作為切入主題的方法，如1989年的系列作品《研究之一》、《研究之二》、《研究之三》以及1988年的《時間之一》、《時間之二》、《時間之三》和《時間之四》等系列作品。

盧卡‧托馬斯 Luc Tuymans

其記憶主題，一部分是關於歷史的——有關納粹暴行的記錄等事實，在更大程度上，他是在觀照日常生活的平凡瑣事，包括那些非常微小、極不引人注目的事物。在此基礎上，他並非傾心於研究「小事物」，而是以此避開對事實本身的闡述。

托馬斯的主要目標，是將「記憶」當作一個具有時間概念的辭彙，或者說將「時間」當作一個負載記憶的詞彙，並將這個詞彙與人的關係進行分析研究。因此，在托馬斯的藝術風格上，我們能感覺到作者漠然與事物接觸的冷靜態度。這種態度往往會製造出「距離感」，但托馬斯的距離並非僅由冷漠的態度所導致，而是與記憶所引起的圖像相關聯。

托馬斯的主題不是唯一的，是由幾個不同的主題交叉而成，距離、歷史、時間、記憶這些主題都有一個共同的意義歸屬，那就是知覺。事實上，距離、歷史、時間等主題對托馬斯而言，最後都隸屬於記憶範疇之中。

法國哲學家梅洛龐蒂說：「我根據知覺經驗而陷入世界的厚度之中。」

　　這句話無疑也適合用來說明托馬斯的藝術思想。梅洛龐蒂認為，作為有意義知覺經驗的來源，它包含著間隔、間隙這類否定性的因素，思想與存在的絕對一致、或思想與思想本身的一致、思想與世界的一致——這個古典現象學理念，可以說是超越哲學框框的殘渣。梅洛龐蒂更把感覺看成是差異的發生，和不斷「差異化」的過程，他認為，知覺應當被看作是經常「脫離自我」的過程。

　　梅洛龐蒂的知覺論，可以與托馬斯對記憶的知覺聯結起來。

　　托馬斯所關注的，不是我們視野之內所看見的，而是人在與事物接觸的過程中，進入其內部更寬廣、更具擴散性和不同因素的空間裡，這個空間也就是梅洛龐蒂所謂的「世界的厚度」。

　　但空間的差異性——它的瞬息萬變的特質，則會相對地帶出時間這個概念。時間除了「此時此刻」正在發生的事物，往往還存在

《研究之一》　托馬斯　1989年　40 × 42 公分（每幅）

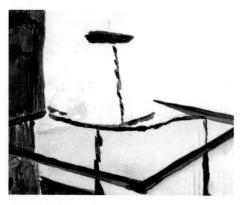

於「記憶」之中。「此時此刻」當我寫完它時，它已構成記憶的某種屬性。這是一個簡單的舉例，記憶在托馬斯的繪畫中，承載著歷史內容、時間特徵、距離間隔，以及記憶本身的哲學概念。

1958 年，托馬斯出生於比利時的莫特塞爾。1976 到 1986 年，托馬斯曾先後就讀於布魯塞爾和安特衛普的幾所藝術院校，學習繪畫、美術和藝術史。在 1985 年之前，托馬斯幾乎沒有參加過任何一個展覽，1985 年，他舉辦了第一次個人畫展。從 1990 年起，他的畫展開始打開國際知名度，例如以《迷信》為主題的巡迴畫展，1994 和 1995 年相繼在芝加哥、法蘭克福和倫敦等地展出。

托馬斯的作品，全是架上繪畫。大部份畫作的尺寸都比較小，多半不超過 100公分 × 100 公分。他和非常傳統的畫家一樣，按照傳統的方法和步驟進行繪畫所需要的一切準備，但托馬斯的藝術卻致力於對繪畫本身提出質疑，並給予重新界定。

創作於 1989 年的《懸念》（60 × 40公分）、《兇手》（32 × 28公分），和1990年的《僕人》（50.5 × 53公分）及《觀鳥》（39.5 × 47公分）等畫作，都有一致的主題和形式語言。一個或二、三個佔畫面比例很小的人物，他們在面積較大的自然環境中進行著日常行為。

日常的生活材料是托馬斯經常使用的，但我們看到畫面上的風景和人物，已經和客觀現象產生了相當大的距離，它

們處於更為遙遠、更低、寂靜無名和莫名的狀態之中，基本的輪廓和色彩構成有缺失、間隔、模糊感的主體形象。

托馬斯的記憶和歷史事物之間，永遠隔著一段中間地帶，繪畫中的形象向著記憶的方向逐漸靠攏。托馬斯採用回溯記憶的方法，在《僕人》中，風景形象已經簡約到最基本的地步，綠色和黑色就可以完成這樣的任務，人物也簡單得像個影子。

「印象」——對於處於時間之流中的事物，那不確定、游移的印象，是對托馬斯繪畫的一個簡單的認識，這個認識是存在的，但事情往往不是如此簡單——記憶、時間的基本特質和價值，才是托馬斯所專注的主要問題，但它的表面一般都會裹上一層「印象」的外衣，這是很正常的。

托馬斯在這些作品裡，強調「大致」、「基本」和「陌生」的作用，以此支援距離的某種價值。距離使記憶成為記憶、成為往昔的時間，以及它們和人之間交往的特定存在。

在這些畫裡，我們能夠清晰地感覺到季節的特徵和氣氛，也能瞭解人物的性別，但是，細節卻被作者有意地掏空了。沒有局部的「歷史」，只有整體的「概念」，這正是托馬斯在作品中所呈現並強調的地方。

我們似乎無法把握客觀現象的表面真實，一切都會稍縱即逝，漸漸地消失成記憶的標本，這個標本承載著時間，我們只能去研究

這個標本的所有特性和價值，從而求證人的存在的可能性。因此，對事物「內部」的知覺能力和體驗，對時間和記憶的嘗試性探索和經驗，在托馬斯的藝術中被轉換成許多不同形式的圖像。

按照梅洛龐蒂的理解，所謂「從內部」意味著回溯到原始的經驗。這個「原始經驗」，是知覺的雙義結構：一方面，它是知覺中的透視，每一次都隨著我們所佔的位置，偶然地產生和變化；而另一方面，我們的知覺又都會通過它達到事物的核心。

梅洛龐蒂寫道：「透視，不是事物的主觀變形而顯現在我們眼前的，相反地，是作為事物的特性之一，或許是它的本質與特性的表現。正是由於這種透視，而使被感知的事物具有隱蔽的、無窮無盡的豐富性，毫無疑義地成為一個

上圖《研究之二》　托馬斯　1989 年　40 × 40 公分
下圖《研究之三》　托馬斯　1989 年　40 × 45 公分

『物』……，透視不但不會將主觀引入知覺，恰恰相反，它還保證知覺能與比我們所認識到的更為豐富的世界進行交流。」

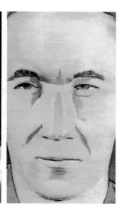

上圖《病症I》　托馬斯 1992 年
下圖《病症III》　托馬斯 1992 年　62 × 40 公分

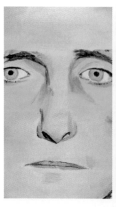

上圖《病症IV》　托馬斯　1992年　57 × 38 公分
下圖《病症V》　托馬斯　1992年　58 × 42 公分

他努力接近事物內部的厚度和豐富性，但利用視覺手段究竟能傳達多少「知覺」的內容呢？或許這是個哲學性問題。但在當代藝術中，許多的藝術家運用諸如攝影、錄影、電影、裝置、行為或更為綜合化的視覺媒介，試圖挑戰人的感官能力和體驗；托馬斯則用傳統繪畫，以記憶的方式來界定知覺的某些斷面，同時，在當代藝術環境裡，他「已經把繪畫當作一種含蓄而委婉的手段，來回應那些『極簡抽象主義』繪畫對繪畫本身的挑戰」。在另一種思維中，他用自己的作品為繪畫藝術確立其在當代藝術中的位置，一邊懷疑油畫藝術的衰敗，一邊在此基礎上另謀可能的出路。托馬斯的繪畫淵源，能聯繫到「法蘭德斯古典大師們的傳統，和西班牙20世紀末浮世繪的敏感性」。

《軀幹》是托馬斯與眾不同的一幅

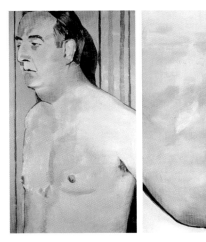

上圖《病症VI》　托馬斯　1992 年　75 × 48 公分
下圖《病症VII》　托馬斯　1992 年　65.5 × 45.5 公分

作品。

　　之所以說它與眾不同，並不是主題上有太大的變化，而是托馬斯在此明顯地突出了畫面的「肌理語言」。身體表面的質感，已經不具身體本來的象徵性。質感就是內容。托馬斯把它們弄得像個文物似的，土黃色的色調中，顏料表層似乎受到外界力量的侵蝕，已經龜裂。身體只是一個簡潔的輪廓，但它的質感很容易讓我們聯想起陳舊的事物。

　　時間的特性，以及某種與事物交流之後所留下的痕跡或見證，是托馬斯對事物衰敗的發生過程和結果的一種隱喻。托馬斯似乎是無所謂地、隨心所欲而且粗枝大葉地將形象塗抹出來。用「處心積慮」來製造「滿不在乎」，是他的特色。托馬斯稱它們為「無形的繪畫」。

　　托馬斯的部分作品，是有關納粹暴行的記錄，1986年創作的《毒氣室》（50 × 70公分），就是一件記憶與歷史事件的相關畫作。他的繪畫素材有時和戰爭主題的電影、攝影產生關聯。毒氣室，是納粹暴行的遺留物和見證物，托馬斯以記憶的方式，對歷史

事件的沈澱給予關注。

　　歷史事件的發生過程，其知覺和意識會存留在人們的記憶之中，它的意義和批判最終都會融入時間的長河中。但對記憶而言，日常事物與歷史事件在時間維度上，處於同一條水平線。

　　除此之外，介入更多的則是人們的情感因素。《毒氣室》用低沈的土黃和黑色勾勒出來，某種潛伏的「陰鬱而沈重的暴力感」在其間被加以暗示。即使如此，托馬斯還是相當的克制，他以極為輕

《弱光》　托馬斯　1994 年　55 × 82 公分

《迷信》 托馬斯 1994年 46.7 × 41.7 公分

《鼻子》 托馬斯 1993 年 47.5 × 55 公分

鬆的形象來描述那種「陰鬱而沈重的暴力感」，並讓二者形成張力與巨大反差。在平和內斂的表情中，克制著抑鬱的情緒，記憶本身與被記憶的事物在這裡相互重疊並交織在一起。較之托馬斯繪畫所顯示的日常性，《毒氣室》或多或少地在記憶的基礎上，覆蓋了一種對歷史事件的註腳。

1992年，托馬斯完成了重要的系列作品《病症》。

《病症》是由10件單幅作品所組成的，其創作源於一份題為《病症》的醫療圖解手冊。它們排列在一起，靜止的畫面在不斷地變化和推進，構成時間的連續性和運動感，像鏡頭對著細節的一次次閃爍。

雖然在《病症》系列中，單幅與單幅作品之間，表面上並沒有的直接的聯繫，但連續性的靜止畫面使每幅作品都具有基本的內在關聯——那就是疾病的事實，疾病的表面形態和對疾病的分析、記憶及視覺化的展示。

事實上，「肖像的冷淡氣氛和他們的被動表情，與畫中人物有

關，卻與疾病本身有關；然而似乎又與疾病無關，而是與疾病的現況有關」。

托馬斯在這些圖像中，冷靜得就和醫生一樣，對於疾病的客觀存在進行了記憶的描述，記憶的不同片斷在不同的時間區域裡連貫在一起，並保持各自的差異性。托馬斯在《病症》裡，對記憶的陳述方式做了時間上的分解，在一個時間段上將不同的圖像單位進行排列，因而使知覺性的記憶漸趨擴散。

以一組組圖像來推演並完成繪畫主題，是托馬斯常用的演繹方法。例如，《卡莎‧格露絲》就是以三聯畫的形式，對一個女孩不同的外在形態和內在邏輯進行探討；《痛苦》也是三聯畫；《密封的房間之一、二、三》運用同樣的原理，對空間在時間中的微妙變化和相互關係加以注解。在托馬斯的繪畫裡，不同圖像的靜止形態和連續的思維邏輯，有力地增添了記憶、時間主題的厚度和豐富性，《病症》表現得尤為出色。

托馬斯的形象是不完整的，甚至有時候一個具體的物體反而會產生抽象的意味。它們在被肯定的同時，也暗含著不確定感，一個在消失過程中被確立的形象，常常顯得莫名其妙。托馬斯盡可能使形象達到很簡約的境地，也沿襲「樸拙」、「不加修飾」和「漫不經心」的一貫手法。《失憶症》和《新居》便擁有上述的一切特徵。這些特徵，在托馬斯的所有作品中均有表現。《失憶症》和

《新居》在記憶特性和知覺體驗上,非常的直接。

　　沈思默想,要比直接引起視覺的刺激重要得多,這是托馬斯一直認同的觀點,而這個觀點具體實踐在他的藝術創作裡。他的作品在平平淡淡的視覺圖像中,吸引著我們的注意力,並能引起觀者的思考。正由於和現實之間存在著一定的距離(雖然這種距離間隔著我們的視線,卻與我們息息相關),托馬斯的繪畫才更深刻地揭示了這種魅力。

　　距離製造真實的事物,托馬斯的作品在回溯記憶、時間、歷史的知覺過程中,自然地,在客觀現象與意識存在之間產生了距離,我們看見的圖像也自然地擁有托馬斯繪畫創作的所有特徵。

15

適度誇張的繪畫程式

莫迪里亞尼　Amedeo Modigliani　1884- 1920

「塞尚的肖像在描述人生的無言感受上，

和我是相同的。」

——阿美迪歐‧莫迪里亞尼

阿美迪歐‧莫迪里亞尼在
1919 年，創作了他最重要的繪畫作品：
《斜倚的裸女》。在此，莫迪里亞尼將繪畫的三維空間
縮減至一個平面內，人物的體積和透視也保持在非常基本和微弱的
程度，它的立體感只停留在形體的輪廓線邊緣。

早在幾年之前，莫迪里亞尼已經將他的繪畫概念發展到極其簡
約的地步。他的造型方式也形成了固定的程式：解
決透視方法的平面化，和將形體的某一個局部進行
誇張和變形。而後者在他的繪畫創作中，具有標誌
性的「符號化」特徵。

畫家常常將模特兒的鼻子長度、脖子長度，以
及女人身體的軀幹部分等，在原有的基礎上，成倍
地拉長，使其與身體的其他部位形成對比。在莫迪
里亞尼的作品中，被強化的部分與主體形象，都被

阿美迪歐‧莫迪里亞尼　Amedeo Modigliani

安排在同一個色彩平面中，處於既矛盾又統一的一個秩序系統。

這幅《斜倚的裸女》，人體被橫放在畫面的正中間位置，一塊矩形的物質呈橘黃色，由於整體平面化的感覺，使它更像是懸置在赭紅和黑色的區域之中。莫迪里亞尼在這幅作品中所呈現出的強烈平面意識，和改變事物原有形狀的做法，是他所有作品中一貫的統一原則。

《斜倚的裸女》裡，「一字形」的結構是畫家作品中特殊的例子。主體形象與畫幅的兩條橫線保持了平行與平衡的關係，使其具有建築般的穩定感。在莫迪里亞尼的作品中，對於將現代意識運用於造型的途徑和方法，往往與古典藝術的某種氣質，在直覺上是有相互關連性的。在這幅畫裡，莫迪里亞尼的繪畫語言，在二者的生成過程中顯得簡潔、自然而完整。

　　1884 年 7 月 12 日，莫迪里亞尼出生在義大利西海岸的里渥那，家境富裕，父親是一個守舊的猶太人，母親是個聰慧的女子。少年時他患了肺病，此病伴隨他一生。14 歲時，母親把他送到當地最有名的印象派畫家那裡學畫。為了多接受溫暖和充足的陽光，17 歲的莫

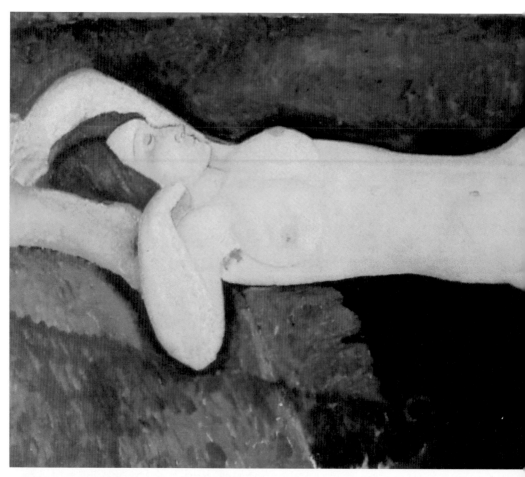

《斜倚的裸女》 莫迪里亞尼 1919 年 72.4 × 116.5 公分

迪里亞尼到義大利南方做了一次療養性質的長途旅行。旅行中,各地美術館與博物館中的文藝復興大師的作品,給他極深的印象。1902 年,他考入威尼斯國立美術學院;1906 年,莫迪里亞尼來到巴黎。

當時的巴黎,野獸派已經很有影響力了,而立體派才剛剛開始為人所知。對於色彩與線條過於露骨的野獸派繪畫,與立體派繪畫中過於理智的形體分析,莫迪里亞尼都沒有什麼興趣。而塞尚、高更和土魯茲-羅特列克的藝術,卻更適合於他當時的想法。尤其是1907 年的塞尚回顧展,給了他相當大的觸動,以至於在莫迪里亞尼早期的繪畫中,土魯茲-羅特列克和塞尚的造型原則,影響的痕跡顯露無遺。

1909 年,經醫生保羅‧亞歷山大的介紹,莫迪里亞尼認識了雕刻家,羅馬尼亞人布朗庫西。早在威尼斯國立美術學院二年級進行雕刻訓練時,莫迪里亞尼就有一種將來要從事雕刻藝術的願望。來到巴黎之後,他一邊畫畫,一邊嘗試石料的雕刻,而布朗庫西與他的交往,則促使莫迪里亞尼更快地進入雕刻的領域當中。

《頭像 I 》與《頭像 II 》,是他石雕創作中非常突出的代表作品。在莫迪里亞尼的藝術類型中,雕刻、油畫以及素描作品,都具有整體觀念和藝術成就的一致性,相

較於眾所皆知的莫迪里亞尼的油畫，他的素描與雕刻也有高度獨立的藝術價值。

《頭像Ｉ》保持了石料的原始性質與基本形態。石料內部所隱藏的基本形態，在這裡與外在的基本形態幾乎是統一的，其量感也恢復到最初的程度。因為在《頭像Ｉ》中，雕刻家只是將位於頭像中間位置的，很小一點空間的五官部分，淺淺地刻出，髮線、下巴與脖子的交界線，則給予了兩條相對的弧線分割，弧線的中間就是胖胖的、渾圓的臉龐部分。

《頭像Ｉ》　莫迪里亞尼

「誇張」在莫迪里亞尼的作品當中，常常以拉長的縱式形體作為固定的程式，而「誇張」則是在適度的範圍和控制中，使形象接近畫家的造型原則和情感需求。比如：《頭像ＩＩ》就是縱式拉長的一個頭顱，而《頭像Ｉ》則不同。

「誇張」在指義上有其兩面性，它可以放大，也可以縮小。《頭像ＩＩ》和莫迪里亞尼的油畫幾乎都是在「放大」的基礎上，對於部分形體適度地予以誇張。而《頭像Ｉ》既是「放大的誇張」，也是「縮小的誇張」。莫迪里亞尼在《頭像Ｉ》中，把頭顱的整體體積與石頭原來的基本形態進行重

疊，當五官部分縮小在胖胖的臉龐中時，整個頭顱便顯得具有放大的「誇張」效果。

《頭像 I 》相較於《頭像 II 》，更有不加雕飾的特色，莫迪里亞尼使這塊質樸、粗糙的石頭盡可能地保持原貌，使它處於一個更為古老的時代之中。莫迪里亞尼的雕刻，與黑人及古希臘雕刻之間，存在著一定的淵源關係，從形式的語言上，莫迪里亞尼的雕刻與他的油畫，雖一樣受其影響，但最終它們依然是完整而獨立的。《頭像 I 》在石頭的造型氣質上，類似中國漢代陶俑所具有的某種時間性的特質，它更多地處於一個和自然相互協調與統一的規則之中，甚至存留了自然形態本身。

《頭像 II 》的造型觀念，與莫迪里亞尼的油畫作品是相同的。只不過鵝卵形的頭顱中，鼻子的比例在其圓潤的面孔中佔據了幾乎一半的長度，它與其他的五官部分形成漫長的距離，與垂直的臉型與同樣拉長的脖子平行。鼻子的位置幾乎成為頭顱的中心部分，在長度上它被誇張，但在結構上它則被壓縮和精簡。

《頭像 II 》的體積關係比較微弱，沒有特別強烈的透視和三維空間，它的空間感主要是向內部逐漸聚攏，並形成堅硬的力量。莫迪里亞尼把石頭的原始質感、量感與現代造型意識的二元性質結合起來，在視覺上形成潛伏的張力。這也是現代雕刻家，在實踐其工作技巧時共有的思維特點。

5

Modern and Comtemporary Art

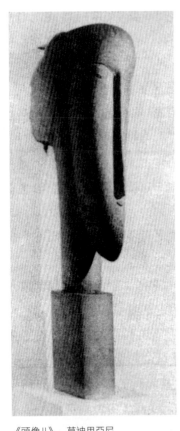

《頭像 II》　莫迪里亞尼

《頭像 II》的表面上有線條的刻痕，柔韌纖細。莫迪里亞尼把陰刻的方法與圓雕的基本特性結合起來，豐富了造型的形式。在研究雕刻的幾年裡，他完全放棄了繪畫，此時期的作品大多是頭像，全身像很少。1913 年以後，莫迪里亞尼重新開始繪畫，1915 年後他徹底離開雕刻工作，專心從事繪畫。

在莫迪里亞尼的雕刻與繪畫之間，存在著重要的互補關係，它們相互作用，在平面與立體的空間中，獲取最大可能的語言補償。莫迪里亞尼的繪畫大多是肖像和人體作品。

1917 年的年底，因詩人朋友茲博羅夫斯基的努力，莫迪里亞尼在貝爾特・威爾畫廊舉辦了他一生中唯一一次的個人畫展。卻因以女體為主題而導致展覽關閉，但也引起了收藏家的高度注意。當時莫迪里亞尼的22幅女體創作，都被同一位畫商收購。

具有豐富形態感的線條，在莫迪里亞尼的藝術創作當中，都有著不同程度的價值體現，線形的規則在其雕刻作品中，展示了線條在空間的對應關係上所具有的特殊作用，線性也是其石頭作品的基準之一。而在其繪畫作品中，線條的作用則建立在形象與空間的局部節奏，和整體的韻律之中。

　　在《戴寬邊帽的珍妮・赫布特妮》那幅肖像畫中，線條是建構形象的輪廓、特徵和整體結構之間各種微妙關係的媒介物。畫家對於線條的應用是含蓄、柔韌的，有一種敘述的時間感。模特兒的手和鼻子一貫地被拉長，眼睛也被變成簡單的基本形狀，沒有眼球。

　　《龐畢度夫人》是畫家在線條與色彩之間，更加突出線條的多樣性來表現肖像畫的出色作品。明確銳利的輪廓線停在鵝卵形的臉龐上，與背景中性格遲鈍和粗糙的線條，形成節奏上的對比。顯然，雕刻的量感，在這裡與線條的審美觀產生了多面向的關聯。

　　莫迪里亞尼的肖像畫中，自我性格、情感因素的成分，經常是他心理空間裡某種潛意識的自覺反映。他的生活處境與模特兒還有繪畫媒介三者之間，構成三棱鏡式的反射行為。1920年36歲的莫迪里亞尼因病去世。在此之前，他畫了唯一的一幅《自畫像》：將自己隱藏的精神特質分解於嚴謹、略帶誇張的形象中。

　　莫迪里亞尼的選題範圍始終侷限在他周圍的朋友、情人和人體模特兒之間。從藝術史上的流派來看，莫迪里亞尼的思想和繪畫形式，跟任何團體、潮流和個人間，建立不起必然和確定的聯結。他的適度誇張的語言、樣式與整體氣質的超越性，在視覺與心理的統一之中形成平衡、協調的「靜態」圖像。

　　莫迪里亞尼曾經說過：「塞尚的肖像在描述人生的無言感受上，和我是相同的。」

16

畫筆下的自傳編年史

卡蘿　Frida Kahlo　1907-1954

卡蘿以自我為圓心，只向外劃出一點點的範圍，

她以自畫像為自己撰寫編年史，

在這 ，「真實」常常戴著殘酷的面具出現。

芙烈達‧卡蘿最感興趣的，是以自我為中心和與此產生關聯的事物。雖然有時候她的表現內容會直接指涉她的家庭，以及某些社會性的主題，但最後，這一切仍會以卡蘿極為私密的個人心理活動為出發點，在畫布上繞個圈子，再回到她自己身上來。也就是說，卡蘿最重要的主題只有一個字：「我」。

她與自我進行鬥爭的程度，在某種意義上已經達到了自戀的地步。卡蘿是一個自我意識的掘井者，她挖掘出的世界並不寬廣，但極為幽深。她在這口井的深處，不斷改變著自我的情感、心理與精神等形式。

卡蘿的形象顯示出一種單一的力量，這種單一的力量緊緊黏貼著畫家的心理與意志，成為她創作時的「絕對性」。卡蘿觸及了她自己「黑暗」意識部分，「黑暗」是種運動的狀態。在分裂和組合間，它像似

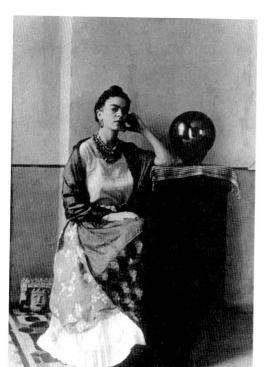

芙烈達・卡蘿　Frida Kahlo

觸手可及的物質。其繪畫展示出不斷分裂、不斷組合的矛盾事物。

卡蘿的藝術啟蒙開始得很早，她父親是一位攝影家，一位來自奧匈帝國的德裔猶太人。13 歲的卡蘿，是學生中無政府組織的一個小集團領袖。1925 年，在她進入醫學院就讀之前，卡蘿因車禍而導致脊柱受創，從此一生再也沒有逃離過疾病的糾纏。1928 年，她積極地參與共產黨組織。

1929 年，卡蘿與墨西哥壁畫家里維拉結婚。

《與猴子一起的自畫像》創作於 1930 年，同名作品分別創作於 1940 年、1943 年和 1945 年。猴子與植物的葉子是它們共有的背景。卡蘿喜歡在綠色或黃綠色的植物葉子前面，盯著鏡子，畫她自己，黑色的猴子爬上她的肩頭，有著和卡蘿一樣的表情。這一系列的作品顯示著相同的動機和不同的樣貌，它們是一幅畫的多種變體。卡蘿將自己的形象置於一個自然環境之中，她選擇的不是其他動物作陪，而是猴子。

卡蘿把我們的視線引入一個更為久遠，或者更為陌生的環境氛圍中，使得她的自畫像更加隱秘地接近某種與環境共振的心理節奏，以此獲得一種距離，來與外在的世界作區別。猴子在這裡，佔有僅次於主人的角色。它的存在以及和主人的親密關係，加深了作品的詭譎氣息。卡蘿專注於自我知覺的細微內容，並且會以非常坦誠的方式將它們描繪出來。

以自傳的方式來敘述個人的心靈史，許許多多的卡蘿自畫像構成了觀察其生命形態的日誌。畫家展示了自己的不同面相，並且以肖像畫的形式作為內在情感的反射。她針對自己提出對生長過程的本能質疑，和極具幻想成份對分裂事物的迷戀，這是卡蘿處理繪畫的核心主題。

卡蘿的繪畫嫁接於對潛意識的挖掘，和對現實

《與猴子一起的自畫像》　卡蘿　1930 年

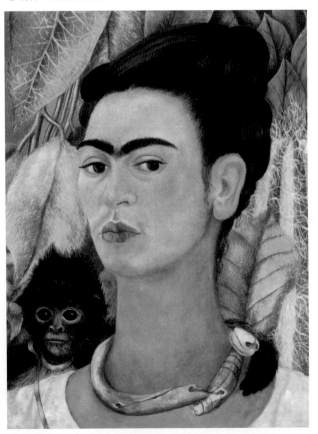

的極力批判之間，或者說，她的風格是所謂的「超現實主義」拼貼，和令人不安的「表現主義」的複雜混合物。但這一點在卡蘿的繪畫世界中，似乎不具備有力的支配地位。卡蘿的藝術淵源已經超出了繪畫的基本美學傳統範疇，這並不等同於卡蘿的創造性價值，是「超出」而非「超越」。

通常卡蘿更直接地借助於本能、直覺、冥想的某種神秘主義傳統，但它依然脫離不了不平衡的現實基礎。藝術家既放任自己的想像，同時又服從於理性的思維機制。在卡蘿的形象與形象之間，跨越了時間和空間的縝密關聯，使其在單一的心理衝動中，回歸到豐富而斑駁的歷史軌跡當中去。

卡蘿的繪畫涉及尖銳、分裂的矛盾事物，往往令我們震驚和不安。即使她用再細緻嫻靜的筆觸、沈鬱單純的色彩來訴說它們，但那種潛藏於畫面深處的「張力」，還是會隨著我們的眼睛，呼之欲出。

展現自我的內部與外部事物的重疊，並成為她自覺的一部份。卡蘿所經歷和體驗的一切，是一個衡量價值的基準，對她來說，瞭解自己所知道的周遭事物是最重要的，當然，自我的歷史變異首當其衝。卡蘿關注個體的內心衝突、變形與觀照，以及對此毫不留情的揭露。

關於「真實」一詞，卡蘿有著卡蘿式的形象表述——在這 ，「真實」常常戴著殘酷的、虛構的面具。現實與它的對立面，交織成的悲劇氣氛，則以密集焦灼的呼吸，包圍著藝術家自己。

1939 年，卡蘿畫了《兩個芙烈達》，這是一幅具有雙重角色的
典範式作品。

她將自己一分為二：兩位身著盛裝的卡蘿坐在一起，她們手握
著手，剩下的一隻手捏著剪刀，另一隻手拿著一枚小牌。她倆的心臟
靠同一根心血管相連，但左邊穿白色連衣裙的卡蘿，卻將自己心臟的
另一根血管剪斷，並滴著血；右邊穿深色連衣裙的卡蘿心臟的一根
血管通向她手裡的小牌，而這根血管同時與左邊卡蘿的心臟相連。

藝術家的自我中心在這裡開始解體，形成具有統一和差異性的
兩個變體。卡蘿用兩個分裂的自我形象，試圖探討自己最深的根源和
變異的行為。她用非常直觀，類似於醫學解剖的方式，將自我意識的
辯證法展示出來。「連接」和「斷裂」像兩個鮮明的路標，但方向卻
曖昧不明。

卡蘿的繪畫在某種意義上而言，所使用的方法類似於超現實主
義的物質屬性、功能、位置與空間的轉換，但那只是表象。我個人認
為，卡蘿的繪畫精神源於更多的「意識流」，和不可扼制的「內心獨
白」，意識隨著時間的進展而顯得紛繁密集。《兩個芙烈達》的「象
徵性」不言而喻。

事實上，卡蘿在其繪畫當中，也廣泛地使用象徵的手法。

她的藝術既像「超現實主義」，也像「表現主義」，但整體來
說，又都構不成完整而有力的系統。卡蘿是任性的，什麼方法適合自

己的主題，就揀什麼方法來用。而「意識流」的指向，在其作品當中則是一個基礎命脈。《兩個芙烈達》中的卡蘿是一個分裂的矛盾體，這個分裂既是形象上的，同時也是精神上的，她們既是一體的，但卻有完全不同的意識上的分支和方向。

　　「心臟」不時地會出現在卡蘿的畫裡，她似乎很鍾情於這個「物質」，此外還有「鮮血」。在卡蘿的意識深處，潛伏著更多、更重的「暴力般」的意象。我想起法國哲學家梅洛龐蒂的一句話：「意識是容易受到傷害的東西。」在畫布上將這些意象用直接而坦率的形象方式出來，對於卡蘿沉重而又緊張的內心，無疑是一種釋放，但「釋放」並非一勞永逸，她的藝術總是帶著「自我摧殘的暴力」傾向。

　　卡蘿幾乎獨立於外部世界，在她一生的畫作中，自畫像佔了相當大的比重。她用

《兩個芙烈達》　卡蘿　1939 年

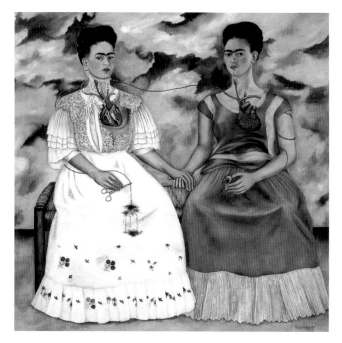

這種形式為自己撰寫編年史，一部極為內省和私密的編年史。歷史之於她，就是個人史。其作品價值的註腳，取決於她的自我滿足與時間差。卡蘿的繪畫是她個人的精神分析史，「精神分析」與她的藝術也有著密切的聯繫，它與卡蘿的「意識流」在其直覺和思維的進程中，達成一種共謀關係。

作為女性藝術家，卡蘿以敘事式的結構，在其作品中表達了自己在社會環境中的角色與位置，她只是表達一些自己的觀點，並不以此形成宣言或口號，尤其身為女性藝術家，她不願意被貼上女性主義者的標籤。因而，卡蘿始終以自我為圓心，只向外畫出一點點的範圍。有時，她也關注國家、歷史、文化或戰爭等等重大的命題，但那依然與藝術家本人的命運息息相關。

她對於個人歷史的精神分析，往往是極為感性的。卡蘿並不像冷靜的精神分析專家，她頻頻在自我意識的深層，湧現出各式各樣不同時空與思維的形象，使他們在同一主題的統攝下產生關聯。在這種複雜的關係中，她界定著自己的個人歷史。

可能深受墨西哥壁畫的影響，卡蘿的繪畫風格在色彩、形象、結構與空間等「形式元素」上，頗類似壁畫語言，其色彩具有一種濃重的地域性特徵。她經常使用強烈、渾厚的顏色，這種方法和感覺，與墨西哥傳統繪畫密不可分。在處理形象時，若非在某些局部使用「平塗法」，使其富於裝飾性，否則卡蘿就在某些局部，將其描繪得極其

細緻和繁複（比如服飾），以造成視覺秩序上的疏密有致。

耐心，讓卡蘿的作品表現出身為女性藝術家的纖細性格和控制造型的能力。她以強烈的自我意識，和富有地域特徵的色彩，在同時代的藝術家中脫穎而出。而她的色彩基調非常容易使人產生像：「詭譎」、「神秘」、「淳樸」還有「恐懼」之類的觀感來。

1940 年，卡蘿創作了《短髮自畫像》。透過剪髮的儀式，卡蘿將剪髮和改變裝束，以及藝術家的某種心理暗示，在畫面中昭示出來。那些被視為女性特徵的長髮，被藝術家本人剪得滿地都是，卡蘿保留了剪髮過程中的物質，以此形成轉換外表特徵的證據。卡蘿坐在黃色的籐椅上，手拿著剪刀，身穿寬鬆的西裝和長褲。一頭向後梳的短髮，成為標誌性的主題。

在這裡，卡蘿決絕地樹立了女性的強烈自覺意識，她以改變自己的髮型和服飾之類的性別外表特徵，來實現性別平等的討論。她用強調外表，來轉換性別角色，其目的是試圖去確立女性意識的性別和自我價值。通過繪畫的暗示，卡蘿把一個女性藝術家敏感、焦慮的心理空間呈現在我們眼前，她觸及的是一個有著「悠久歷史」的社會命題。男性與女性的平權問題，在現代、後現代的藝術主題中，經常被藝術家，尤其是女性藝術家尖銳地質問和批判，它們的針對性往往被提升到社會倫理、道德、文化和政治等普遍性的價值系統之中。

卡蘿的《短髮自畫像》除了有某種社會性的關注和延伸之外，更

大的意義在於描寫自我歷史變異的心理過程，這種變異來自於自我矛盾，而非外部事物。重新換一副行頭，使自己像一個男性，這樣能確立藝術家作為女性的何種身份呢？卡蘿可能根本就不考慮這類的問題，雖然她已經在畫布上這樣做了。強調異性特徵而弱化原本的性別特徵，卡蘿想呈現出一個嶄新的形象：性別和服飾、髮型相混淆的「中性人物」。

《短髮自畫像》 卡蘿 1940 年

究竟是消除性別的「差異性」，還是凸顯女性意識？「中性」是一個符號，也是內容的關鍵。和其他的許多作品一樣，卡蘿在這幅畫裡同樣敘述了她的「暴力行為」和「暴力心理」，她似乎天生就具有此類癖好。但有一點，她毫不做作。正因為卡蘿自然，而且自由地將她所感知和幻想的事物，直接擱在我們的視線中，所以，她的繪畫自然而然具有一種觸目驚心的力量，使我們無法迴避。

《短髮自畫像》裡的空間更為隱秘和個人化，它給了觀者剪髮後的結果和外貌，彷彿一切都歸於靜

止狀態。但是，在它所營造的氣氛中，事情並沒有因此而結束，一種不祥的時刻、危險事物爆發前的臨界點，似乎正在醞釀當中。

《小鹿》創作於 1946 年，這幅小畫很有意思。卡蘿第一次將自己的頭和小鹿的身體嫁接在一起，並且在她的頭髮上長著一對長長的、彎曲的鹿角。她奔馳在一片樹林裡，附近有一片水域，可能是湖，也可能是海。吸引我們注意力的部分，則是九支分別戳進這個「異形物」的脖子、肚子或胯上的箭。

卡蘿把自己的頭像和動物的身體相接合，拼成一頭受傷的「卡蘿鹿」。她以動物在自然環境中的弱勢角色作為道具，用這面鏡子折射出藝術家的自我處境。卡蘿的藝術氣質中總游移著一種天真幻想的「原始感」，她沒有更多的知識體系可作為參照，而是靠支撐她發自於深層體驗的直覺，而這種直覺，正是她最可貴的創作來源。

《小鹿》　卡蘿　1946 年

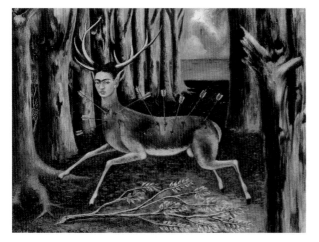

在卡蘿的畫作中，沒有多餘的雜質，對於事物的單純性表達，在她那兒，堆積成更加深厚的力量。《小鹿》用敘事的方法，構成一個寓言，在極富童話意味的圖像外表

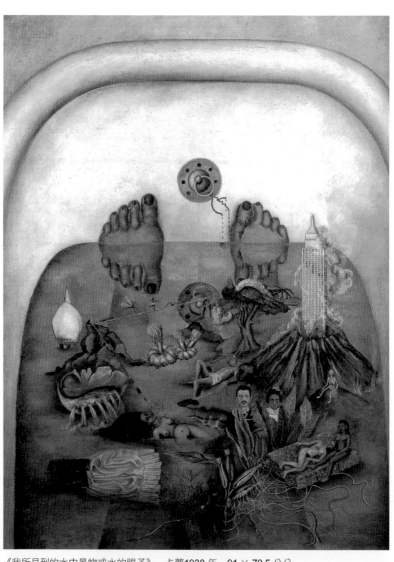

《我所見到的水中景物或水的賜予》　卡蘿1938 年　91 × 70.5 公分

下，隱藏著一段歷史，一段壓抑而私密的個人歷史。

卡蘿的繪畫，以自畫像為固定的視點，向內探視自我的歷史存在，向外輻射公眾領域，並使之產生重疊和交叉的關係，以引起普遍關注。基本上，卡蘿就是她自傳體編年史的作者。自我深層意識領域的價值，的確是卡蘿藝術成就的一部分。

作為女性藝術家，卡蘿表現出鮮明而強烈的女性意識，她自覺地表達關於個人歷史的種種觀點。在社會、歷史、文化、政治等重大問題的關注上，卡蘿的批判性弱於繪畫本身。她呈現了晦澀、繁密的歷史、文化事件與人物，就其主題的表現力度而言，不及《自畫像》系列來得令人印象深刻。

《堅定的希望之樹》（1946）和《馬克思主義給我新生》（1954），這兩幅作品與卡蘿的許多作品不同，它們就像標題所敘述的那樣，使我們看到了卡蘿平靜、充溢著希望的心境，產生更多對未來的嚮往，與對更廣闊的世界的一種祈禱。

雖然卡蘿以自己的肖像作為創作的重要主題，但她在形式與內容的變化上，卻並不單調，而是豐富地展現出立體的卡蘿意識圖像。這個迷戀、觀照自我的掘井者，以最大的力度去接近堅硬、發黑的物質。卡蘿的自傳體編年史，使其成為現代藝術史中，女性藝術家的典範人物。她於 1954 年去世。

17

它很微弱、很微弱，
這就是內容

德‧庫寧　Willem de Kooning　1904-1997

德‧庫寧喜歡用眼罩矇上眼睛，在黑暗中尋找瞬間
突現的想像力，「唯有盲目衝動，才會有藝術，
睜開眼睛，什麼也沒有。」

　　蘇俄流亡詩人布洛斯基在《文
明的孩子》一文中，說過這樣的一句話：
「當我們閱讀一位詩人時，我們是在參與他或他的作品
的死亡。」

　　1999年初春，當我第一次接觸威廉‧德‧庫寧的繪畫作品時，
它們所滲透出的力量，印證了布洛斯基的那句名言，在德‧庫寧那
裡，我參與了他和他的作品的死亡。

　　1904 年，德‧庫寧出生於荷蘭的鹿特丹。他早年
輟學，卻聰穎好動。由於沒人管教，他到處流浪，心
靈自由自在，身上絲毫沒有舊尼德蘭藝人的陋習，倒
是對那些從低窪地高聳拔起的鋼筋結構大樓，以及那
些由枕木橫七豎八疊起的船塢，更感興趣，他對這些
充滿現代感的物體形態與結構的瞭解，更甚於迷茫霧
靄的風景。

威廉·德·庫寧　Willem de Kooning

據畫家的女兒麗莎回憶，她父親一生極其反對繪畫的自然酷真，對傳統藝術的真實性一直持否定的態度。他對那種帶有古典唯美傾向的繪畫，以及享有盛譽的宮廷畫家大衛·施尼爾斯和社會公認的藝術大師林布蘭，打從心底深處感到厭惡至極。

德·庫寧認為：

形式應該體現真實體驗到的情感，而內容即在於對某一事物的一瞥之間，就像和閃電的遭遇。它很微弱，很微弱，這就是內容。

他說：「我仍能從飛逝的事物中抓住它——就像人們匆匆經過某一事物，它給人一種印象，一種簡單的素材。」極力排除社會性的內容，而強調暫態的觀察，以及這種觀察所帶來的視覺整體感與情感力量，是德·庫寧一貫的思維邏輯。

1950 年代，德·庫寧畫了《女人系列》，透過筆觸極度釋放的排列方式，德·庫寧有意製造一些規格不確切的形象。這些形象通過狂野有力的運動軌跡，並帶著旺盛的情感，促使形式的完成，並在形式與內容之間，包圍著作品的張力和豐富的細節。

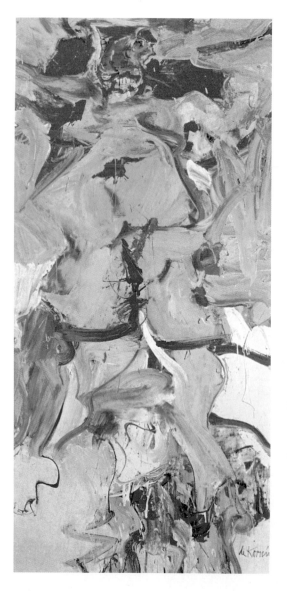

《女人·漂流的港灣》
1964年　203.2 × 91.4 公分

　　《女人和自行車》創作於
1952至 1953 年。在這幅畫裡，自
行車的輪廓模糊，難以辨認。而站
在畫面中央的女人，只是一個物象
或一個簡單的符號，她被扭曲摔打
的線條，擠壓成一個半人半獸的形
象，看來醜陋甚至猙獰。德·庫寧
筆下的女人，其實更像德·庫寧本
人：性格強悍，充滿暴力和激情。

　　這是一幅乍看之下並不完整
的繪畫，不完整來自視覺的感受，
但畫家所需要的形象已經完全顯示
出來了。快速度造成的「胡亂塗抹
感」，正是德·庫寧作品中強烈的
繪畫性格之一。作為一種抒情的有
力方式，德·庫寧徹底解放了那影
響他多年的立體主義風格。

　　德・庫寧在其他《女人》系列的敘述過程裡，始終經營著「形象結構」與「畫面結構」之間的共性關係，粗獷、質樸的線條與濃重的色彩，造成主體形象的一種「不確切感」。這種「不確切」，可能源自於畫家「不經意的一瞥」所反射的記憶影像。從德・庫寧觀察事物的角度來看，這種模糊的形象與確定的感覺之間不相違背，反而使他可以無拘無束、為所欲為地進行創作。

　　看看德・庫寧自己是怎麼說的：「在整個過程中，或許是我被局限在某個範圍裡，《女人》包括其他的偶像，都必須畫成女性。我不能再往前，唯一能做的事情是，把握它那過時的構圖、排列、關係、光—— 所有這笨拙的一切，構成了線條、色彩和形式——因為那是我想把握的事。我把它放在畫布中間，因為沒有理由將它挪往畫布的邊緣。」

　　24 歲那年，德・庫寧在一篇藝術札記中曾這樣寫道：「正是我們習以為常的態度和麻木不仁的心靈，因襲著藝術的莊嚴和神聖，而扼殺了像梵谷這樣的天才。」

　　年輕時的德・庫寧，就喜歡跟傳統藝術唱反調，一直奮力抗拒任何既定藝術形式的束縛，他不想一本正經地作畫，他只想步入自己心儀已久的那種德國抽象表現藝術之中。用他自己的話來形容：「保持藝術創作上的 『流浪者』 心態，似乎是任何一個藝術天才的發展慣例。」

在《女人》系列之後，德‧庫寧開始在畫面上，逐漸將形象融合在整體的結構與氛圍中，甚至已經看不見馬上就能夠讓我們觸摸的物體，例如：《治安公報》（1954-1955）、《愚人節的新聞》（1955-1956）、《星期六之夜》（1956），以及《復活節後的星期一》（1956）等等，對德‧庫寧早期與成熟期的作品而言，它們是一個分水嶺，從似有若無的形象，漸漸過渡到具有「抽象表現主義」特徵的階段。

此時，德‧庫寧在方法上過度借助他的「第一印象」，相對於情感的釋放，理性與秩序的介入要薄弱得多；紛雜繁複的結構與氛圍，帶來物質上的厚度，同時，卻也消減了主題簡潔直接的表現力。

德‧庫寧在物象與抽象的夾縫裡，建立起一個他所觀察到的中心。這個中心的

《女人一號》 德‧庫寧 1950-1952 年 192.7 × 147.3 公分

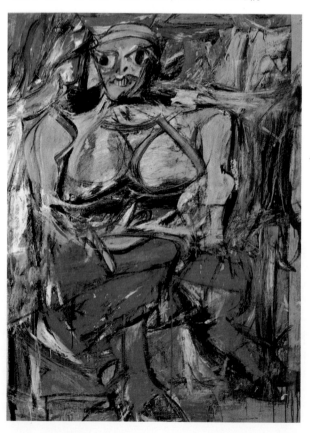

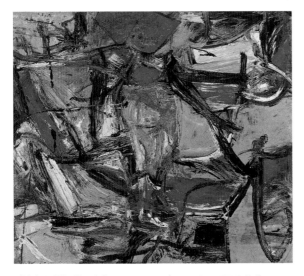

《治安公報》德‧庫寧　1954-1955 年 109.9 × 127.6 公分

建立多少顯得拖泥帶水、支離破碎，在猶豫與徘徊的矛盾糾纏中，形成這些過渡性作品。但有一點可以肯定，德‧庫寧開始向前邁開了一大步，雖然這一步是如此困難重重。

俗話說：性格決定命運。德‧庫寧年輕時當過水手，有過一段浪跡天涯的艱難歲月，酗酒、鬥毆，與風浪搏鬥。水手德‧庫寧那強悍、豪邁的性格，與他後來的抽象表現主義精神，大致有著一定的血緣關係。

一個藝術家的心靈世界與藝術世界的對應關係，是必然的，這個座標的建立具有普遍的規律。德‧庫寧用他的藝術，直接呼應當時維根斯坦、石里克、羅素、雅格貝爾斯等人興起的現代西方「分析」哲學精神，旨在重新審視那些至今仍然困惑我們的概念。

他認為經典式的哈姆雷特戲劇手法般的繪畫形式，不該是真正的藝術，這是一把打開他作品之門的關鍵鑰匙。簡單地說，他主張用自己的眼光發現世界，而不是鸚鵡學舌。這個執拗的荷蘭人認為，表現主義的藝術，多少流露出人類對藝術的先天狂熱和偏執，以及人

性的忠誠，矯情和虛飾不是藝術。他清醒地認識到，避免傳統習俗的歪曲和社會崇尚的麻痺作用，是個人藝術走向成功的關鍵。

從《利斯貝斯的繪畫》開始，德·庫寧的作品呈現出清新、簡潔、寬廣而又意味深長的抽象結構與意境，他終於超越原來那種視覺極度的「不確切感」與「緊張的蕪雜感」，《哈瓦那郊外》、《那不勒斯的一棵樹》、《通往河流的門》、《田園曲》以及《薔薇色的黎明》都屬於同一類型的作品。

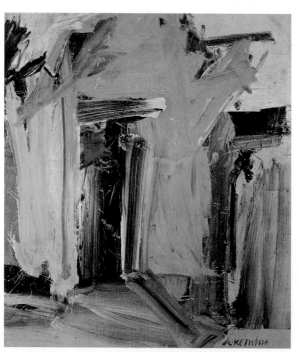

《通往河流的門》　德·庫寧　1960 年　203.2 × 177.8 公分

德·庫寧剔除了那些會干擾繪畫透徹與明快感的雜質，畫面在開闊的視覺中，伴隨著富有節奏的速度感，以及速度所形成的穩定性，並沒有使整體作品產生一種浮躁感，相反地，它帶給觀者一種寧靜的壯美。令人視覺愉悅的色彩與簡潔有力的大塊筆觸，帶著「優雅與輕鬆」。德·庫寧在這個重要時期的藝術創作，為後來的

作品奠定良好的基礎。

　　一個觀察者留給自身意念的提煉與肯定，在德・庫寧這段時期的作品裡顯露無遺。在形式上，不留有其他內容所需要呼吸的空間，那些微弱的關係在彼此的矛盾與對應中，塑造了德・庫寧所說的「它很微弱，很微弱，這就是內容」。這些內容的形成方式，是理性與秩序的，但在這個理性與秩序的容器中，畫家本人的情感力量並沒有減損，它沒有無限制地縱情擴張，而是被濃縮了。

　　六〇年代末至七〇年代，德・庫寧的繪畫進入了一個「極度熱抽象」的領域：圍繞著一個中心，極度釋放意識深處和無意識衝動之間的強烈熱度，必然的主題和形式是無法預測的，在視覺與心理上則形成某種震顫效果，在「抒情」與「挖掘」中，嘗試尋找一種更為自由、更為開闊的視界。

　　在形式上，這批繪畫失去了原來直線結構造型的習慣，顯得非常隨意，甚至有種不計後果的危險傾向。曲線的摔打與團塊的衝擊、疏離、間隔、反覆，不斷地製造一些內容，又不斷地消解這些內容。

　　有時，空間是相對封閉的，甚至會成為一個平面。在這個平面裡，抽象的物象聚攏又散開，黏稠豐厚的顏料造成畫面的重量感。而更多的時候，德・庫寧穿越了多重的空間，一次次描述著那最為微弱的內容，同時，還得與偶然的情感與意念進行爭鬥。所以，

德‧庫寧的這些「熱抽象」作品，雖然傾盡心力地徹底釋放了自己，但視覺上卻難免仍稍嫌混亂。

套用一位哲學家的話來說，寫詩是一種死亡的練習。在這裡，我要說的是，繪畫也是一種死亡的練習，是意識領域的冒險，也是一次又一次生命微分子不斷死亡的非重複體驗。正如布洛斯基所說，一件藝術作品，總是被賦予超出其創造者生命的意義。縱覽德‧庫寧各個時期不同風格的作品，我們可以體會這些話的生命力。

藝術的本質是精神的。德‧庫寧認為：藝術，是魔鬼附身的咒語，是先驗、不可知的；是超前、也是滯後的，它沒有左右、上下、前後的差別。德‧庫寧在經驗與超越經驗的概念中，確立了他的基本繪畫語言，「抽象」與「表現」作為實踐其繪畫語言的有力手段，使德‧庫寧的繪畫產生語言與精神的雙重指向。

德‧庫寧這些繪畫所發出的聲音是高亢的，傳遞給我們轟鳴般的聽覺效果。在視覺、聽覺與心理三者間，就其作品來說，向上不斷昇華至一個高度，而在內省的情感上，則朝縱深的方向逼進。作品裡那不可扼制的聲音，促成了物象在視覺上的突兀和刺激。創作者與觀畫者的對話位置，並不絕對平等，他似乎要將觀者吞進他所創造的視覺世界裡，讓我們的眼睛被淹沒，並產生不適的暈眩感。

回顧德‧庫寧四〇年代左右的個別作品，明顯受到好友高爾基的影響。

　　寧靜的調子，有各種幾何圖形的平塗與組合，由幾根纖細的黑線相連接，又有幾個小黑點或三角黑色塊來點綴，平緩、安靜、秩序，啟發想像力，多少帶點幽默感——同時也顯得膚淺和弱化。這些作品的確不成熟，不是真正的德·庫寧代表作。

　　在德·庫寧的繪畫生命中，有許多作品是「發熱的」，但也有極其「溫柔」與「冷抒情」的一面，四〇年代的《坐著的人》與《女人》便是這類風格的例證。這兩幅作品，與他粗獷、潑辣、直率的《女人一號》，形成鮮明的對比。在色彩上，帶有高更繪畫原始的神秘氣息與詭譎情調；背景則採大面積的平塗，人物在中性的基調裡恰當地加以變形，形體結構故意處理得不太完整。

　　德·庫寧曾經在1950年寫道：

　　「在美術史上，有一條火車軌道是遠溯至美索不達米亞的。它跳過了整個東方、馬雅族和美國印第安人，杜象在上面，塞尚在上面，畢卡索和立體派在上面，傑克梅第、蒙德里安，以及許許多多文明世界的人們。就像我所說的，這可追溯到也許五千年前的美索不達米亞，所以不用指出名字⋯⋯但我對深入這條歷史巨軌上的幾百萬人，帶有某種感情。他們有特殊的測量方式，他們似乎是以他們的身高長度去測量。據此，他們可以將自己想像成彷彿具有任何的比例，因而，我認為傑克梅第的人物像真人。藝術家正在創作的東西本身，會讓人聯想到多高、多寬、多深的這個想法，是歷史的想法——我認為的傳統想法，它來自人本身的形象。」

　　德·庫寧對美術史上所建立的多層次文明規則、規律與成果，進行深入而帶有感情的分析，而並未停留在考據歷史與藝術之間的

特殊關係上。最重要的是，在既有的傳統文明中，德‧庫寧受其影響，並逐步形成他的理論基礎和藝術原則。在德‧庫寧的大量作品裡，一直處於破壞與重建的對應關係下。

他認為自己是一頭野獸，屈服於人的本能，崇尚原始的藝術意義，因為那是未受污染的淨土。他說：「藝術應該舒展真實的人性，而不是粉飾、美化人性。」德‧庫寧的作品，呈現著一種高度自然的完整性，這種特性也許觸及了事物的本能，在秩序與直覺的辯證法中，德‧庫寧爆發一股強而有力的能量，同時，這種能量也折射出畫家本人在繪畫裡的控制力。

我更喜歡他在八〇年代創作的一批「純粹」的抽象作品。

晚年的德‧庫寧，依然保持著坦率、自由的風

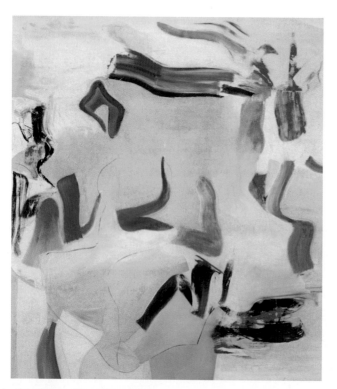

《無題三號》　德‧庫寧　1981 年

格，但鋒芒已有所收斂。在畫面上，我們看到線條與空間之間的節奏，線條飄浮，懸置在大面積的空白之中，產生了流動的韻律感與音樂風格。這些作品，常常處在一個更理性的基礎之上。在秩序與節奏感的不斷深究中，德‧庫寧拓展了內心的新空間與美學準則的追求，它們散發的溫度是中性偏冷的，但在整體的光澤度上，這些大型繪畫則仍保持著一種清澈明淨的穩定性。

德‧庫寧老了，在後期的藝術作品裡，他進入了一個平和而寬容的視覺世界之中，早期那種「野蠻與憤怒」所裹挾的混濁之氣，已然消失了痕跡。

《無題二號》（1981）和《無題三號》（1981），是德‧庫寧晚期的代表作。此時，德‧庫寧開始專注於探索空間的虛實問題。他往往在一幅巨大的畫布上，留下不同位置的空白，有些空白甚至佔有較大的比例，在視覺上產生一種呼吸感，輕鬆、游移不定，許多不同卻相互關聯的空間相互呼應。寬闊扭動的筆觸與精細的線條，是這兩幅作品的共同特點，其在整體與細節的結構上，充滿豐富的節奏感。

1984 至 1987 年的《無題》，空白的底色上，只剩下一些不粗不細的扭動線條，這些線條交織著，引申出簡潔而極富韻味的排列組合之後的秩序空間。

「『抽象』這個字，來自哲學家的燈塔，似乎變成他們注意力的焦點，且

特別聚焦在『藝術』創作裡，所以，藝術家總是被它鼓動起來。自從它——我指的是『抽象』——來到繪畫世界以後，它不再是被描寫成的那個樣子。」

在「抽象藝術對我的意義」座談會上，德・庫寧繼續說道：

「精神上，在我精神允許的任何地方，不一定是在未來，然而我不懷舊。如果我看到那些美索不達米亞的小人像，我不會有懷舊感，而是會墜入焦慮的境地。藝術從來就不能令我平靜或純潔，我總是有被包圍在俗氣鬧劇中的感覺。我不認為藝術的表達，無論內外會是舒適的狀態。我知道，在某個地方有個絕佳的意念，但每當我要進入的時候，我就感覺冷漠，想停下來睡覺。有些畫家，包括我自己在內，並不在乎坐在什麼樣的椅子上，甚至連舒適都不必。他們緊張得連該生在哪裡都不知道，他們不要生得有風格，相對地，他們發現繪畫（任何類型、風格的繪畫）之所以是繪畫，在今天可以是說明一種生活方式，一種生活風格。正因為它無用，所以自由。那些藝術家不要限制，他們只要受到啟迪。」

德・庫寧的這番見解，指出「抽象」這個辭彙，在他的藝術裡所具有的位置與意義。德・庫寧一生都在極力地、不斷地否定自己，他永不滿足於現狀，不斷變化且不斷超越，使得其一生中出現過多種藝術風格。在這多種藝術風格的背後，隱藏著德・庫寧一絲不苟的工作態度。

作為一個抽象畫家，他本人卻一再矢口否認自己是一個純粹的抽象畫家。換言之，他不願做一個畢卡索式的畫家。畫家趙無極曾說，藝術的抽象是對觀眾而言的，而作品對畫家本身來說則是寫實

　　的。我想，這段話放在德·庫寧的作品裡，也同樣適切。

　　德·庫寧喜歡用眼罩矇上眼睛，在黑暗中尋找瞬間突現的想像力，拋棄一切理性分析的可能性。他從不相信他在畫上能探索什麼，他時刻想知道自己發現了什麼。德·庫寧曾說：「我猛然瞥一眼的東西，它往往具有極其真實的面貌，儘管這一剎那的感覺稍縱即逝，卻是完美的藝術表現。」他在給友人的信中如是說：「唯有盲目衝動，才會有藝術，睜開眼睛，什麼也沒有。」

　　1997 年 3 月 19 日子夜，德·庫寧逝世於美國長島寓所的漢布頓畫室。

18

現實逃脫術・童話

盧梭　Henri Rousseau　1844-1910

盧梭杜撰的畫面，
是一系列未經編碼的童話圖像。
自由，抒情，古典
既是對現實的背離，也是一種平靜的對抗。

　　亨利・盧梭一開始就把自己關在一個封閉空間，這個空間在他的繪畫中支撐其決絕的獨立性，一直到最後。雖然盧梭也常常被包圍在現代藝術的潮流之中，但這個有意思的人，堅持依循自己的本性作畫，不為外界所動。

　　盧梭的繪畫，回復人類悠久的精神傳統：基本的、原始的，屬於深層意識中單純而神秘的東西，它甚至是本能的、古老的。這些事物的原初特性，在盧梭的世界，是自足和天然的。就繪畫來說，盧梭和夏卡爾有類似之處，即他們的藝術語言都遠離所謂的知識體系，在這一點上，盧梭做得更為徹底。

　　從相反的角度來看，正如畢卡索所說：「盧梭的出現不是偶然的，他代表著一套完整的思想。」

亨利・盧梭　Henri Rousseau

盧梭的繪畫思想，不是依靠知識體系研究出來的，它是人類固有和共存的，這樣的既回溯歷史又啟示後繼者的思想因素，我們在盧梭的繪畫中得以發現。這並不是說他具有全面的代表性，但我們卻會在盧梭的作品中找到我們自己，找到自己最具天性的部分。

　　盧梭所涉及的動物、植物、人物、風景等，它們是想像力、道聽途說、現實的觀察、潛意識等因素混雜的生成物。盧梭把虛幻的、不可能的事物聯繫在一起，製造出幾乎令人信服的「客觀」圖景，在「幻覺」與「真實」的共謀關係中，喚醒觀者的視覺注意力。它使人在一種靜謐的環境氛圍中，在最低的、平和的秩序系統，產生「驚奇」：與我們內在的、隱秘的意識和情感形成共振。

　　我開頭說盧梭「把自己關在一個封閉的空間」，是相對於當時的藝術環境而言，對盧梭來說，這種封閉很可能是非常自然而非刻意的行為。它是一種有力的限制，像一個業餘的愛好者，更能處於自由的境地。盧梭的繪畫，就是在這樣的基礎上，與熱鬧的外界保持著距離，這也是盧梭的生活背景使然。

　　盧梭 1844 年生於法國，父親是工人，母親出身農家。和許多畫
家一樣，盧梭也靠自學而成。盧梭青年時在軍中服役4年，結識了去
過墨西哥的士兵，他們講述的異國風情，令他十分嚮往。1868 年，盧

《被豹子襲擊的馬》　盧梭　1910 年　89 × 116 公分

梭定居巴黎，1870 年又參加了普法戰爭，退伍後，在巴黎當一名關稅局雇員，後因失職受騙而被解雇，只得在酒館以演奏來糊口。

自稱「海關檢查員」的盧梭，實際上是巴黎入市關口的稅務徵收員，其職責是對所有進出巴黎市的商品徵收稅款。之所以有這樣的美稱，那是他自己編撰的。也許他唬弄別人，也許這正是他的聰明之處。

盧梭正式從事繪畫工作約在 36 歲時，而取得羅浮宮美術館臨摹並研究古典繪畫的許可證，則是 40 歲時的事情。第一屆巴黎世界博覽會上的機械文明和各國的奇風異俗，激發盧梭反覆用繪畫表現他的感觸，並寫了劇本《1889 年世界博覽會見聞錄》。

盧梭說，他曾隨遠征軍去過墨西哥的原始森林，看到過各種各樣的野獸。事實上，他一生未曾跨出過法蘭西邊界。只是聽到那些真正經歷者的回憶，再加上國際博覽會上見到的熱帶植物標本，才刺激了他的想像力。

《被豹子襲擊的馬》創作於 1910 年。盧梭描繪了一個熱帶的叢林，細緻、整齊的植物叢中，一匹被豹子襲擊的馬正在掙扎。縝密的敘述與簡潔的意象，形成了盧梭繪畫主題的統一性，在二者相互穿插的間隙，畫面內部一個堅硬的支點產生了。

在相對靜止的自然環境裡，盧梭畫中那些具有動態的動物所發生的行為，只是一個固定的姿勢，它並沒有傳遞出可怕的聲音；相

反地，是令人沈默的寂靜，某種微弱的恐懼感保留在寂靜之中。但畫家用「明麗而純淨」的顏色，平衡了潛伏在繁密叢林裡隱隱的危機感和矛盾心情。

盧梭的繪畫「詭譎但不壓抑」，它的主題往往圍繞著一個簡單的觀念，並在表象上與現實世界保持著一定的距離，甚至是極為遙遠的距離。即使在關於他本人和周圍朋友的描述中，盧梭也總是讓作品中的對象具有「童話插圖般」的意蘊。

事實上，盧梭的繪畫就是一個「童話的視覺化過程」，它具備童話最本質的屬性特徵。童話至少意味著「嚮往」和「天真」，而盧梭則把這種「嚮往」和「天真」轉化成圖像的現實。如果說，文字的語言能夠把握和營造童話的氛圍和內容，那麼，盧梭的繪畫則把童話的「想像力因素」變成了物質──觸手可及的具體物質，它們來自於人類更為古老、原始的傳統。

因此，童話的視覺世界在現代藝術的精神價值中，無疑富有普遍的現實意義。《被豹子襲擊的馬》在某種程度上，滿足和回應了盧梭的「墨西哥原始森林」情結。將盧梭的所有繪畫並列放置在一起，它們就是一系列未經編碼的童話圖像。

然而，「童話」在盧梭的繪畫參與中，並非僅僅代表「嚮往」和「天真」，在它們的表層下面，盧梭總是埋藏著某種揮之不去的陰鬱成分，這與盧梭不幸運的現實生活有關。在盧梭的童話圖像中，兩股相斥又相吸的力量同時並存。

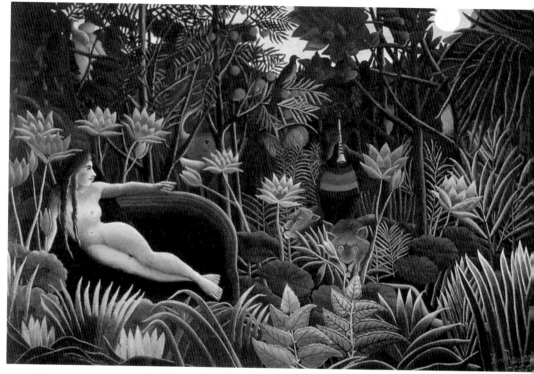

《夢》 盧梭 1910 年 89 × 116 公分

　　盧梭的童話沒有純粹的視覺愉悅，他所杜撰的「令人嚮往和沈
醉的異域風景」，除了本性使然外，也有可能是盧梭的一種現實逃
脫術。因為在他的作品中，隸屬於想像力的部分即使走得再遠，最
終也會被某種現實給拉回來。我認為，我們極可能被他表象的童話
圖像所迷醉，而忽略了在其繪畫元素中所夾雜和滲透的，一種很自
然的矛盾。

　　矛盾，是盧梭繪畫中支援和平衡童話圖像的產物，童話自有它消極和矛盾的一面。在盧梭的繪畫中，掩飾和平衡其主題矛盾的因素，可以與敘事性、裝飾性和戲劇性聯繫起來，它們在畫家的作品中，是作為促進主題的表現因素。盧梭作品中的敘事和戲劇是一體的。對盧梭而言，敘事只是一個簡單的行為狀態，它的過程中往往

《入睡的吉普賽女郎》　盧梭　1897 年　129.5 × 200.5 公分

會降臨幽默、荒誕、幻覺的事物，現實與想像領域相互重疊，這時候，戲劇性自然而然地產生了。

　　盧梭的戲劇場景，也常常不約而同地設置在自然環境之中，植物、野獸、人物、天使、天空和土地等，都是他長期使用的道具，它們交織在一起所形成的嶄新圖像，則是盧梭一直在努力接近的秩序世界。在畫布上，盧梭以頗具耐心的控制力，把這些戲劇道具一筆一筆地製造出來，而同時也顯現了他掌握畫面秩序結構的成熟能力。

　　「秩序」和「趣味」在盧梭的畫作裡，保持了冷靜的一致性。「趣味」產生於戲劇情節的衝突和協調之中，「趣味」除了依附於敘事內容，形式語言的裝飾性也充溢著「趣味」。

　　裝飾性，是畫家作品中非常明顯的形式特徵，也是形成盧梭繪畫風格的主要元素之一。「勾線」、「平塗」與純淨鮮亮的色彩，是裝飾的基本框架。「裝飾性」在盧梭的繪畫中，不只具有審美功能，更與畫家的藝術思想和主題傾向達成高度的關聯。

　　《夢》與《入睡的吉普賽女郎》是盧梭著名的代表作，是畫家關於夢境、潛意識的某種反映。事實上，盧梭的其他作品也具有這種相似的「夢幻圖像」。《夢》中，一裸女斜倚在深褐色沙發上，在原始叢林中望著周圍的大象、老虎、豹和蛇等野獸，暗處有一黑人正在吹著喇叭，茂密的叢林幾乎佈滿整個畫面，而盧梭極為細緻的描繪方法，使我想起歐洲古典的「纖細畫」。盧梭將不同環境和不同類型的物件，並置在同一場景之中，把它們原來的矛盾關係協

調在相安無事、井然有序的自然環境裡。《夢》從某種意義上，形成了與現實世界的對抗關係。

穩定、古典的神秘特質，在《入睡的吉普賽女郎》中喚起了我們的聽覺能力。一頭獅子嗅著熟睡的吉卜賽女郎，月亮掛在深藍色背景中。盧梭強調了寂靜的力量，在寂靜的力量中，暗示著矛盾意味的聲音通過擠壓，造成的視覺張力。盧梭將敘事、戲劇、裝飾等因素完美地結合在一起，作品在保持凝重的穩定性的同時，將觀者的潛意識逐漸激發出來。盧梭的藝術，既是對現實的一種背離和逃脫，也是對現實的平靜對抗，它們之間的曖昧關係，形成盧梭繪畫中既協調又矛盾的複雜關係。

盧梭在他杜撰的色彩圖像中，呈現出一種審慎而自由的抒情氣質，這種抒情氣質增強了藝術的童話特質。盧梭的繪畫適合於每個人的觀賞方式，因為它們連接著人類原始的本能情感和想像領域，它們最直接的「淳樸

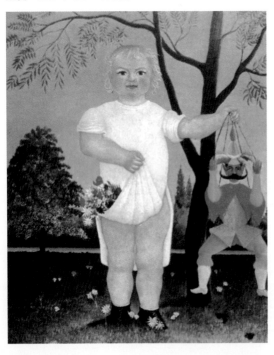

《孩子，恭喜你》 （又名《玩木偶的孩子》）
盧梭　1903 年 100 × 81 公分

性」我們也不陌生。

1910 年 9 月，盧梭因腳部感染在醫院過世，享年 67 歲。

盧梭假想的童話圖像，就像前面畢卡索所說：「盧梭的出現不是偶然，他代表著一套完整的思想。」表面上，盧梭是這套完整思想的締造者，因為他的確建立了一套個人的視覺系統，但盧梭在現代藝術中扮演的是一個「傳承者」的角色，當他畫出童話般圖像時，其實是在恢復人類的一個悠久傳統。

19

窺視或一瞥：
寂靜無名的空間

霍普　Edward Hopper　1882-1967

一個平凡的生活片斷，

在霍普專注的窺視或不經意的一瞥之間，

為寂靜無名的空間注入細膩的心理況味。

愛德華‧霍普的視覺，總會被固定在某個位置上，長久地凝視，這種凝視聚焦在被時間慢慢分解的領域，同時，它也對稱於寂靜無名的空間。然而，長時間觀察所獲得的視覺記憶，在某種程度上，又具備瞬間一瞥的特質，這或許就是霍普繪畫的視覺吸引力之一。

霍普常常將一個或兩、三個人，置於寂靜、遼闊的空間中，人與

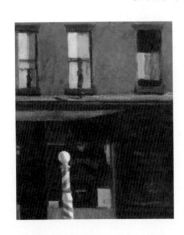

環境之間沈默地潛伏著相互推擠的壓力，這種壓力增添人物「孤獨」、「焦慮」、「憂鬱」等心理因素，獲取這種心理過程，是緩慢而自然堆積起來的，而這一切，霍普都為其罩上較為明快的光線，但這光線是非自然主義的光線，會引起觀者的懷疑和猜測。

1882 年生於美國紐約的霍普，在當代，即上個世紀現代主義風潮正勁且極富變化的年代裡，他顯得很孤立。這位畫家似乎一直躲在某個山崖上的洞

穴裡，或者城市的置高點，選擇了一個觀察者的角度，用望遠鏡以批判的眼光窺視著紐約——這座城市的一條街，一間辦公室或者臥室，一處鮮豔卻冷清的風景，一些生活其中孤單冷漠的人們，以及人與空間之間互動又隔離的關係，意味明確而又冷峻。

霍普的視覺具有雙重性：在專注的窺視或不經意的一瞥之間形成內容。霍普看似不經意的一瞥，卻讓觀者步入專注的「窺視」當中——事實上存在於人們視角的事物，或事物內部某種令人心動的關係，在霍普尚未作畫之前，便已逐漸成形。

霍普的繪畫既有遠觀的效果，同時，又以近距離、具挖掘意味的筆觸，將美國社會的普遍「症狀」濃縮成一個敏感的局部：空無一人的一條街道、建築物裡注視風景的男人、在夏季的街道上眺望前方的女人等。

關於形式、結構和顏色的對比處理，霍普加強了情節的局部窺視畫面。以「望遠鏡」為譬喻，用來敘述畫家的視覺經驗，「窺視」一詞是很恰當的。望遠鏡將遠景拉到眼前，使其成為一個焦點，一個具有張力的局部；將遠景近距離化，這是霍普一種獨特的視角。

在他的畫裡，流露著攝影的特性。這種特性也許並非是他刻意尋找的，他只想畫出他所看見、讓他記憶猶新的人事物，以及視覺記憶裡有關內心活動的反射，和那侵犯隱私般的「一瞥」。

在談到未完成的《夜晚的辦公室》（1940）時，霍普說：「最初形成的畫面，源於我多次乘坐紐約的 EL 列車，在黑暗中，對辦

公室內部的一瞥，是如此飛速而過，使我留下了難忘的印象。我的目的在於想表現半空中被隔絕、孤獨的辦公室內部的感覺，對我而言，其中的桌椅擺設是一個鮮明的意象。」

霍普原是美國「垃圾箱畫派」畫家羅伯特・亨利的學生，1906到 1910 年，三次遊歷歐洲，也沒有使這位倔強的紐約人跟隨巴黎時興的各個藝術流派，他自始至終保持獨立探索的勇氣和個性。

霍普從紐約美術學校畢業後，曾參加過「軍械庫美術展覽」，也曾賣出過作品，但總得不到社會大眾的認同。後來，霍普只能靠商業美術謀生：畫廣告和銅版畫插圖。1924 年，他開始畫水彩畫和油畫。城市風景和平凡小事是他表現的對象，如 1925 年的《鐵路旁的房屋》、1932 年的《布魯克林的一間房》等。

《店鋪》 霍普 1927 年 28.125 × 36 公分

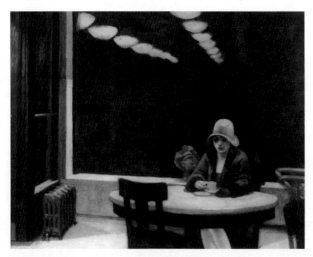

創作於1928年的《夜之窗》，將佔據住大半面積的深暗色，作為夜晚建築物的色彩，它所顯示的重量和張力，通過幾塊色彩亮麗的室內物品和人的部分身體，強烈而鮮活地形成對比。

在日常生活裡一個極為

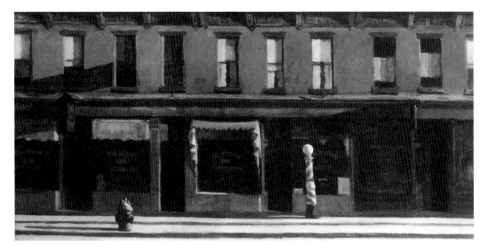

《星期的早晨》　霍普　1930 年　35 × 60 公分

平凡的片斷，在畫家不經意的一瞥下，被定格在記憶之中。這幅小畫將目擊者（畫家和觀眾）包容在墨綠色的靜夜中，或者隔著夜色，目擊者站在相對應的位置上仰視或平視著前方。

在極為平靜的敘述中，霍普呈現出他的雙重視角：不經意的一瞥和專注的窺視。他將觀眾的眼睛矇上一層霍普的視網膜，當觀看這幅畫時，我們在注視著光、陰影、幾何結構，以及所有的相關細節；慢慢地，作為目擊者，我們卻是在窺視夜色下的這棟建築物，以及室內的人和物。結果，我們並沒有獲得出人意料的資訊，好奇心並沒有得到滿足。

霍普的視角總是和被觀察者保持一定的距離，或近或遠。有時將遠景局部化，拉至近景，增強其「窺視意味」；有時將近景擴散

化，取消了「窺視意味」，顯得平和而隨意。

《夜之窗》將觀眾的第一視點，定在接近畫面中心的人物——穿著淡紅色裙子、微翹著屁股的女人身上，她的頭隱沒在牆壁後面，三分之二的身體背部正對著目擊者。她所處的環境氣氛豔麗而冷清，一股流動的孤寂氣息從窗外向黑夜蔓延。

建築物在深色和亮色之間，擠壓出些許的「焦慮感」，隔著目擊者、室內的女人和東西，造成視覺心理上的陌生和疏離感。人和床、窗簾一樣，成為空間的點綴物，畫面中心的亮白牆壁透過玻璃增強了黑夜的濃度，飄起來的湖藍色窗簾攪動了空氣，風和時間在建築物的內外穿梭。

《夜之窗》 霍普 1928 年 29 × 34 公分

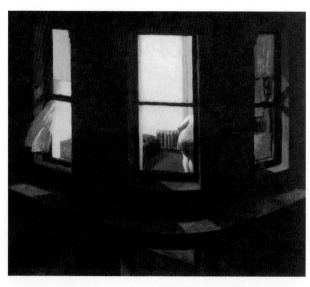

在《夜之窗》裡，霍普深入而考究地解決了構圖、色彩、視角和氣氛等問題。事實上，他解決的是一個視覺心理產生過程的問題，人物與建築沒有任何象徵的痕跡，它們作為畫家的材料，是自足和擴散性的，主要提供一個專注的觀察者的視覺角度和心理，所堆積起來的微妙內容。

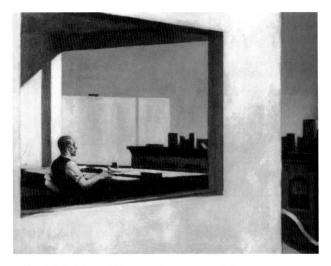

《城市中的辦公室》 霍普 1953 年 28 × 40 公分

《夏季》、《店鋪》、《風景》、《星期天的早晨》和《城市中的風景》，都是些尺寸不大的作品，大約在 30 × 40公分左右。

《城市中的辦公室》這幅作品，在強調主題的同時，也表現明晰的形式語言。縱橫交錯的幾何結構，使半空中的辦公室和室內人物，跟外界形成巨大的反差；「與世隔絕」的寂靜，則從光線與空氣、高建築物與低建築物的對比中產生；而人物是微弱的，一股強大的壓力從半空中擠向他。在有點驚險的佈局裡，觀者的視覺夾雜著緊張和憂傷的感受。在這幅畫裡，霍普的視野極其開闊，一個不可見的城市鳥瞰圖正被畫中主角凝視著，就像我們正在注視著他一樣。

霍普通過冷靜而專注的目光，為寂靜無名的空間注入了更為細膩的心理況味，以個體、局部的事物傳遞普遍的時代特徵，克制、樸素的聲音暗含著孤獨和抑鬱的成分。透過霍普視角所看到的平凡小事，讓我們更為真實地貼近了事物本身的和諧與矛盾，尤其是矛盾。

20

我與線條攜手同遊

克利　Pual Klee　1879-1940

在二十世紀繪畫大師中，
克利是最難以捉摸的一位，
他開始與大自然對話，試圖建立終極形式。

　　1918 年，保羅·克利正在軍
隊服役，他寫了一篇評論，兩年之後出
版，書中彙集了他透徹的藝術思想論著。「藝術並不呈
現可見的東西，而是把不可見的東西創造出來」，這是他的名言。
他寫道：

　　「我們常常描繪塵世間可見的事物，這些事物是我們喜歡看或
應當喜歡看的東西。現在，我們揭示可見事物的真
實，並且由此表達這樣的信條，即可見的真實僅僅
是其他眾多隱而不見的真實中的一個孤立現象。在
與過去理性經驗構成的似乎是真實的矛盾對立中，
事物呈現出更加寬泛和不同的意味。它有一種在隨
意過程中強調本質的傾向。」

　　他繼續引用實例，極具說服力地闡述「形式水
平上的定位」，尤其談到繪畫藝術的形成要素，以

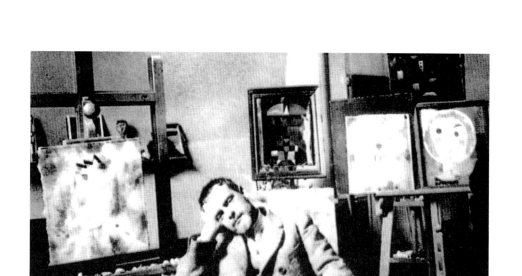

保羅‧克利　Pual Klee

及它們在客觀對象與空間結構上的聯繫，講到作為生長基礎的運動，並論及藝術創作的起源和時間特徵。「繪畫藝術來自於運動，是確定自身的運動，並且通過運動而被理解。」從形式的抽象因素中（運動、反運動、分離的色彩的反差），「通過它們在具體的存在事物，或像數字、字母之類抽象事物中的結合統一，最終將會創造出一種形式的宇宙，它與《聖經》中的創世紀極為相似，創世紀僅是一種能夠帶給生命，以宗教情感的表達和宗教自身的呼吸」。

克利以一種遊戲的心態，將客觀和想像力結合到舞臺上，在這個深褐綠色的舞臺上，分佈著各式鮮豔的木偶，這就是他的《人

偶劇》。在《人偶劇》裡，畫家也將各種幾何圖形的結構融為一體——三角形、矩形、半圓形、梯形等。克利取消了戲劇的中心，使所有參與的人或物都處於平等的位置上，它們依靠色彩的映射和幾何圖形的對應，構成繪畫的主體，從經驗事物中獲取形式的抽象因素——「運動、反運動、分離色彩的反差」，這些因素使克利的繪畫形式與經驗世界始終保持著一定的距離。

而這種感覺僅僅是表面的，克利的繪畫形式恰恰是全身心地投入到事物構造過程中的結果之一，就像他說的：「像人一樣，一幅畫同樣也有骨骼、肌肉和皮膚，人們會談論繪畫作品中獨特的解剖學。一幅有具體對象的畫——一個裸體的人——不應按照人類解剖學，而應按照繪畫解剖學來繪製。我們建造起一個材料的結構框架，人們超出結構的遠近是任意的；結構本身能產生一種藝術效果，一種比單純表面影響更深遠的效果」。

克利更鍾愛「絕對」一詞，而非「抽象」。

因為抽象藝術可能是非常具體且精神層面的，「抽象」看上去可能很真實，就像仿照一個金屬模型一樣；但「絕對」是「在它本身中」的某些東西，就如同一段音樂的絕對，像他對學生所講的，是心靈的而不是理論的。

早在海德格之前，克利就在《自然研究之路》（包浩斯1923年的書）中，用四分之一的篇幅描繪藝術與客觀、世俗與宇宙。克利

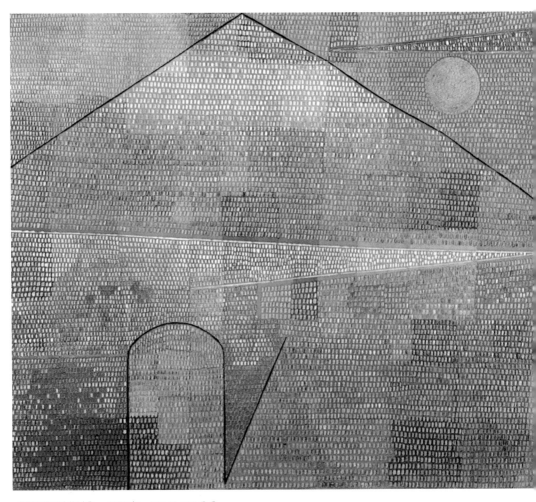

《往帕爾那索斯去》　1932 年　100 × 126 公分

與自然的關係非常親密,他說:

> 對藝術而言,與大自然的對話仍然是不可少的。藝術家是人,同時也是屬於大自然中的一個組成份子。

在克利的繪畫中,「自然」常常以隱匿的形式出現,或者說,以更絕對的形式接近事物在時空中運動的軌跡,在描繪自然本性的色彩,在質量和重量上具有堅實的立足點——「用極度的單純和畫家的自由,來確定心靈的高級表達方式。」克利曾一度沈溺於自然現象,他聲稱,這是他的指導方法。克利說:「藝術家本身就代表自然,他的創造不能與自然的精神對比。」他回到歌德的理性上——「自然是由她的行為組成,並據此而產生行為。」

維爾·格羅曼認為:「在克利身上,理性(包括下意識)像一個網狀的龐大根系,向下延伸到最深處並引發魔力。正像里爾克所言,瞬間永久地投入到更加深邃的存在領域。人類記憶的殘羹浮在下面,與之相伴的是,我們從童年起甚至在出生前,就已經知道的原始形式——形成神話的結構因素。藝術家在創造;人不再是中心;自然不再以

《人偶劇》 1923 年 52 × 37.6 公分

《貓和鳥》　1928 年　38.1 × 53.2 公分

　　『人』為中心，它的各個領域相互滲透；一個完全重新評價的過程從
內部發生——『形式』成為這些新真理的媒介，因此有了隱喻與多義
的象徵。單獨的意識不能再決定宇宙和自我的聯繫，多層次的意識
進入創作，並賦予自然與精神方面的多樣性。克利排除、簡化與節約
『主導媒介』越多，他的藝術神秘性就越大。」

　　克利的觀念，包含「人」與「自然」的同一性。他時常前往德
薩動物園以及附近的沃里茲公園參觀，那裡的奇花異草與各式各樣

的花草動物，逐漸成為他作品中的重要題材。克利後來也說，人們可以在植物身上發現自己。

克利將「自然」與「人」統一在共同的價值體系中，試圖在此基礎上建立其終極形式。他在這種關係上談及終極之物，藝術在其中玩著不知情的遊戲。他把它留給觀眾，讓他們自己進一步去尋求、發現各種性質。他喜歡啟發觀者去發現那些隨意變形的原因。

克利說，觀者都是從「終極形式」出發，而不是從創造過程出發，而藝術家卻是「一個沒有真正想成為哲學家的哲學家」。而且他「這樣從後向前延伸，並賦予起源以持續性的創造行為」。

對克利而言，「開始被設想身處現在，物質的時間變成本體論的時間，開始一再出現，並在同時發展、嬗變、變形，因為存在是最深刻也最真實的——康德的『可能性條件』——所以，它是使開始與終結、時間與永恆相一致的藝術基礎」（格羅曼）。

克利寫道：「在開始或許是可能的行為，但思想在它之上，因為永 沒有某種開端，如同一個圓沒有起始，因此，思想也被認為是最初的原型。」克利在這裡所講的思想，其意為「形式」。

克利常常將一個平面內容，建立在虛構假想的基礎上。對他來說，第三維空間不是一種錯覺的結果，而是用不同方式把表面再細分的結果。恰當的手法是形狀的添加，它通過重疊和滲透，輪廓線與色彩產生較小或較大的深度印象。

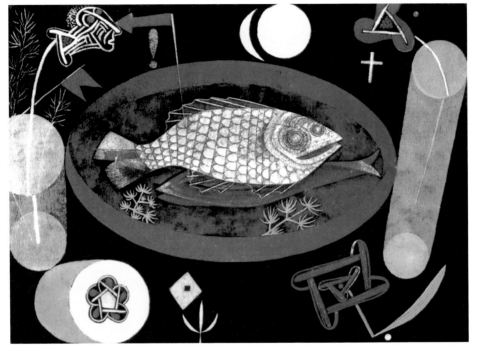

《魚的四周》 克利 1926 年 46.7 × 63.8 公分

　　1926 年的作品《魚的四周》中，克利把自然形象壓縮至一個
完全的平面中，準確地說，是形象本身隨著空間的平面移動而逐漸
確立，呈現出符號的形式和心理的節奏。他在畫面中運用了多視點
的構圖方法，改變一些形狀的基本透視，任意扭曲形狀的構圖和透
視的線條，甚至還超越了「毆基里德的幾何學原理」。

　　克利反映的不是「宇宙的映像」，而是「我們內心的映像」，他
運用這些造型和構圖的目的，是為了與某種心理結構保持視覺的一

致性。在克利那兒，「空間不是預先設計好的，它是隨著圖像而生成的，但沒有圖像的獨立功能。它像時間與運動一樣，彼此相連」。

克利認為，藝術作品具有時間的雙重性，他發現自己與當時的科學定理不謀而合，但起初他並沒有意識到這一點，物理學家們與克利都用比喻來解釋「空間關係難以用定義來確切表達其本質」。

《魚的四周》則是將三維空間的透視規則，拆解為似真似幻的平面。它們既保存了形狀的基本透視感，同時，又將透視感減至一個平面。此時，也介入時間的運動觀念，但時間觀念只能徘徊在三維空間，以及畫面所暗示出的第四維空間之間，而不能完全界定空間的確切深度。正如克利所說，這就是關於時間觀念「語言」的不充分性所造成的缺憾，因為我們缺乏手段去理解多維的、同時發生的事件。

1879 年 12 月 8 日，克利生於瑞士伯恩附近的小鎮慕尼黑布赫。

克利的父親漢斯是日爾曼裔，任教於一所縣立師範學校，母親則是法國與瑞士的混血後裔，兩人都是音樂家。1898 年，當克利接到他的高中畢業證書時，卻突然想要成為一名畫家。

1898 年 10 月，克利來到巴伐利亞省的第一大城市慕尼黑，開啟三年的繪畫學習階段。1914 年，克利在慕尼黑舉辦首次個人展覽。不久，他就和剛從俄國來的康丁斯基結識，隨後又相約馬克、耶倫斯基、馬爾肯等人組成「藍騎士畫派」。1940 年，克利在伯恩去世。

　　1914年春，克利在一個偶然的機會下做了第二次長途旅行。

　　這趟突尼斯之旅，不僅提高了他的創作能力，風格也隨之轉變，其重要性可以跟他早期的義大利之行相比美。突尼斯的東方文化讓他大為傾倒，並親身體驗到一種嶄新的光線與色調，所以，他筆下速寫的大自然，色彩變得益發明亮，他驚嘆道：「色彩已征服了我。」此時，感性已成為他表現的重心。

　　在這個時期，克利增強對物體構成的掌握能力，藉由這些幾何造型，逐漸脫離逸事趣聞式的描繪；訪問北非迦太基，引發克利連接古代與現代的感觸，他在上次參觀羅馬廢墟時也有同樣的感覺。

　　克利還是一位音樂家，他熱愛音樂，但不是將音樂作為情感的一種表達方式—— 像巴哈、莫札特、海頓、史特拉汶斯基、荀伯克以及亨德密特那樣—— 他所探求的是，讓心留在「大腦領域」的完全綜合，透過他對繪畫的精確細緻論述，他一定覺察到一種介於這兩種藝術表達手段之間的深奧聯繫。

　　在他的作品中，人們可以發現線條構造是富有韻律感的——有節奏的琶音與多節律，音調的構成是以一個主調為基礎，以及帶有幾個中心的多調性構造，半音的音色在大小調中逐漸升高，因為缺乏一種準確具有形象化因素的術語，因此，他使用了這樣的一些措詞，並且拒不承認把繪畫當成一種空間藝術，而把音樂當做一種時間藝術的基本劃分。（格羅曼）

克利發現，繪畫的複調要優於音樂的複調，因為前者同時性的概念顯得更為清晰，昨天和明天相互重疊。克利的繪畫在分析和直覺的基礎上，深入到更為寬廣的知覺領域裡做了一次旅行。

「在神秘之前，智慧之光就可憐地熄滅了。」他說，「象徵符號消除掉精神的疑慮，即它不必隨著它的可能價值而增值，排他性地專門依靠塵世的經驗……藝術和終極事物玩著不知情的遊戲，不過藝術得到了終極事物。」

1917 年，克利寫道：「形式的因素，一定和人的宇宙哲學相混合」，在不同的地方，他又寫道：「我們探究形式，是為了表達，以及為了獲得那種能使我們深入到靈魂的洞察力。因此，形式、心靈、宇宙是緊密地相互交錯的。」

他在探尋一個「更為遙遠的創造源頭的點」，在那裡，他為「動物、植物、人類、火、水、空氣，以及所有流動的力量『占卜』」，「我為我自己探尋一個只和上帝同在的地方……我是一個宇宙的參考點，而不是一個物種」。他接著說：「我無法被純粹世俗的眼光所理解，因為我覺得死亡如同沒有出世，比通常更接近所有創造的核心，但還不夠近。」

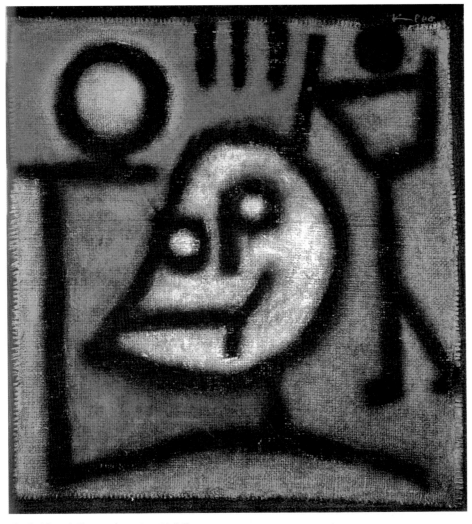

《死與火》 克利 1940 年 46 × 44 公分

把藝術變成
人類的支柱

達比埃斯　Antonio Tapies　1923-
如果我想通過藝術來真正解釋人類，
並且想把藝術變成人類的一根支柱的話，
那麼，怎麼可以對社會問題麻木不仁？
——安東尼‧達比埃斯

安東尼‧達比埃斯 1923 年 12 月 13 日出生在西班牙的巴塞隆納。

他的父親荷西‧達比埃斯年輕的時候，承襲當時的傳統習慣，進入巴塞隆納神學院學習神學。可是，這個家族在神學方面並沒有成就。他的祖父學了五年神學，最後放棄；他的姐姐、兩個阿姨都想進修道院，未能成功。達比埃斯的父親在學了一年神學以後，也改攻法律，後來和幾個朋友開了一間律師事務所。

達比埃斯的母親瑪麗亞‧布依格，是一位精力充沛、沈著穩重的女性，出身書商之家。達比埃斯的父親喜歡閱讀，書房裡有很多藏書。少年時代的達比埃斯，很多時間是在父親的書房裡度過的，在那兒，他翻閱了許多文學著作，如世界通史中的藝術卷、西班牙藝術史、地理志、自然科學史、人種學。在這些書裡，都有大量的插圖；還有東方的文

化，「我的家庭對東方文化一直有很大的興趣，尤其是中國和印度的文化」。

達比埃斯上中學時，對哲學比較有興趣。他看過一本書，講的是一些思想家對宇宙的看法，例如：赫拉克利特認為，一切都可以改變，同時一切都可以照原樣存在；柏拉圖認為，宇宙是一個神秘的洞穴，世界上的一切都是存在的反映。

安東尼‧達比埃斯　Antonio Tapies

達比埃斯在後來的《回憶錄》裡，描述這些對他的成長產生影響的經驗：

「柏克萊和休謨都曾學習過柏拉圖的基本哲學思想，這兩位哲學家的懷疑論，似乎在向我們證明，世界上的一切都是我們的精神反映，沒有物質存在。康德甚至肯定地說，時間和空間產生過許多有趣的幻象。我把這些幻象，和我生病發燒時產生的一些幻覺，作過一番比較。我非常關注思維和語言之間的奇妙關係。同時，圍繞在主觀與客觀概念周圍的神秘迴圈，令我十分費解。」

　　達比埃斯少年時代對外界事物的思考和懷疑成了習慣，這些沈澱物在他後來的繪畫創作中，和藝術本身存在的實質性問題逐漸相遇了。

　　1942 年，達比埃斯因肺結核住院休養。在這期間，他創作了很多畫，臨摹了梵谷和畢卡索的畫。1943 年，他開始在巴塞隆納大學攻讀法律。1944 年，達比埃斯進入巴塞隆納的一家美術學院，學習了兩個月。第二年，他使用骯髒、邋遢的材料創作一系列作品。1945至 1946 年間，達比埃斯深受達達主義的影響，將紙箱、繩子、報紙、衛生紙等材料，結合多種技巧創作了一系列組畫。1946 年，他放棄法律從事繪畫，他的父親在巴塞隆納為他租了一間畫室。

　　1950 年代，是他開始嘗試超越「形式主義」的繪畫階段。

　　1956 年的作品《鐵門與小提琴》，從媒介上來說，已不是傳統的平面繪畫了，它將顏料畫在鐵門上，並在鐵門上擱置著一把小提琴，形成一件簡潔的綜合性作品。

　　達比埃斯的「非形式主義」，不只是在材料的靈活使用上，更重要的是加入了「對政治、社會生活的強烈批判」內容，這在他六〇年代的作品中最為明顯。

　　他希望創作造型藝術——創作的作品純粹是一個整體，一個獨立的物體。他認為，繪畫應該成為一種物體，承載著藝術家思想的一種物體，就像帶電體，敏感的讀者一碰到它的電波，情感就會油然而

生；從另一層意義來說，「現實之價值」，像一個護身符或一個聖像，只要用手或身體一碰它，就會從它那兒得到裨益。

「應該承認，對音樂的愛好，和對德尼和高更某些思想的瞭解、抽象藝術的發現、各種魔術、黑人藝術，以及太平洋島嶼上的藝術，都對我的思想產生過影響。」達比埃斯開始逐漸在他的作品中，建立起富有質感和厚度的「物質造型」，這些物質造型與顏料相互融合，共處於一個平面空間。

1957 年他創作《赭色與灰色》，畫家採用混合技巧將畫畫在彩絲上，再貼在畫布上，這件作品是達比埃斯已具明顯風格的

《赭色與灰色》　達比埃斯　1957 年　70 × 100 公分
《白色》　達比埃斯　1965 年　113 × 141 公分

綜合繪畫，包括1959年的《大型水彩畫》和《直角》。作品運用的方法，都是先在別的彩色紙或彩色紙箱上畫完，再將這些畫貼在畫布上，或像《大型水彩畫》那樣先貼在畫布上，最後再貼在木板上。

達比埃斯這三件作品，是對他早期所接觸過關於「神秘的直覺」的某種回應。幾何圖形的色域、完全「抽象」的形式，以及觸感很強的肌理，在視覺上給人一種「沈靜」和「幽深」的不可名狀之感。這時，達比埃斯廣泛利用想像的、潛意識的、雜亂無章的衝動，利用隨意、偶然、謬誤等等技巧和感覺。他的這種思維方式，並非是對理性的否定，而應該看成是擴大與豐富我們自身「認識論」的一種可能性嘗試。

達比埃斯對於精神分析、潛意識、無意識等概念頗有興趣，也留心那些關於想像、靈感、激動、趣味、符號與神話的專業論著。在他的創作和思想發展過程中，部分地受過佛洛伊德、博杜恩、弗雷澤、榮格的某些「精神分析」觀點的影響——「無意識」受到冷遇，它已經變成「精神垃圾庫」。他認為這是局限、不公平的，它不符合已被認識的事實，「我們現在對『無意識』的看法，表明它是一種自然現實，就像大自然本身一樣，至少也是中性的。它擁有人類的各種特性：光與暗，美與醜，好與壞，

《雙腳》 達比埃斯 1985-1986 年 30 × 40 × 28 公分

深邃和黑暗。所以，我們不僅不能對之全然不顧，還要認識到，可能正是由此而打開心靈之門，從我們心靈中產生也許是最『現實』的衝動，產生世界最真實的形象」。

達比埃斯同意哲學家佛洛姆所說：「與亞里士多德邏輯相對，還有一種可稱之為反論邏輯。」他認為，這些中國和印度的思想，在赫拉克里塔斯的思想裡很盛行，在黑格爾和馬克思的思想裡被命名為辯證法，有些事情看來是矛盾的，但同時它們又能成為一個整體。

達比埃斯的早期作品，受到過「達達主義」、「表現主義」和「超現實主義」的影響，而其過渡期、成熟期以及後期的作品──「厚塗繪畫」、「版畫」、「陶塑」等卻受到中國和印度傳統哲學、美學思想，以及西方「存在主義」、「精神分析學說」的影響，而「存在主義」對他的影響更為直接和深遠。

達比埃斯1950年代的作品中，有關「社會」與「前衛」的解釋，不只是從形式的角度出發，還更深地觸及了某些視角，這些視角在當時尚不明朗，但長遠來看，勢必會被挖掘出來，而且不只限於美學領域；而正是這種新視角，將把藝術帶向新的形式，因此，「非形式主義」的辯証必須在更廣闊的知識領域展開，它是一個更為廣泛的哲學問題。

從六○年代起，達比埃斯的繪畫方向開始出現政治化傾向，以藝術手段公開反映他的政治觀，但這個時期的主題內容只涉及社會

上的一些基本概念，並沒有涉及具體的政治問題。

馬克思主義理論對達比埃斯也有一定程度的影響。

馬克思對資本主義制度的剖析達到最為深入的地步，他在討論費爾巴哈的文章裡寫過這樣的一段話：「哲學家只能以各種方式解釋世界，但是，重要的是要改造世界。」

達比埃斯覺得藝術也可以改造世界，付出它應有的貢獻。他認為：「畫家的語言從史前到現在，始終像文字一樣有效，甚至超過了文字，一次展覽會的影響可以超出大多數人的想像——很不幸，並不總是這樣——而不僅僅是賣畫的場所，今天的一次展覽可以成為一次相當重要的社會事件，等同於一齣戲劇表演或一次政治會議的效果。」

達比埃斯說：「如果我想通過藝術來真正解釋人類，並且想把藝術變成人類的一根支柱的話，那麼，怎麼可以不關心社會和政治？怎麼可以對社會問題麻木不仁？怎麼可以不關心人類的自由和發展呢？作為一個藝術家，從總體上來說，對人類的許多問題總是非常敏銳的。許多藝術作品都有一個偉大的特徵，就是同情、關懷那些受壓迫的人，那些無依無靠的人，尤其在19世紀，隨著社會主義的出現，文化領域開始意識到要為窮人吶喊。許多『自由主義』藝術家已經在這方面做過許多努力。時代變了，僅僅『同情』、『精神上的安慰』已經不夠了。隨著攝影和電影的出現，那種繪畫已經不再是一種有力的武器。我們都知道，工人階級的鬥爭已經擁

《裝蛇的盒子》　達比埃斯　1968 年　22 × 32 × 16 公分

有科學理論作為指導，我們應該去瞭解這種理論，它遲早會有組織地引導有良心的藝術家、詩人和知識份子，去開創新的藝術天地。今天的博愛，絕不等於過去的那種『感傷主義』，也不同於教堂裡宣講的那種軟綿綿的『仁愛』。那種『仁愛』有時候毫無作用，只會修補一些社會的傷口，不涉及邪惡的根源。今天的博愛，應該是深刻地研究各種事物，瞭解各種社會機構以及人的個性。」

在六〇年代的作品中，達比埃斯逐步地實踐著他的「政治理論」。這個時期，畫家執著地堅持使用陳舊、破爛不起眼的東西作為繪畫的基本材料，以詮釋他對政治和社會的「概念」。

例如：《長方形的線》，達比埃斯用將紙和繩子貼在畫布上的方式來表現主題；《報紙上的斑跡》則將油墨塗在報紙上。達比埃斯運用日常生活中的物品，用最直接的手段和最簡潔的語言，對現代文明社會裡的「種種粗暴、野蠻行為」，表達他的諷刺和批判。

但是，在當時的社會背景以及達比埃斯的藝術動機之下所產生的作品，並不會立即觸及「邪惡的根源」，和具有他所認為的「改

造世界」的功能。達比埃斯的這些系列作品，在初期並不成熟，只是他藝術思想中具有建設性的一個開端而已；但對達比埃斯而言，他所做的已經具有實踐的目的，他要用自己的繪畫來參與社會現實，並保持清醒的批判意識。

《裝蛇的盒子》是在木箱內放上紙條，《堆積的報紙》用混合技巧把報紙貼在畫布上，畫面上的報紙被揉成團塊，很齷齪地堆在畫布上。達比埃斯的個別作品已經完全用「現成品」來組合，包括《裝蛇的盒子》以及《土色的結》，後者用布打結或加一根繩子來形成。

達比埃斯刻意借用陳舊、破爛不堪的東西，絕不使用新的、有氣派的東西。他想把已經沒有價值的東西變成有價值的實物，藉此強調它們應有的作用和價值；同時，也是針對「消費」、「浪費」的社會現象，以及社會貧富懸殊現象的一個強烈的批判。

在達比埃斯六〇年代中期的作品中，已經具實質的政治意義。這個時期的肖像畫，都是一些反英雄主義者、精神錯亂者、受奴役的無名氏，有的甚至被簡略成一張身份證號碼、一張畢業文憑、一張出生證明或一張死亡證明書。

至於這個時期的人體畫，達比埃斯所選擇的人體部位，不是以傳統的「美」和「高貴」為出發點，恰恰相反，他專門畫人體最醜陋的部位，如腳丫子、胳肢窩、毛茸茸的大腿、流血的傷口、在排便的肛門……等等。

　　從七○年代起，達比埃斯的藝術作品更加具有政治性，而且開始具體反映西班牙的政治和社會現實。他以自己的作品，直接干預西班牙的政治和社會。《書法》（1973）、《包裝紙上的手印》（1974）、《灰色紙十字架》（1977）和《倒寫的T》（1977），是這個時期的代表作。他塗鴉式的各種形象符號，包括數字、字母、十字架、血紅的手掌等等，富有鮮明的象徵和諷喻意味。

　　達比埃斯一貫使用「非形式主義」的方式，來表達他對時事的批判觀念。「非形式主義」是區別於傳統美學範疇中的「形式主義」而產生的，對達比埃斯而言，形式固然重要，但繪畫還要有更為豐富的維度，以滿足與社會生活、文化領域複雜而深刻的對話方式，就像他曾在《使命與形式》的演說中宣稱的那樣：「如果不使創作活動取決於人的內在運動和對時間、地理、文化諸種環境的反映，那我就很難想像出這樣的創作活動。」

　　在組畫《兇手》中，達比埃斯抨擊了弗朗哥政權的獨裁專制和血腥鎮壓。關於這一組畫，他認為：「在有些時刻，我們必須既與藝術爭鬥，又與人類本身爭鬥，我的名為《兇手》的組畫，也許回答了這個要求。」

　　達比埃斯的藝術主題和風格，並不僅僅局限於「政治」。他在六○、七○和八○年代創作的版畫系列，其中一部分依然延續著「政治」主題，但在氣質上卻相對「沈靜和優雅」，更加「抽象」和「抒情」，明顯沒有油畫作品那股強烈的「憤怒力量」，而另一部分更傾

向於「閒情逸致」一類；達比埃斯關注更多的是，研究「版畫」這個媒介與「物質材料」之間所導致的可能性。

《無題》、《麥桿》、《馬鬃毛》以及《上膠紙做成的「鐵柵欄」》，都呈現了上述的特點。達比埃斯用簡單的手段將日常生活中最為普遍的物品，例如布、麥桿、馬鬃毛等，放置在一個新的空間，使它們在不同物質組合中產生新的用途。

形式上，達比埃斯強調的是空間的延展性，使「物質材料」和顏料所凸現的質感和視覺效果更為集中，在「物質」和「平面」之間達成的統一性——形式構成、色彩、結構和筆觸運動的自然協調和完整表現，使達比埃斯對於「社會批判」和「自我的神秘直覺」的表現，達到一個清新和簡潔的「境界」。

達比埃斯對中國傳統繪畫「虛」的價值的認同和借鑒，在八〇年代的版畫系列中也有明顯的痕跡。他在〈繪畫與虛無〉一文中寫道：

《無題》 達比埃斯 1960 年 65 × 90 公分

《麥桿》 達比埃斯 1969 年 40 × 78 公分

「虛」是東方美學最精華的部分,從清心靜氣到「飛白」,或者從「一畫」之規到「墨之三昧」或「潑墨」,其中有一個完整的傳統,其突出點就是認為藝術家依靠「胸中逸氣」能真正地包羅萬象,把握住事物的真源。

對於他自己的繪畫,達比埃斯認為,「哲學」,也就是繪畫中對世界的獨特視像,能夠從繪畫的形式構成、色彩、結構和筆觸運動中顯示出來。「藝術家更加發自內心、更加純粹的表現方式,讓我們的視線和物體合而為一,觀眾和演出融為一體,使我們終於

能直接瞭解真正的、真實的空間。通過我們的手直接和繪畫材料接觸，通過把我們的感覺融入有機的色彩波浪中，或許會表達得更好。不難理解，其中包含某種顯示於手或者筆觸的轉動，以及我們本身的運動。」

七〇年代的達比埃斯開始探索雕塑，並創作了許多作品，他自己認為，他的雕塑作品實際上是一種實物藝術，有的是實物與繪畫結合在一起的作品。達比埃斯最常用的實物是家具：扶手椅子、床和桌子等。

八〇年代，達比埃斯又對新的材料——陶土進行探索，並用它做了實物雕塑。1987 年的《兩扇門》是用陶土燒製而成的——垂直而立的兩塊褐色陶土，每塊陶土都是用上下兩塊矩形接合在一起，「簡潔、莊重、神秘」，在它的上面有用顏色畫的數字和符號。

陶土具有一種高深莫測、變化無窮的特徵，正是這個特徵強烈地吸引了達比埃斯。創作這些大型實物時，由於體積太大，爐窯放不下，必須化整為零，待燒製完以後再重新組裝起來。

達比埃斯做的那些門、床、大鐘、沙發等都是實心的，非常沈重。達比埃斯認為，重量會給藝術帶來堅如磐石的特徵，為了讓觀眾相信這些作品都是實心的，創作者有時會故意在作品的某個部位開一個「小視窗」。

《兩扇門》 達比埃斯 1987 年 193 × 90 × 16 公分

2 2

錯誤的鏡子

馬格利特　Rene Magritte　1898-1967

基里訶和馬格利特那代人，
拆卸視覺騙局的苦心和哲學情結，
是在同一個龐大的美學傳統對話，
是在透露著追問者的所謂「焦慮」感。
——畫家陳丹青

雷內・馬格利特，經常被人們稱為超現實主義畫家的代表人物之一。

我認為，這對於馬格利特的繪畫美學和方法論是不公平的，至少是偏頗的。他的繪畫只佔據了超現實主義藝術因素的一小部分：改變了物質形象基本的空間、屬性、功能、意義等，以及物質形象與物質形象之間外在與內在的聯繫。這樣使得觀看他繪畫的觀眾，

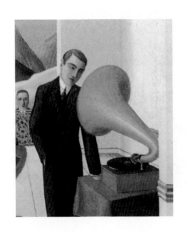

很容易被這些繪畫所「欺騙」，它們貌似「超現實主義」，而它們的方法論語言和本質，卻跟超現實主義不可同日而語。

馬格利特的繪畫是極具智性的：辯證法的矛盾和統一；打亂習慣性的思維邏輯關係，並論證和評論關於「悖論」的價值；冷靜理性的氣質與荒誕、矛盾的敘事合而為一；提出問題，質疑存在，包括繪畫本身。我想，這應是馬格利特繪畫的基本哲學。

馬格利特，比利時人，1916 年進入布魯塞爾藝術學院求學。在認識義大利超現實主義畫家基里訶與恩斯特之前，他一直在從事壁紙和廣告設計的工作，那時，他是一個技藝不甚高明的廣告畫師。1927 年，馬格利特來到巴黎，他的作品受到法國詩人安德烈‧布荷東的好評，稱其「所顯示的語言和思想形象，已超越從屬的特性之上」。布荷東是羅馬尼亞裔，超現實主義運動的領袖人物。

　　馬格利特曾在布荷東主編的刊物上發表過一種觀點，認為物體的形象與物體的名稱之間，不存在確定的或不可轉移的關係。樹葉，也可以完全用大炮的形狀來代替，繪畫就是為了打破人們日常習慣中的既有價值。

　　馬格利特喜歡製造懸念、謎面和謎底，通過他精細冷靜的繪製手法，都鑲嵌在各種不同的形象之間。《庇里牛斯山的城堡》和《周年紀念日》都是以巨大的石頭作為意象材料，非常有趣。

　　在《庇里牛斯山的城堡》裡，石山從海面上騰空而起，懸置在半空中，靜止，像一個腦海中的念頭，神秘，天外來客般的突兀，也許它在偷偷地移動呢。石山上面有一座城堡，在整幅畫的面積上佔極小一部分。畫家在這裡，將石山與城堡原來的空間位置改變，使之強調了石山與城堡的體積和它們固有的屬性。像一個荒誕不經的寓言，馬格利特將大海與庇里牛斯山上的城堡之間共有的對應關係打破，不再是它們原來的空間關係，而是石山與海面之間的距離，成為它們在空間上的相應關係。

　　馬格利特策劃了一個悖論，在一個統一的關係中，存在矛盾。跟我們日常習慣性的思維邏輯剛好相反，它「生活」在繪畫中，這就是畫家的白日夢。他畫的東西不是來自於夢境，而是像夢，他以夢做比喻，為了表現「可信的真實」，而不是去畫夢。

　　他改變物質的天然位置，以期達到他理解的深層的非物質意義。他與達利、恩斯特等超現實主義畫家不同，認為人不必在睡熟了才做夢，在光天化日之下，夢也會降臨。這一點，可說是馬格利特和其他超現實主義畫家最明顯的區別。

　　《周年紀念日》將一個龐大的石頭放置在房間裡，房間的上下左右都跟石頭的周圍相嵌，使人喘不過氣來。石頭是自然的，但房間是人為的，兩種性質完全不同的物質並置在一起，構成尖銳的矛盾對立。使觀者的視覺習慣遭遇夢境般的挫折，從而對於事物之間內在的聯繫進行深入的思考。

　　馬格利特的繪畫表面有一個明顯的特點，就是趣味性很強，這一「趣味性」被他畫得乾淨、光滑細緻、從容輕鬆，從色彩上看，其視覺並不十分愉悅，但正因如此，馬格利特強調了他的方法論，他奇特豐富的「視覺錯置」。

《個人的價值》　馬格利特　1952 年

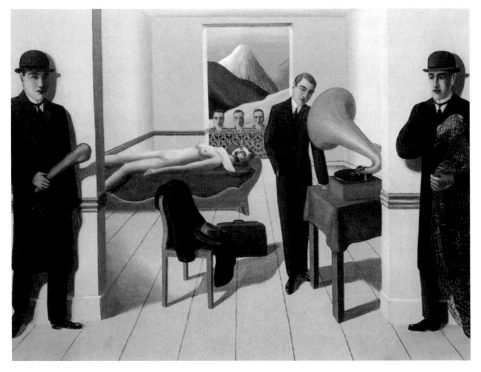

《威脅暗殺者》　馬格利特　1926 年　150.4 × 195.2 公分

　　從視覺的整體性著眼，他最先打動人的是畫中所敘述的趣味性，好玩、很有意思、耐人尋味。他可以將一朵玫瑰花放大數倍，臥倒在一間房間裡，刺激你的視覺想像，調整你的思維邏輯（《摔角者之墓》）。「趣味性」在馬格利特的繪畫裡，常常顯得幽默可愛，而又發人深省。

　　像文字對於小說而言，「可讀性」是使一個讀者保持興奮閱讀

下去的一種魅力，而形象的「趣味性」，也往往是一個畫家表達他的觀念時所追求的。在這一點上，他顯得非常突出。馬格利特的奇思妙想，大大地滿足了人們的欣賞口味，畫家讓一顆滾圓的蘋果上方站著一張長方形的桌子。「圓」與「方」這兩個相剋的概念，在他的畫面中就可以同時存在，成為一個矛盾統一體；從視覺趣味、習慣性邏輯思維受到挫折、視覺心理來看，這個簡要的欣賞步驟，是馬格利特打造謎語的規律和通道。

《集體發明物》　馬格利特　1934 年

　　《錯誤的鏡子》是馬格利特觀察天空，繼而對天空與眼睛之間的對應關係，做出判斷的一幅著名作品。人的眼睛在觀察天空時，投射在視網膜晶體上的白雲與藍天是非常具體的，按照他的觀點，這是一面錯誤的鏡子。因為它是自然的幻象，不是自然本身，它只是一幅畫。只有眼睛的主人實際所感的自然，才是可信的真實。

　　關於繪畫上「真實的空間」與「空間的幻覺」，一直是一個不斷被論證的哲學問題。

　　馬格利特認為，世界上沒有見到的「真實」，只有感受到的「真實」。繪畫的「真實」，本來就是一種人眼的幻覺，藝術家只是將它圖解而已。馬格利特在《錯誤的鏡子》裡，試圖表達出他對眼睛與物質之間表面的存在關係的批判與否定，將人眼所見的物質進行改變，改變它們的外部特徵與內部結構——「真實」不存在於幻覺之中，而存在於它們最本質的關係之中。《錯誤的鏡子》圖解了這樣一種辯證關係。

　　1934 年，馬格利特受到奧地利小說家卡夫卡（1883-1924）的名著《變形記》的啟示，畫了《集體發明物》。畫家將傳統的美人魚形象進行頭尾倒置，使它形成一種新的幻想物，幽默、怪誕。這種轉換似乎顯得特別突兀，傳統的美人魚形象是人們集體的幻想物，而馬格利特用「魚人」形象重新命名了傳統形象，雖然它們的前後關係被錯置了。馬格利特用此發明物，來回應傳統思維模式中的形象，以此作為對於固有概念以牙還牙式的評論。

畫家陳丹青在一篇題為〈圖像的傳奇〉的文章中寫道:

> 基里訶和馬格利特那代人,拆卸視覺騙局的苦心和哲學情結,是在同
> 一個龐大的美學傳統中對話,是在透露著追問者的所謂「焦慮」感。他們
> 詞鋒冷僻,也是出入於高度「緊張」的另一番智力狀態,出於純然西方的、
> 現代主義的文化性格。

馬格利特的「焦慮」感,針對於現代主義的一整套美學原則,在與其對話中成就他自己理解力範疇中的「繪畫」。很有趣的是,在表面上,馬格利特煞有介事地描繪著平凡事物的一褶一皺,雖然它們的尺寸、表情、性格都已經發生篡改和變化。智力高度「緊張」後的平靜,畫的一絲不苟的具體物質細節,在平靜的氛圍中卻偷偷地加入了許多的智力機關,像密碼一樣,供觀者細心捉摸,不知所以然。

《展望:大衛的雷卡米耶夫人》　馬格利特　1951 年 60 × 80 公分

在「繪畫」這個名詞中,「視覺經驗」和「哲學觀念」有趣的嫁接,是馬格利特關於「馬氏繪畫」的定義和命名,是他關於視覺領域的闡釋。他在畫他關於繪畫的觀念和立場。

在其視覺規律中,潛伏著一種巨大的內部張力:表象上的平靜氛圍與物象之間的悖論關係。

像玩遊戲一樣，畫家看似不經意的佈置、非常規的物質空間關係，任意將那些人和物拉長或壓縮，強行改變它們的內在機制，時間和空間已不分彼此，沒有古今。

事實上，馬格利特的智慧正在於此，他處心積慮地將事物的存在「詩化」。

「真實」是畫家一以貫之的主題，悖於常理的意境，則是一種詩學修辭。語言的「修辭」，是馬格利特繪畫中清晰的、根本的方法論。馬格利特是這樣的一位「詩人」，他從不道出內心的情感衝突，個人的生活史也從不寫進字裡行間。他造句的方式，是使語言充滿衝突和悖論，而他的詩歌觀念，是為了評論什麼是「詩」。

馬格利特羅列了那麼多的意象，只是質疑表象存在的一切。「存在」的真實與「物象」的表面之間的互動、辯證關係，是馬格利特的詩學核心。他往往以最調皮、最幽默的姿態，平靜耐聽的聲音，為你朗誦他怪誕的文字，挫折你的經驗，像一棵倒著生長的樹。

馬格利特的藝術語言，訴諸視覺、心理、哲學的多元交叉關係之中，在今天的後現代繪畫中，馬格利特的繪畫哲學思想影響深遠。在他的時代，馬格利特以視覺質疑視覺，以視覺的語言論證所謂的「二律背反」，從而進入「哲學」領域。他冷靜而具「思想力量」的藝術，改變了人們習慣性的思維機制。他的繪畫披著寓言和戲劇的外衣，從悖論與真實的因果關係中，完成他的繪畫「語言」。

2 3

激情的原始呼喚

高更　Paul Gauguin　1848-1903

高更，究竟是什麼？

他是憎惡文明的歐洲野蠻人，

「她（大溪地姑娘）耳上戴的花朵正在聞她的芳香，

現在我可以更自由輕鬆地創作了。」

保羅・高更徹底地摒棄印象主義的繪畫方法，是在認識他的朋友畫家貝爾納之後。貝爾納（1868 1941）20 歲時就已提出一套理論，此理論基礎是他濃厚的多方面興趣——中世紀彩色玻璃畫、彩色單面或雙面印刷畫、農民藝術，以及日本版畫——這是他所謂的「綜合主義」繪畫的基本雛形。

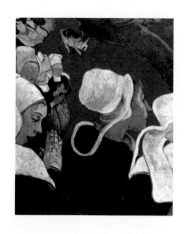

貝爾納「綜合主義」的基本思想是：「想像」保持了事物的基本形式，而且，這種基本形式是感性形象的簡化。記憶只能保持有意義的東西，在某種意義上來講，是象徵主義的東西；被保持的是一種「圖式」，一種帶有棱鏡中單純顏色的簡單線條結構。

莫里斯・德尼（1880-1943，法國畫家和美術理論家，他抵制印象派的自然主義傾向，接受高更的影響）是新理論的倡導者之一，對於貝爾納的「綜合主

義」，他做了進一步有效的評注：「綜合並不必然是壓縮對象的某些部分那樣，是一種有意義的簡化，而是訴諸理智的一種意義上的簡化。實際上，是使每幅畫服從於支配的韻律，是犧牲，是服從，是概括的。」

貝爾納的「綜合主義」理論，多少成為高更實踐其個人圖式的動力之一，也許影響更為深刻。高更開始關注形式本身的功能，盡量避免表現物體的錯覺。「感動然後才是理解」，高更繪畫的本質產生於和音樂的「共振」關係。對他而言，「我的靈魂」與「我的裝飾」是等值的。高更認為，繪畫是一門概括其他藝術並使它們完善的藝術，和音樂一樣，它通過各種感官媒介對心靈產生作用：和諧的色彩類似於聲音的協調。

但在高更的作品中，與音樂的構成有差異的部分，恰恰正是他在視覺中所獲得的：「在繪畫中，我們可以獲得一種在音樂裡不能獲得的統一，和絃是一個伴隨一個，因此，如果我們想把首尾連貫起來，加以總體評價，大腦就會十分疲勞。器樂與節拍，都以同調

保羅‧高更　Paul Gauguin

為基礎，整個音樂體系即導源於此一原則，耳朵已習慣於一字多音的樂句。同調是由樂器構成的，你可以選擇某種別的基礎和音符，二分音符和四分音符將相互伴隨，但超出這些範圍就會產生不和諧音。體會這些不和諧音，眼睛較之耳朵來說幾乎是無能為力，然而，

《畫向日葵的梵谷》 高更　1888 年　73 × 92 公分

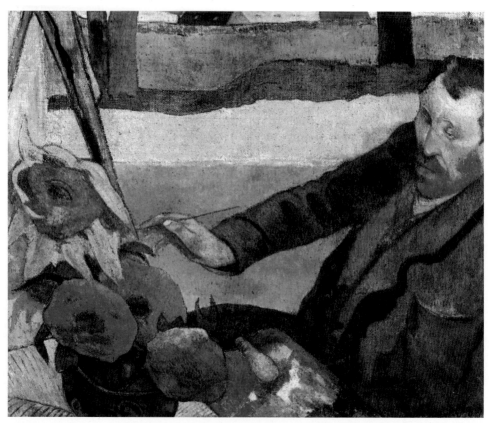

色彩的分割不勝枚舉，由於更為複雜，因而存在數種同調系列。在一件樂器上，你可以從一個音符開始；在繪畫中，就必須從數種調子著手。」

高更試圖將「時間藝術」音樂——以結構化的聲音材料描述運動的過程，轉化為一個平面的視覺空間，或者說，他將繪畫的基本元素賦予音樂的整體性，以此形成本質的「共振」。在高更的作品中，視覺空間呈現出具有時間特質的音樂概念，被壓縮和變形的「時間」，轉換為色彩新的命名功能，其構圖、節奏、互補關係，以及局部與

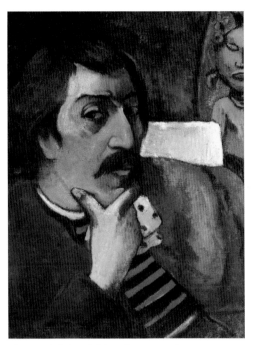

《持玩偶的藝術家肖像》　高更　1893 年　46 × 33 公分

整體的秩序等因素，都構築起形式的「音符」、「音調」系統。與音樂觀念的結合，使其形式語言在任何的規則和類型中，都服從於完整的、有節奏的、層次明確的秩序系統。

因此，高更的繪畫色彩，那被強化和征服過的色彩，與自然保持了相當的距離，在自然的基礎之上，尋求色彩在視覺上的可能性，和「情感」、「精神」的某種內在共振關係。這種共振關係，是建立在明確的超越思想範圍裡，而不是「像印象派畫家專從裝飾

效果方面去研究色彩，但是，他們的研究還不自由，還受到『逼
真』觀念的約束。他們和諧地進行觀察和領會，但沒有目的。他們
的大廈沒有穩固的基礎，即通過色彩去感覺的自然條件」。

高更對超越色彩的努力，就是站在印象派的對立面，強調「我
的裝飾」與「我的靈魂」是等值的這一重要觀點，高更不再和印象
派畫家一樣只注意眼睛，而忽視了「思想的神秘核心」，他反對藝
術陷入科學的論證。雖然在高更接觸繪畫的早期階段，印象派的繪
畫原則深深影響過他。

35 歲之前，高更是當時所謂的「星期天畫家」。早年受過柯
羅與畢沙羅的影響，並以後者為師。起步較晚的高更，畫了一幅印
象主義風格的《裸體習作》，在展出時，受到評論家居斯芒斯的熱
情支援，因為這個轉捩點，最終使高更從一個成功的證券經紀人轉
向畫家之路。

1848 年 6 月 7 日，高更出生於巴黎，父親是個新聞記者，母
親有秘魯人血統。高更年輕時當過水手，之後，他進入巴黎的證券
交易所。1886年，高更去不列塔尼半島。1887年，又去馬提尼克島
居住。隨後應朋友梵谷之約在阿爾畫畫。

1888 年，是高更藝術的重要轉變時期，受到貝爾納「綜合主
義」理論影響之時。他兩次來到不列塔尼，住在阿凡橋的葛羅奈克
（Gloanec）旅店。《黃色基督》（1889）、《美麗的安琪拉》（1889）
以及《佈道後的幻覺》（又名《雅各與天使搏鬥》，1888），就是

「綜合主義」的作品。1891 年，高更定居在南太平洋法屬大溪地島上，在那裡形成了他成熟的繪畫思想和完整的創作風格。

　　《黃色基督》與《佈道後的幻覺》除卻顯明的「象徵主義」痕跡外，最主要的是，高更在此所使用的理念和方法，已經徹底告別原來印象主義的影響。作為一種基本的、未被完全馴服的繪畫模

《佈道後的幻覺》　高更　1888 年　73 × 92 公分

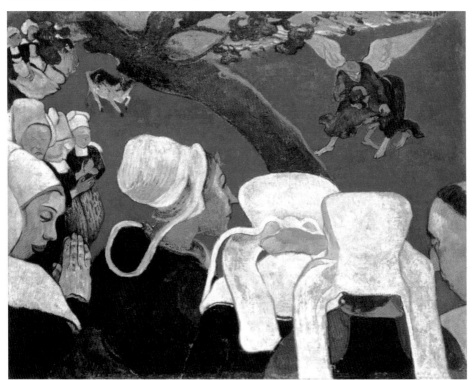

式，它們在高更的藝術之路上，扮演了不容忽視的分水嶺，這裡所反映的一些形式因素，在高更作品中一直被延續並不斷達到自足的境地：用黑色線條勾勒形象的輪廓，色彩盡可能地被平塗在線條所構成的區域之內，形象、空間的透視與平面色彩的共處關係，以及強化、獨立的色彩。

在高更的繪畫中，有一個特別的東西極富意味，那就是前面所說的「形象、空間的透視與平面色彩的共處關係」，具透視性的形象和空間被賦予平塗的色調，從理論上來講，它似乎更應展現出一個三維空間較強的視覺圖景，因為形象與形象、空間與空間，均位於一個前景、中景和後景的關係之中。然而，正是由於高更使色彩在這個基礎上，盡可能地平塗在形體之上，從整體的視覺來看，他的繪畫不是處於三維空間當中，而是位於平面化的圖象之中，在這個平面化的圖式變化中，後景、中景和前景幾乎處在同一個平面，造成透視與平面的錯覺。色彩的「平面化」和「裝飾性」起著特殊的作用。

《黃色基督》與《佈道後的幻覺》已經奠定了這個基礎性的形式特點。

它們以敘事的、圖解化的方法，在這以基督教故事為主題的畫面上，寄予色彩更為廣泛的「象徵」意義。而在《黃色基督》中，十字架和釘在上面的耶穌，將畫面從正中分割為兩部分，形成構圖的對稱性。檸檬黃的身體醒目地立在觀者視線的上方，背景也塗上各種不同色域的黃色調。構圖的秩序、形象和空間的多種關係所導

致的節奏感，使這幅畫進入一個克制卻開放的色彩系統裡。

此時，高更始終貫串於作品中的音樂觀念也有了初步的顯露。

而在這兩幅作品中，扮演重要角色的「裝飾性」與其音樂觀念，有著內在的相似性。「裝飾性」對高更來說，不只是愉悅視覺的平面化色彩處理，它是建立在超越色彩的意義上，是抵達色彩更具絕對價值的一種有力手段。正如他說的，被迫去裝飾只能對你有益處，不過要提防模型化，簡單的彩色玻璃窗戶以色與形的分割來吸引我們的目光，這種裝飾效果是非常美麗的，是一種音樂。按高更的理解，色彩，由於它像謎一般地發揮它的作用，才更能合乎邏輯性。

1892 年，高更在大溪地島上創作了《死亡的幽靈看著她》。

在這幅畫中，一個大溪地少女正臥在床上，露出驚恐的臉的一部分。她在一張蓋有藍色巴羅（「巴羅」是大溪地土著穿的圍腰，從腰至膝，紅或藍底上有白描花紋）和淡黃色被單的床上休息。像電光一樣的花束，點綴在紫色的背景上，在床的一旁坐著一個奇怪的人。

這件作品，在現實與幻想之間，敘述畫家恐懼和興奮的一剎那感受。「印象」、「觀念」、「經驗」三者的綜合，使高更的繪畫在最低的限度上具備了「文學式」和「戲劇化」的性格。這種雙重性格，最終都歸屬於畫家的音樂觀念中。高更在這裡「完全被一種形，一種運動所控制了」。他在《阿麗納筆記》中對這件作品有過記錄：

　　我在畫它的時候，絕不像製作一個裸體人物時有先入為主之見。這是一幅有點猥褻味道的裸體習作。不過，我還是希望使它成為一張純真的圖畫，使它浸透著土著的精神、特徵和傳統。

　　高更在平靜與不可知的「神秘」氛圍中，注入了現實對他的某種本能的、激情的支配力量。像木偶般的黑色幽靈與他的小妻子之間的關係，簡直就是高更在大溪地島的內心世界裡「恐懼」與「興奮」的另一副面孔。高更以富於象徵的色彩和敘事，展示圖畫本身的「音樂」氣質。「我需要一種恐怖的背景，紫色被清晰地表現出來。」

　　在《死亡的幽靈看著她》這幅畫中，高更總結了兩個部分——音樂部分：起伏的視平線，橙黃色和藍色的和諧，被它們的相對色黃色和紫色統一起來（微綠的閃光又賦予這些色彩光輝）；文學部分：活人靈魂與死人靈魂的連接，夜晚與白晝。高更的直覺，暗示了繪畫、現實和思想觀念中，最具體和本質的一個交叉剖面，這個交叉剖面在其他作品中，有時以集中、「精力充沛」的內聚力顯示，有時則以渙散、衰弱的氣息存在。

　　高更試圖「在不借助文學手段的情況下，用一種恰如其分的裝飾和簡化手段來表現其幻象，這是件艱難的工作」。高更所嘗試的這個理想狀態，並沒有完全實現。畢竟，「文學性」極少在其畫裡產生一定的敘事作用，他以最低限度使「文學性」降於一個次要的位置。

　　因為在他的大部分作品中，色彩或圖式本身已完全擁有自足、自覺的能力。而「文學性」更多地和「戲劇性」一樣，產生出輔助

「色彩的音樂性」這一主要價值。思想是在色彩裡的對等物,並且是以純圖畫的方式出現,這才是高更最為關注的東西。

對於他的繪畫,藝術是一種抽象,人們是在面對自然而浮想時,從自然中提取這種抽象——「我們應該多思索能結出果實的創造,少去想自然本身。」英國評論家赫伯特 里德認為,高更的繪畫排除了這樣一個隨便的假設:高更是一個「文學式的」畫家。他

《死亡的幽靈看著她》 高更 1892 年 92 × 73 公分

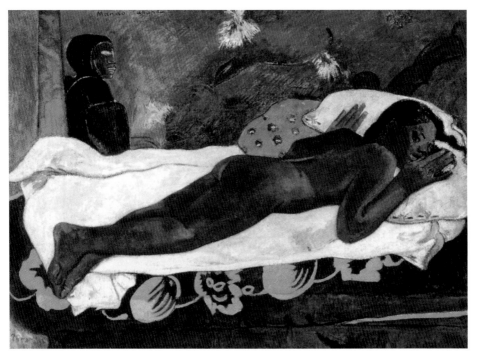

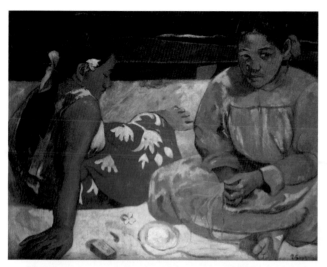

《海灘上的兩個女人》 高更 1891年 69×91公分

的確是文學的——給繪畫重新輸入戲劇意義，這是他故意追求的目標之一，但是他從未忘記，戲劇必須既有形式又有內容。

按高更的觀點，只要不在畫幅前焦躁不安，一股強烈的感情，就能很快傳達出來，要善於幻想，並為這種感情尋求一種最簡單的形式。高更的繪畫企圖在這種最簡單的形式中，尋找到自然內部蘊藏的法則。這些千姿百態的法則有共同的作用，即能激發人類的感情。

在高更的理解中，「等邊三角形是三角形中最穩固最完美的形，一個延長了的三角形更見優美。純真實的事物是沒有邊線的，依我們的感覺而言，向右的線意味著前進，而向左的線則表示後退，左手攻擊、右手防衛」。

高更的繪畫，是在直覺與自然法則之間，使色彩充分獲得「非物質性」的形式與內涵。它們與自然既相吸又背離，這個中間地帶，正是高更在自然、色彩與自我世界之間的知覺過程。高更曾經就感覺與自然的關係，寫過一段頗具洞察力的話：

很長一段時間，「哲學」這個詞包含著一切。拉斐爾和其他藝術家都是這樣一些人，他們的感覺在思考之前就已經形成一個系統，這就使他們在研究自然時不至於破壞感覺，也不僅止於做一個畫家。在我看來，一個偉大的畫家是最高智慧的結晶，他獲得了最精確的知覺，從而也完成了大腦最精微的轉化。

「獲得了最精確的知覺，從而也完成了大腦最精微的轉化」這個觀點，在1897年的作品《我們從何處來？我們是什麼？我們往何處去？》中，獲得了有效的實踐。這件有壁畫規模，呈邏輯性、循環狀的巨作，綜合了高更藝術的全部技巧和智慧，情感成分佔據著較重的比例。其理想的「綜合主義」在此呈現出一個全新、完整的高度。

這幅畫的正中間，有一位站立、雙手高舉一粒水果的人——這個形象源於林布蘭的《裸體習作》的變體。其他的人或坐臥或行走，一條狗、一頭黑山羊、兩隻豬和幾隻靈動的鳥兒，他們聚在「濃郁、凝重、瑰麗」的自然環境中。

全圖分為三個部分：誕生、生活、死亡。

高更在這件作品中，無可避免地將「戲劇性」、「文學性」的敘述功能，和色彩的形式語言緊密地聯繫在一起，突顯了一個事實上更接近哲學範疇的命題。「象徵主義」的方法，也無可避免地在誕生、生活與死亡的主題間徘徊。高更的造型、色彩原則和結構空間，都在多種顏色的互補關係中，顯現了畫家在生命後期強勁的控制力、理性的秩序、多維邏輯形成的韻律感，並且超越色彩本身，在在回應

　　了高更一貫的觀念：我們不是用色彩畫畫，而是經常賦予它音樂感，這種音樂感來自自己，出於自然，以及它那謎樣的神秘內在力量。

　　1903 年，高更因病死於大溪地。

　　高更在這幅他一生中最重要的作品《我們從何處來？我們是什麼？我們往何處去？》中，強調了影響深遠的哲學主題。對於此主題，他的「夢境中充滿了對生命奧秘的恐懼」。高更在致友人蒙弗

《我們從何處來？我們是什麼？我們往何處去？》　高更 1897 年　畫布、油彩　96 × 130 公分

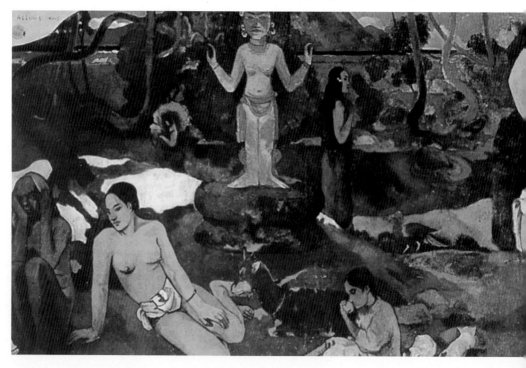

烈的信中寫道：「我認為，這件作品比我以往的任何作品都更為優秀，而且，今後或許無法完成比它更好或同樣水準的作品了。」

高更始終在「文明」與「原始」的性格衝突之中，保持著一種驚人的平衡，這種平衡為「抽象」這個詞彙注入新的內涵和可能。作為一個有著法國傳統的畫家，他的色彩和圖式則呈現了一種異質的、異域的、回溯式的典範。

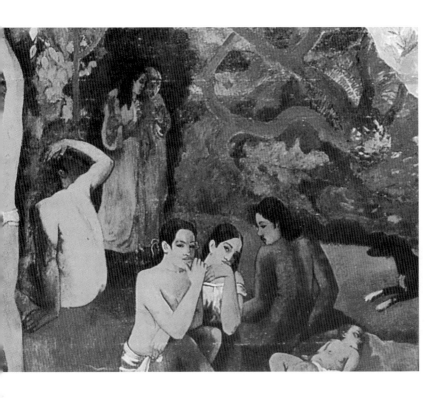

2 4

立體主義的驗證者

布拉克　Georges Braque　1882-1963

我非常想做一個畫家，畫畫讓我很快樂。
而對於實現自己，
我發現自己所作的很像是一幅畫。
——喬治·布拉克

喬治·布拉克被稱之為「驗證者」，關於立體主義運動的驗證者。不只如此，布拉克同時也證實著其他的藝術改革——最初與他相遇的是法國野獸派繪畫，他與其中的夥伴形成陣營。提起立體主義運動，畢卡索是一個無法迴避的人。1907 年底，經詩人阿波里內爾的介紹，布拉克認識了西班牙人畢卡索。

畢卡索與布拉克並肩探索「立體主義」在繪畫上形成的最大可能性。

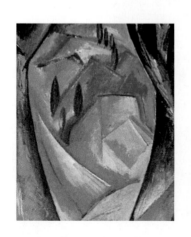

「一方面，畢卡索的方法得以『描繪』物體的形式及其在空間裡的位置，而非通過幻覺的方法試圖模仿它們。藉著實體的呈現，可經由和幾何素描有某種類似的描繪而實現。這是很自然的，因兩者的目的都是在二維空間的平面上描繪三維空間的物體。而且，畫家不再局限於從一固定觀點來描繪物體，而是從任

何可以更為全面瞭解所需要的觀點，裂解成幾個不同的面。布拉克將沒有變形的實物引進畫中，具有十足的意義。『真實的細節』被引進來時，結果就帶有一種記憶形象的刺激。這些結合了『真實的』刺激和形式的設計形象，便建構出完成後的物體。」（卡恩威勒）。

畢卡索和布拉克共同討論了立體主義繪畫在不同的位置中，所能夠體現的造型價值，他們從簡單的物體著手，包括風景、靜物、人物等。他們試圖把這些物體在造型與形式之間，達成立體主義本質上的視覺統一，並在空間裡產生相應的位置。

布拉克生於 1882 年 4 月 13 日，法國人。

他的父親和祖父都是業餘畫家。1890 年，全家移居勒·哈佛。由於受到父親的影響，15 歲的布拉克考進勒·哈佛美術學院。1902 至1904 年，他在巴黎一家私立美術學院學習，同時又去公立美術學院學畫，課餘還去羅浮宮參觀。布拉克喜歡古希臘與埃及的作品，後來傾心於莫內、畢沙羅等人的

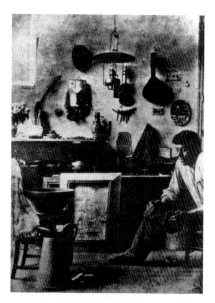

喬治·布拉克　**Georges Braque**

印象派技法，又接受了塞尚的一套繪畫方法。大約在 1905 年的秋
季沙龍上，布拉克開始接觸到野獸派的強烈色彩，並成為該派中的
一員。但立體主義繪畫才真正屬於他，與畢卡索的相識，使布拉克
開始潛心於研究立體主義繪畫。

在 1906 和 1907 年，布拉克仍然繼續著較「溫柔抒情」的野獸
派風格。

《埃斯塔克的樹林》 布拉克 1908 年

《勒斯塔克的風景》和《勒希奧達
的小河灣》是布拉克早期的兩件代表
作。雖然它們與布拉克後來立體主義風
格的藝術原則與表現形式截然不同，但
有一點，布拉克自始至終保持了他藝術
性格中的沈靜與克制的內在節奏，以及
氣質上的平和與理性。布拉克剔除他繪
畫中一切不必要的雜質，這些雜質必然
會影響作品簡潔而完整的純度。

基本上，《勒斯塔克的風景》的色
彩強度呈中性，沒有過於刺激眼睛的顏
色。布拉克在此將野獸派的色彩理論，
與他非常個人化的性格與情緒融為一
體。除了「抒情主義」與「自然主義」
的嫁接外，布拉克此刻徘徊在不知所終

的艱難道路上，「裝飾性」在這一時期的作品中佔有較大的比例。

　　從1908年開始，布拉克開始嘗試新的繪畫方法。

　　1908年，布拉克創作《埃斯塔克的樹林》。這是他在埃斯塔克所繪的一系列風景畫之一，這幅畫被批評家路易‧渥塞勒首次稱之為「立體」。布拉克認為，繪畫是描繪的方法，我們不可模仿外在，外在只是結果，在藝術中，進展不在擴充裡，而在限制的知識上。這些理論是在布拉克創作《埃斯塔克的樹林》之後的幾年中所確立的，但在這幅最早顯露布拉克描繪物體方法雛形的畫中，畫家完全走向了另一個極端的起點，這個起點標誌著他將徹底告別野獸派的創作風格。

　　布拉克不再沈浸於自然主義的抒情之中，他試圖要解決物體在二維與三維空間中所摩擦的許多關係；線條、結構、容積、重量和氣質等總和之後所產生的美，方法與審美的新的結合體，在《埃斯塔克的樹林》中基本呈現。布拉克在這裡平面地解體了樹林，讓視點與光源分散，形成不同位置與不同環境的拼貼組合。直線與曲線的分割，具有獨立的形式感。平面地分解樹林，但同時又沒有放棄傳統的透視方法，布拉克在畫面上製造了一種深遠感，近景、中景、遠景形成畫面豐富的層次。

　　據說，布拉克年輕時曾經當過油漆匠，這門行業有一種技術，給房子油漆內景時，善於以立體感和進深感的透視法來裝飾建築

物，那是古羅馬時期的傳統畫法。布拉克在試驗立體主義繪畫時，便沿襲了這個傳統的方法，並使其獲得新的功能。

1915 年，法國評論家卡恩威勒在〈立體主義的興起〉一文中，有一段頗為精彩的言論：「立體派在作品中，配合它既有結構又是具象藝術的雙重角色，將實體世界的形式盡量接近潛藏於它底下的基本形式。通過和建立在接觸視覺和觸覺的基本形式上，立體派提供了一切形式最清楚的說明和根基，在我們可以感覺實體世界裡各種物體的形式之前，就得為這些物體所不知不覺付出的精力，都可以藉著立體派繪畫在這些物體和基本形式間所作的示範而減少。這些基本形式像骨架一樣，潛藏在一幅畫最後的視覺結果中所描繪的物體印象裡，它們不再『看得見』，而是『看得見的形式』基礎。」

《客廳》 布拉克 1944 年 120.5 × 150.5 公分

在整個立體主義運動中，布拉克扮演了雙重角色：既融匯於立體派，又分離於立體派──這種分離提供了他所專注的「立體抒情主義」的工作，從而使畫家在立體運動中逐漸獨立出去，建立了完整的「布拉克式」經驗。

　　與尖銳、緊張、浮躁的畢卡索風格，正好相反，布拉克喜歡在沈靜、秩序的平面空間裡，顯現靜止、簡約、單純的美與形式。布拉克的主題，是在建造新的闡釋物體多方面的結構、空間與審美方法，這種方法形成的力量，在布拉克後來的作品中，越來越進入一個被限制與規則所控制的形象世界中。就像畫家本人說的：

> 方法的限制決定了風格，發展出新的形式，且在創造上給予衝勁；而擴充，相反地將藝術導向頹廢。主題並非目的，而是一種新的統一，一種完全從方法中產生出來的抒情主義。

　　布拉克成熟期的畫作，已經完全剔除了早期立體運動中猶豫、瑣碎的情緒細節與含混不清的雜質，它們的形象經過重疊、結合，極為概括地在一種和諧的環境中，形成統一的形式規則。畫家的情緒，被靜靜地滲透到這些物體的形式表面之下，在寧靜的視覺氛圍中，布拉克將他的主題停留在一個中間地帶，色彩的雅致與簡潔的形象部分地平衡了他所謂的「限制的知識」。

　　布拉克說，情緒不該由一種亢奮的戰慄來表達，它既不能補充亦不能模仿，它是種子，而作品是花朵。他還說：「我喜歡能矯正情緒的規則。」在感性與規則的相互制約下，布拉克使其作品更加直接地抵達了一種簡潔有力的本質。這種本質，在穩定緊湊的結構基礎上，展開了關於繪畫方法與形式以及個人經驗之間關係的探討。

　　國立巴黎現代美術館收藏的 1944 年的作品《客廳》，是布拉克

成熟期的一件作品。在明亮的色彩中，布拉克將物體最基本的形態和顏色，放置在直線搭起的空間中，畫家所採取的方法是平塗與分割。最終，我們看到了一個靜態的環境。在這幅畫中，布拉克充分發揮了他「限制的知識」——在一個寧靜的平面裡，我們觸摸到的只是一些事物本身的內涵，而並非表面形態所引起的表情與褶皺。

在限制的規則下，布拉克平息了許多微妙關係之間的衝突。在這種不斷衝突與不斷平衡的鬥爭中，布拉克在某個程度上達成了繪畫品質的單純，這種單純傾向，是布拉克從最早期的作品至晚年作品中一直都存在的特質。

這個品格也可以分開來講：它是「單一性」與「純淨感」相統一的一種指向，這種指向，初看往往凌駕於布拉克的方法論之上，但嚴格來說，它們是密不可分的。1954 年，布拉克在〈對他的方法的研究〉一文中，闡述了他與繪畫之間的親近關係：

> 我非常想做一個畫家……畫畫讓我很快樂，而我工作得很努力……在我，我心中從沒有目標。尼采寫道，「目標就是奴役」。我相信，這是真的。一個人發覺自己是畫家時就糟了……如果我有任何意圖的話，就是逐日地實現自己。而對於實現自己，我發現自己所做的很像是一幅畫。

對 1922 年的《兩少女》來說，它是明顯區別於布拉克其他立體主義風格的作品。畫家沒有直接運用長期形成的形式法則。基本上，在這兩幅豎形構圖的畫作裡，布拉克用緩慢平和的曲線，概括而又不失豐富地去描繪人物的造型。質地淳樸而色彩沈鬱，畫家在此回應

了古典主義繪畫中寬廣、深沈的抒情氣質。

　　布拉克晚年的作品，更趨於自由——簡潔、質樸，這使他的藝術圍繞著一個中心，在更為集中與更為限制的思維機制中運行。正如他說的：

　　我總是回到畫的中心，因此，我和我稱之為「交響樂家」的人們正好相反。在交響樂裡，主調朝無窮而去；也有畫家（波納爾是個例子）將主題無限發展，在他們的作品裡，有一種像暈開的光線一樣的東西，而我卻相反，我試著走到張力的核心，我濃縮。

《兩少女》　布拉克　1922 年

2₅ 看見禁欲主義的樣子

佛洛依德　Lucian Freud　1922-2011

佛洛依德曾說：

「人們指責我只會畫肌肉，

其實我是要把畫布弄得像肌肉一樣。」

真正對盧西安‧佛洛依德的繪
畫產生較濃的興趣，是這兩年的事，以前
的印象並不深。那些表情、神態極為相似的人體與非
人體的作品，在看似呆板、畫得很費力的表象下，透露著畫家孤
絕、專注、對於肖像畫所做的「時代詮釋」。這種「時代感」的
痕跡，可以從佛洛依德雖然延續了歐洲肖像畫的優秀傳統，但也將

「肖像」當成實現其精神價值的手法，而非只在詮
釋「繪畫之美」的風格中看出來。

在他的「人體」和「肖像畫」中，冷峻、神經質、
充滿內在力量的「肌肉」，就像佛洛依德研究繪畫的
方式，他沿著「肉體」表層，深入「解剖」，觸及到人
的精神、心理層面，並撼動著神經系統。而作為載體
的「肉體」，則扮演了繪畫內容的重要角色。真正打
動我們的，不只是佛洛依德精湛、結實的人物寫實主

義，還有心理的表情與結構，以及這些人物的外表下所呈現的轉化魅力。這種轉化是透過顏料的層層覆蓋、塑造和「研究」，強而有力地演變成一種特別的視覺效果。佛洛依德曾說：人們指責我只會畫肌肉，其實我是要把畫布弄得像肌肉一樣。

盧西安·佛洛依德　Lucian Freud

佛洛依德生於 1922 年。他的繪畫具有一種「精神分析」的特質，這倒是與他的祖父，心理學家西格蒙·佛洛依德的精神分析學說相吻合，其實佛洛依德受其理論影響，很可能是因為畫家本人的氣質與生活環境所致。佛洛依德的童年在德國度過的，1933年，他移居英國。他與培根交往頗深，培根在1951 年決定畫佛洛依德，從此培根便多次地畫他。

那時佛洛依德 29 歲。他對待倫敦就像馬對待茂盛的草地一樣，帶著極少的行李就可以生活。就 20 世紀後期的生活水準而言，佛洛依德可說一無所有，沒有居住的地方；當然我們也可以說，他擁有他想要的每一樣東西，在這個社會裡，到處都是他的家。

「他是矛盾的化身。」約翰·拉塞爾在其研究論文《培根》

《工作中的自畫像》 佛洛依德 1993 年 101.6 ×81.9 公分

裡這樣描述佛洛依德。他寫道：「他的象牙一樣白的相貌和瘦小的身體，與他的性格是不相稱的。根據進一步的瞭解，他的性格是堅不可摧的。雖然天生具有一種高度的概括能力，但他仍然會特別指出具體的細節——經過準確觀察的事實，僅僅適用於自己的例子，看來好像是對歸納法毫無用處的、來自早期類似的偶發事件的主觀經驗。與其說佛洛依德的行為是『無法無天』，不如說他是法律的揮霍者，一個把普通的規則當作不適用的東西而加以摒棄的人，他對於任何已知情況的反應，就是把它們當作某種過去不知道的東西。佛洛依德是一個獨立的人。沒有人像他那樣可以把豐富與生活分離開來。」

　　這些描述可以幫助我們有效地理解畫家的藝術原理。佛洛依德從早期精細、敏感的手法過渡到成熟期自由、坦誠的畫風，一貫保持了他與生俱來的細膩和敏銳的觀察力。早期作品中，某種堅硬銳利的「精致」與「焦灼」所造成的效果，透露出佛洛依德的技法與心理

層面的高度緊張感。那些用一根一根的線畫出來的頭髮，以及工整、疏密有致的植物葉子，使用了類似中國傳統工筆畫和歐洲古典纖細畫的製作技巧。從一開始，佛洛依德就在自己的繪畫裡埋下一顆種子，這顆種子由開始顯得拘謹，到後來成為一棵茂盛的大樹，展現了一種揮之不去的凝重、沈鬱、精神不安與茫然的氣質。

佛洛依德在現實與超體驗間，在肉體與精神之間準確而富於力度地進行著分析，像一個研究心理學的專家，極富耐心地挑戰他的感官能力。客觀來說，佛洛依德是將顏料當成泥巴，在畫布上創作雕塑。他的作品，始終散發著一種神秘的吸引力，在沈悶、克制的氣氛中，游移著莫名、生動的氣味，既依附於物質表象的特徵與性格，又超越於它們所具備的一般屬性和意義，在物質形象與視覺衝擊力的夾層中，過濾著「焦慮」、「沈默的絕望」的心理過程和心理結構。

佛洛依德筆下的人物，都長著一副嚴肅的苦相，包括他的《自畫像》。那些普通的模特兒，「好像天已經塌下來似的脆弱不堪」。概括但不乏細緻的形象結

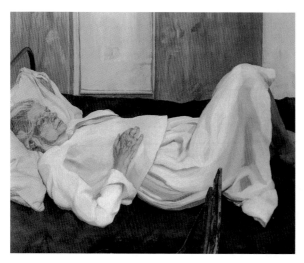

《畫家的母親》　佛洛依德　1982-1984 年

構，是佛洛依德所有作品中的一種特質。這具斜躺在大沙發上的肉體，除了表現其生理表情外，更成為畫家「精神分析」的符號。在看似平靜的色調裡，潛藏著「莫名的壓力」和「不祥的預感」。這個男人手裡捏著一隻黑色的老鼠，使這幅作品在增添了幾許怪異的感覺，但在內容上則強調了人的「虛脫、無助與空虛」。

　　佛洛依德在人體創作上的最大貢獻，是超越了歐洲傳統人體藝術最本質的部分，即在他的繪畫裡人體成為可以被觸摸的「元素」——「精神幻化的物質」，而不僅僅是科學層面上的寫實與形式主義。

《新娘與新郎》 佛洛依德 1993 年

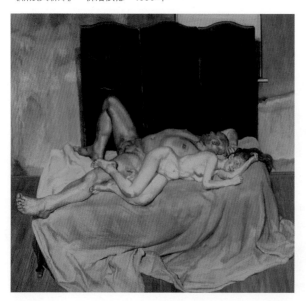

佛洛依德在他的繪畫中，真正將「禁欲主義」的本質轉化成視覺形象。極度克制的筆觸與情感力量，醞釀著沈默、嚴肅的「爆發力」。這種「爆發力」便是最吸引我們目光的繪畫因素，並在我們的心理引起強烈的震驚。但佛洛依德總是運用同一種創作方法和繪畫技巧來描述他的人物，很容易讓人產生單調和疲倦的感覺。

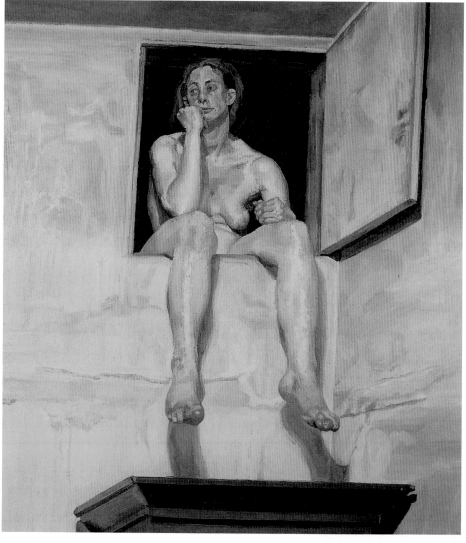

《閣樓上的女孩》 佛洛依德 1995 年

2 6

色彩節奏，詭譎情緒

塔馬尤　Rufino Tamayo　1899-1991

塔馬尤的畫，
是一個不斷製造矛盾又不斷恢復秩序的過程，
一切都必須形成一種節奏，
讓眼睛可以毫無障礙地追隨它。

「繪畫的奧秘或微妙之處，即在於它加諸我們的種種限制。所謂繪畫藝術，是在不違犯遊戲規則情況下的取勝術。」魯菲諾‧塔馬尤的這句話真正付諸實踐，是在他四〇年代以後的作品中。

《紅面具》創作於 1941 年。此時，塔馬尤形成他語言的基本雛形：機械式的結構規則、幾何造型原則、符號化的身體特徵，以及濃郁的、平面化的「肌理」色彩。《紅面具》作為塔馬尤繪畫的轉振點，在形式上還殘留著立體主義的結構因素。

《紅面具》畫中的形象，在「原始圖騰」的氣息、誇張和被圖案化的造型之間，保持著一種還沒有充分釋放力量的矜持感。由褐色、黑色、橘紅、橙等顏色組成的暖調子，使塔馬尤的繪畫在整體色彩的性格與氣質上，更大程度地繼承和接近墨西哥

魯菲諾・塔馬尤　Rufino Tamayo

的壁畫傳統，這個傳統在塔馬尤後來的成熟作品中，以更加內斂和穩定的方式繼續存在。

「肌理」的強調，構成了塔馬尤畫作重要的形式語言之一。但在《紅面具》中，「肌理」是以很微弱的程度出現的，或者說，塔馬尤的肌理語言才露出了一點基本形態，還沒有完全成為自覺行為。有些四〇年代的作品，使塔馬尤形成了完整的語言系統，他試圖在墨西哥的藝術傳統精神之中，將現代藝術裡諸如「立體、象徵、符號、幾何、抽象」等元素結合起來，在二者的差異中，尋求共同的本質。

四〇年代之前，塔馬尤的作品大多在印象主義、後印象主義和墨西哥等傳統繪畫的潛移默化中，徘徊不前——壁畫形式的飽滿、混雜的構圖，不具明快、清晰的節奏和秩序，色彩陷入滯重、沒有方向的「泥沼」之中。

1938 和 1939 年，塔馬尤的畫明顯具有過渡性，《草莓冰淇淋》、《賣水果的女人》和《特旺特佩克灣的女人》顯現出壁畫格

局和鮮亮的裝飾色調。從整體上來看，塔馬尤早期的作品正處於一個渙散的、不明確的中立狀態中。

《紅面具》 塔馬尤 1941 年 121 × 85 公分 Olor iliquat accum volore

1899 年，塔馬尤生於墨西哥瓦哈卡市，是薩波特克族印第安人，幼時父母雙亡。

塔馬尤繪畫中絢麗色彩的出處，便是源於他小時候幫叔叔、嬸嬸顧攤販賣水果時，自然而然受到的影響。8歲時，叔叔就帶他來到墨西哥城定居。1917 年，塔馬尤進入聖卡洛斯美術學院學畫。在這座歷史悠久的高等學府裡，他認識了當時世界藝術的新思潮。接受這些新鮮的知識，受惠於他從歐洲回國執教的老師──蒙特內格羅。

1921 年，塔馬尤被聘

為國家考古博物館人種學素描部主任，在此期間，他悉心研究古代墨西哥及其他中美洲國家的原始藝術。在塔馬尤成熟期的畫作中，色彩、形象、氣氛、肌理等揉入了「原始意味」的元素，想必就是來自於這個階段的研究成果。

1926 年，塔馬尤赴紐約，兩年後，回國擔任國立美術院繪畫教授，當時壁畫家里維拉擔任院長。1934 年，塔馬尤與奧爾加·弗洛雷斯·里瓦斯結婚。後來，塔馬尤夫婦又經歷了長達 14 年的紐約生活。1949 年旅歐，留居巴黎。紐約和巴黎的藝術精英，對這位墨西哥人頗為尊敬。直到 1960 年，塔馬尤才回到自己的國家。

塔馬尤繪畫中的事物，被幾何圖形的規則拆解、組合、限制，使其在一個理性、秩序的環境中，呈現出某種富於機械化的表情、動作，它們支離破碎地被鑲嵌在畫面的各個角落，在整體上，服從於大的幾何結構；而支持這一切繪畫特質的，則是塔馬尤特有的「肌理」色彩。「肌理」成為畫家作品的物質表面，富有質感的顆粒增加了作品表面的厚度，並且與塔馬尤的「傳統情結」達成一致。

塔馬尤色彩的「沈澱」、「堆積」性質，滲透出古代岩畫樸素、蒼澀的質地，在這個基礎上，即使使用再豔麗的色調，它也具有內在的穩定性。而在塔馬尤最為擅長的上百種「灰色」作品中，這種「肌理」的發揮，更加出色地表現出某種「時間的持久性」。

1961 年的《山間景色》和《土地》，是塔馬尤關於土地兩幅互為變體的畫。

上圖《山間景色》　塔馬尤　1961 年　130 × 195 公分

下圖《土地》　塔馬尤　1961 年　135 × 195 公分

「土地」被完全幾何化了，它們在各種不同形狀的圖形中形成不同區域，整體的深黑氛圍具有克制的統攝力。畫家將自然、記憶與時間的沈澱物，和一種完全超越而獨立的形式聯繫起來。

這兩件作品，似乎可以和塔馬尤更多色彩絢麗的繪畫割裂開來。因為《山間景色》和《土地》更像是塔馬尤在特定時期的特定產物，繪畫的方法和風格都明顯地不同，它們位於一個更加結實和下沈的位置。畫家在回應自然風物時，介入了強烈的情感成分，而幾何結構始終與這種意圖保持著一種平衡關係。

在《土地》這幅畫中，有三分之二的區域處於黑色空間，剩下的三分之一是幾條土色的色塊。塔馬尤將具體形象完全轉化為風景的基本結構，使色彩和結構本身擁有獨立自足且最大極限的形式語言，與畫家的意識、情感、心理節奏彼此呼應。《山間景色》與《土地》是我喜歡的兩幅作品。我認為，它們在塔馬尤所有的作品

之中，像兩塊極其堅硬的物質，反射出鮮明的特殊存在意義。

　　塔馬尤的畫，總是在久遠與現時、原始與現代、理性的結構與感性的色彩、形象與符號、幾何與象徵等二元互補的關係中，形成作品風格的異與同。對他來說，一幅畫，不到把最初提出的問題解決，是不能算完成的。

《棒棒糖》　塔馬尤　1949 年　98 × 80 公分

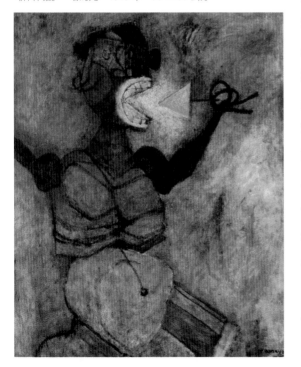

　　因而，塔馬尤在自己的作品中，設置了多層次的程式。這種程式，就是前面所說的那些二元互補因素，如果我們接觸到了某一對觸發點，那麼，另一對觸發點也會相應地出現。塔馬尤的繪畫是一個不斷製造矛盾又不斷恢復秩序，並以此產生多元空間的過程，而他特有的「肌理語言」在這個基礎上，又強化了作品的審美和時間感。

　　塔馬尤認為，繪畫中所使用的一切因素，都應該產生同樣的作用，而不應該各行其

是。在他的繪畫中，如此眾多而複雜的元素，最終建立在層次分明的秩序系統裡：形的配置及大小、色的分量、素描造型等，一切都必須形成一種節奏，讓眼睛可以毫無障礙地追隨它。

塔馬尤曾說：

> 越是嚴格地限制調色板，作品的色彩就越豐富。因為掌握的因素一少，就會迫使你去表現本質。

《山間景色》和《土地》就是鮮明的例子。同樣地，在其他作品中，他的色彩一般都限制在三到五種之間。1973 年的《領袖》，也是一幅在三種色彩之內，針對政治主題直接諷刺的作品，灰白與暗綠在面積的比例上，形成一種內容的批判性對比。在《領袖》裡，塔馬尤以藝術的方法，直接、坦率地對社會問題提出了個人的觀點。

塔馬尤八〇年代的作品，形象的造型更趨於符號化，保留了原來形象的基本輪廓，而使其建立在純粹的造型規律上，色彩會令觀者陷入某種「神秘」、「詭譎」的莫名情緒中。《今日》（1988）則是一幅添加更多象徵意味的作品，一隻巨鳥和一頭獸在追逐一個恐懼的男人。塔馬尤的晚期藝術，更具有集中、完整、自然的力量。繪畫中出現的一切因素，都在他深厚的控制力中，呈現出充實、自覺的境地。

1991 年，塔馬尤去世。

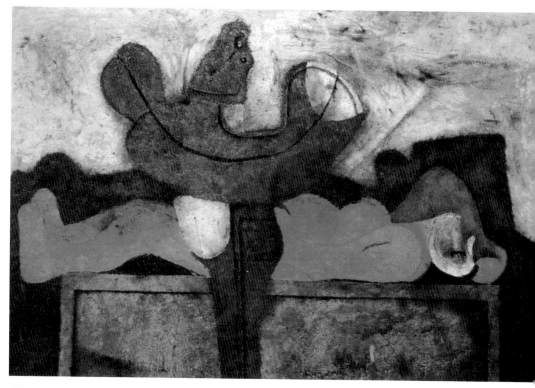

《出神的女子》 塔馬尤 1973 年 130 × 195 公分

啞劇的聲音

德爾沃　Paul Delvaux　1897-1994

在舞臺上，當戲劇元素發生神經質的錯位時，

德爾沃筆下的男男女女們，便開始了荒誕不經的旅程。

這齣啞劇的聲音，從寂靜的最深處爆發。

　　保爾・德爾沃，比利時人，他一生中的多數時光是在布魯塞爾度過的。

　　德爾沃的古典情緒，已深入他的繪畫風格：文藝復興時代嚴謹的透視法，以及維多利亞時代的建築物，常常作為元素成分出現在他的畫面中。他一派正經的作風，彷彿是要回歸盤旋在他頭頂上的古典時代，正由於嚮往只能是假設，因而，德爾沃所描述的事物是反

方向的。畫家為他那個時代的人物，精心設置一個可以自由移動的舞臺，時間、地點、空間、角色隨著主題的變化，不斷地移植在不同內容的戲劇當中。當這些戲劇中的基本元素發生神經質的錯位時，德爾沃筆下的男男女女們便開始了荒誕不經的旅程。

　　「超現實主義」畫家通常拐彎抹角地通過非現實的形象，去挖掘他們內心與現實間那層複雜的曖昧關係。一切「超現實」本質上都來自現實。記憶、想像

力、夢境、潛意識、偶然，都是由具體的人和事物脫胎而出。一個幻想物，首先根植於一個所見物。將所見物不同屬性之間的關係，比如它們的時間、空間、功能和意義等進行置換與變形，幻想物便帶著一股陌生的力量誕生了。

《龐貝城》　德爾沃　1970 年　160 × 260 公分

德爾沃的繪畫，即是具有上述情形的典型產物。

　　幾個在某種外力催眠作用下活動的裸體女人，在曖昧、靜謐卻詭異的夜晚，彼此間隔著，處於同一個庭院裡，各自被定格在一個不太自然的姿勢中，動作輕微。遠處，有兩個裸女在建築物前面相擁而行，德爾沃為我們提供了一齣由表面的偶然和內在的必然所形成的戲劇，觀者所注視的時間一再被拉長，延伸進《夜間的花園》之中。在具有古典背景的環境裡，一種禁欲般的虛空和孤獨感，被幾個女人之間不同的距離和周圍的空間建立起來。

　　德爾沃描述形象的能力是驚人的：嚴謹、整齊、深入，一筆都不含糊。

　　他早年畫過一些古典的建築，因而德爾沃畫面中那些複雜的建

築物、樹林、火車、鐵軌等形象，在其筆下似乎得心應手。那些女人是青春而結實的，但色彩則是一味的陰冷色調，不見陽光的照耀。這是他最具特色的色彩性格，正是這種陰鬱、低沈的色調和裹挾在此色調裡面怪誕的形象，強調了德爾沃內心深處的神經末梢。

當他的幻想之物成形為具體物象時，德爾沃的美學模型也逐步建立起來了。德爾沃不同於達利、基里訶、恩斯特等同行們的特立獨行，在於他的繪畫具有古典結構和現代心理相混和的異質因素。他展示了更多不可釋放、失落、孤立的心理空間，以及貯積於心理空間的漫漫時間感：某種在寂靜深處所獲得的陌生、偶然的內容。

《龐貝城》的畫面中心，一位站立著，雙腿合攏，頭微低，胳膊呈「V」形伸向空中的裸女，膚色慘白。她的周圍，包括更遠處，那些建築物裡面活動的女人，大約有二十幾個。在龐貝城裡和廣場上，她們有的裸露上身，乳房年輕而飽滿，下身穿著有許多垂直褶皺的古典長裙，有的穿著長洋裝，向龐貝城走去。

《龐貝城》是其作品中透視感較弱的一幅畫，遠處的人物比例雖很小，但整個畫面平面意識強烈，類似於壁畫的某些特徵。在《龐貝

《夜間的花園》　德爾沃　1942 年　130 × 150 公分

《甜蜜的夜晚》 德爾沃 1962年 160×250公分

城》的正中心，有一小塊深色的倒立三角形，那幾乎是整幅畫面的十字交叉點，非常醒目，這是處於畫面中心點的女人裸體的陰毛位置，他藉著強調這深色的部位，暗含青春情欲的生機。

但《龐貝城》的整體氛圍，是克制、內斂和禁欲的——這是一場盛大卻冷清的聚會，這座古老的城市邀請了一些來歷不明的女人們，一些夜遊者，在它的空間裡自由出入。德爾沃的許多畫裡，人和人之間都保持著相當的距離，他們互不相識，互不理會。即便有幾個人肌膚相親，那種冷漠木然的神情也會造成明顯的隔離和拒絕。人和人、人和空間之間，都被籠罩在曖昧不明的距離感和不可控制的冷漠氛圍之中。

德爾沃傾心於自己內在世界中那些陰性的物質，而這些陰性物質也許就是他所處時代的微妙反射。一個人在描繪他發明的幻想物時，事實上，恰恰觸及了事物內部荒誕而又真實的表情和性格。德爾沃所提供的啞劇，它的聲音，是從寂靜的最深處爆發出來的。

2 8

他心裡真的有個天使

夏卡爾　Marc Chagall　1887-1985

如果走向死亡，

是所有生命都無法避免的命運，

那麼在有生之年，就別忘了為它添上愛和希望的色彩。

——馬克·夏卡爾

馬克·夏卡爾的繪畫概念部分地脫離知識體系，往往由於某種「自然」——浪漫的抒情與選擇和現實生活的反方向所決定。夏卡爾畫中的形象與色彩，自始至終，滲透著一種普遍性：隨意、天真的氣息，濃郁熱烈的情感。

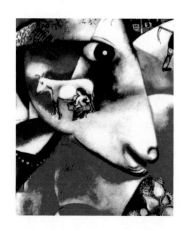

夏卡爾無拘無束地表現事物最動人的一面，他喜歡在繪畫表面使用那些彷彿產生於幻覺的想像物，不經意間，給我們造成一些錯覺，以為他的內心世界幾乎都是與世隔絕的幻象作品。形象的重疊，放大或縮小，倒置和立體化等等處理手法，更使夏卡爾的作品中充滿著遠離塵世氣息的美麗圖畫。

然而，我要說的是，夏卡爾營造這一切絢麗、天真的圖像，只是實現其精神歸屬的一個策略，雖然，這個策略出自畫家本人的天性。

馬克·夏卡爾　Marc Chagall

所有美好事物的表象，都深植於嚴酷的現實。

正如夏卡爾所說：

很多人說我的畫是幻想的，這是不對的，其實我的繪畫是寫實的。只是我以第四維空間導入我的心理空間而已。而且，那也不是空想……我的內心世界，一切都是現實的，恐怕比我們目睹的世界還現實。

1985 年，98 歲的夏卡爾在法國聖保羅德旺斯去世。

1887 年 7 月 7 日，夏卡爾出生在俄國西部小鎮維臺普斯克的一個猶太家庭。早年，他在俄國畫家彭恩的畫室裡學習過，1907 年後，在聖彼得堡斷斷續續地學了三年，最後，拜師於俄國舞臺設計家克斯特門下。23 歲時，夏卡爾去了巴黎，對野獸派的色彩與立體主義的空間產生興趣，並與法國詩人阿波里內爾交往，這些經歷，使年輕的夏卡爾漸漸改變了他在家鄉時期陰沈的繪畫色彩。在巴黎的兩年中，夏卡爾的繪畫有了新的風貌。

《我和我的村子》創作於 1911 年。從這幅畫開始，夏卡爾確立了他的繪畫理念基礎，而且僅僅只是一個基礎。在這裡，畫家將表現主義與結構主義的雙重風格，通過他的記憶與敘事，巧妙地融

合在一起。畫面左側，是一頭白色的山羊，對面是夏卡爾本人，綠色的臉龐強調了人的非客觀性。被縮小的乳牛與擠牛奶的姑娘，以及荷鋤行走的父親、穿綠裙子的倒立女孩、房舍、樹木，它們錯綜複雜地被排列、分割，被圓形與直線所控制。

　　夏卡爾喜歡簡單的事物，喜歡將簡單的事物重新組合，以滿足在現實壓力下所釋放的情感與藝術的想像力。《我和我的村子》是關於記憶中事物的拼貼與結構的象徵物。夏卡爾筆下濃郁的色彩與刻意的形式，回應了 1910 年代在歐洲最時尚的現代主義藝術流派，明顯地帶有野獸派的誇張，以及立體主義的結構空間觀念。

《我和我的村子》　夏卡爾　1911 年　80.7 × 99.7 公分

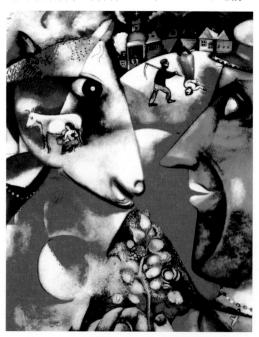

　　但值得注意的是，夏卡爾正是從這個具有高起點的通道，抵達了他藝術天性中所具備的「抒情」、「浪漫情調」與「幻覺表象」。在《我和我的村子》中，形象相互重疊，層層牽制，比例、透視都弄得不合常規，大大小小的形象猶如記憶的切片一樣，靜止在它們各自的位置——被移動的新的空間。時空被濃縮與模糊，在此，夏卡爾描述

了他過去的生活，讓他倍感親切的記憶片段，既與現實產生了某種距離感，卻又明顯浮動著一股現實的氣味。

綜觀整個 1910 年代，夏卡爾幾乎沈浸在立體主義與野獸派的形式樊籬之中，尤其在形象結構中，立體主義的直線切割與造型，尤為顯得刻意、死板。夏卡爾真正的自由風格，還沒有到來，1912 至 1913 年的《自畫像》便是一例，這個階段是畫家的過渡時期。《自畫像》調子沈鬱，結構生硬，較之夏卡爾成熟期的作品，1910 年代的畫作在視覺上，都遠不如後期來得自然與自由，畫面中沒有他所特有的某種「色彩彈性」。

1915 年的《生日》，是夏卡爾在這時期中，能夠與成熟期作品產生一些風格聯繫的作品。相對而言，《生日》是幅在形象的描繪上，顯得柔韌與流暢的畫作，沒有同時期作品中那種過於強調立體主義形式的突兀感。在其藝術生涯中，他的繪畫語言存在著「天真無邪」的自然特色，雖然這個特色逐漸由強變弱，甚至由真到假。畢卡索對早年的夏卡爾有一句準確的評語：「他心裡一定真的有個天使。」

《生日》裡的天真無邪，顯現於繪畫語言中，同時，也讓我們覺得畫家本人也像個孩子似的，在空中扭著脖子與他的愛人相吻，充滿著幽默感與情趣。這是他在畫布上，用富有想像力的特殊方式對其情人的一種情感回應。此時，夏卡爾正慢慢地放棄其他流派對的影響。《生日》裡的造型，開始出現一些較為隨意的曲線，但主體人物與空間環境間，並沒有減弱早期作品中技術上的緊張與滯重感。

　　1914 年，夏卡爾透過法國詩人阿波里內爾和德國出版家瓦爾
登的介紹，在柏林舉辦個人展覽，其作品對德國表現主義產生了一
些影響。從此，夏卡爾在歐洲為人所知。1915 至 1922 年，夏卡爾
回到俄羅斯結婚、教書，和馬列維奇等前衛藝術家一樣，擔任過蘇
維埃造型藝術委員會的人民委員。在這個時期，他畫了一些關於猶
太人生活的作品，還為紀念他和愛人貝拉的幸福生活創作了一系列
繪畫，諸如前面所述的《生日》，還有《維捷布斯克的上空》。貝
拉，是夏卡爾筆下描繪最多的人物之一。

　　在夏卡爾成熟時期出現的各種形象，除了部分在地上靜止或活
動，剩下的則都在天空飛翔，在一片失重的狀態中飄浮與運動。在
表面上，它們與客觀的現實事物保持了非常遙遠的距離。

　　夏卡爾的藝術邏輯，源於他的現實生活，經過了提煉與轉換，
在他豐盛的情感容器裡，游動著能夠解脫他塵世負重的精靈們，這
片領地是夏卡爾處心積慮營造的繪畫世界，從他帶有享樂主義情結
的圖像中，掩藏不住整體畫面所透露出的憂鬱氛圍與神情。

　　精靈們自由飛翔的空間，事實上，折射著畫家所處的現實背景。

　　某種現實壓力擠壓下的分泌物，往往會形成不同質地與形態的
異化物質。壓力與分泌物，二者間有種彈性與張力。這種彈性與張
力，會使輕鬆的事物顯得更為輕鬆，使沈重的事物變得格外沈重。當
然，不管是輕鬆或沈重的事物，在夏卡爾的繪畫中，完全是一體的，

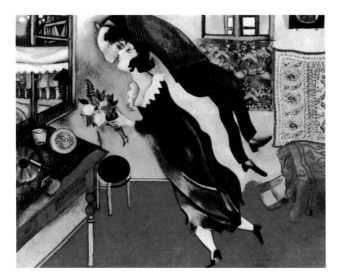

《生日》　夏卡爾　1915 年　80.7 × 99.7 公分

是一枚硬幣的兩面。

　　畫家坦誠、率性地描繪他所嚮往的理想境界，他甚至很任性地去杜撰他那優美、神秘兮兮的「天使家園」。那些帶著翅膀的人物，都是來自夢境或幻覺世界，似真似假，夏卡爾給他們穿上了隱形的外衣，製造了與現實格格不入的形象。這種對等關係，更多地嫁接在他獨具風格的繪畫中。

　　對夏卡爾來說，他所關心的主題，除了形式上的自我完成，整體而言，他一生都在實現他內心世界裡美麗而質樸的戲劇。對生活在第一次世界大戰背景中的夏卡爾來說，繪畫主題無疑是一種精神上的逃脫，一種完全不計後果的逃亡。

　　在夏卡爾的藝術語言中，隱隱約約地流露著，一個畫家對於外部世界那股騷動不安的敏感情緒。沒有誰能夠置身獨立於活生生的現實之外，畫家用「幻想」與「理想」構築精神的烏托邦。「幻想」與「理想」，是人類天性中最具精神價值的一部分，面對災難頻頻的

《無題》 夏卡爾

20 世紀，每個藝術家都在艱難之中生存與思考，作為畫家的夏卡爾也不例外。雖然，在他的畫中，我們也變成一個表象的抒情主義和享樂主義者。

六○年代，夏卡爾在這幅《戰爭》畫中，關注著人類的災難，與災難帶給人們流離失所的生存狀態。哭泣者，流亡者，死者，燃燒的村莊，拉著一車人逃難的驛馬，十字架上的耶穌等等，在紛亂的場景中，畫家表達了他壓抑不住的情感。但在戰爭面前，猶太人那種充滿希望、不喪失信仰的民族性格，使夏卡爾充分表達了他憧憬和平的信心與願望，一頭在流亡者中間的大白羊，就顯得格外引人注目。

在其所有的繪畫中，有條特別鮮明的線索，即無論是在表達怎樣的現實處境，他都沒有忘記在他的藝術中，注入昇華情感的某種美好、充滿著希望的情緒，這樣的情緒造成了視覺上的勃勃生機。

在俄國居留期間，他想在當地建造一所美術學院或博物館，無奈革命的現實不符合他的個性。他先到莫斯科，試圖進入戲劇界，獻身於舞臺設計，其間畫了一些劇院壁畫。最終，他於 1922 年離開了俄國，去了巴黎。第二次世界大戰期間，為了避免法西斯的迫害，他

移居美國。妻子貝拉於1949年去世，4年後，他再次定居法國。

　　除了油畫以外，夏卡爾在壁畫、掛毯、版畫、插圖、雕塑、陶製品和舞臺設計諸領域，都有極出色的表現。1964 年，夏卡爾為巴黎歌劇院畫完了天頂畫，兩年後，又為美國的林肯藝術中心和紐約大都會歌劇院新館，創作了兩幅大型壁畫《音樂的源泉》和《音樂的勝利》，後來，他先後為耶路撒冷醫療中心猶太教堂設計彩色玻璃，為果戈理的《死魂靈》、拉‧封丹的《寓言》、薄伽丘的作品、《聖經》、《一千零一夜》等世界文學名著畫插圖，也為史特拉汶斯基的芭蕾舞劇《火鳥》設計佈景。

　　夏卡爾一生漫長的藝術實踐，遠離複雜紛繁的知識體系，始終保持內在情感的驅動力，在單純的直覺意識裡，成就了畫家自足而天真的想像空間。夏卡爾的幻想表現力，根植於現實背景之上，他製造了一個虛幻的圖像世界，而這個圖像世界的性格，鮮明地獨立於其他藝術流派之外。

《戰爭》夏卡爾 1964-1966 年　163 × 231 公分

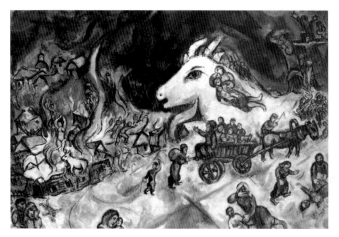

2 9

鑲嵌慕古情結

帕拉迪諾　Mimmo Paladino　1948-

讓我感興趣的是，

神秘、人們未曾探索過、被人遺忘的一切事物。

——米莫‧帕拉迪諾

米莫‧帕拉迪諾是義大利
「超前衛運動」的成員之一。

超前衛運動始於阿其列‧柏尼多‧奧利瓦（Achille
Bonito Oliva）的推動，1979 年，他開始推介桑德羅‧基亞、法蘭
契斯科‧克雷蒙特、恩佐‧古奇、妮古拉‧德‧瑪亞、米莫‧帕拉
迪諾的畫。超前衛運動是在和傳統貧窮藝術爭鬥之中發展起來的，
最後該運動逐漸興盛而成為主流。

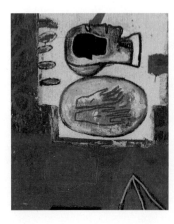

帕拉迪諾出生於義大利南方貝內文托，1977 年
首次舉辦個展。

「讓我感興趣的是—— 不僅僅是藝術中的——
神秘的、人們未曾探索過的、被人遺忘的一切事
物。」帕拉迪諾的這個說法，提出矯飾主義主張的
另一個觀點。以保羅‧克利和瓦西里‧康丁斯基藝
術精神的嘗試性抽象——即從「歐洲 '79」展覽中仍

可看到的那種作品——為開端，帕拉迪諾的藝術觀念在一幅鑲嵌地圖上展現出來，這幅地圖富含寓意，充滿隱喻，色調豐富。通過抵觸我們固有視覺習慣的大膽構圖，這些畫的空間和平面在觀眾中，產生了一種輕微的不安全感。我們看到這些畫時的反應，在評論家的口中描述得更加準確：

> 觀眾被一種極度的不穩定感支配著，感覺到自己被慢慢地控制了。藝術威力不是帕拉迪諾的工具，相反地，他的方法的特點是充滿了微妙的隱喻。（霍內夫）

帕拉迪諾的畫受到希臘、非洲、早期基督教和羅馬藝術形式的影響，他也喜歡古羅馬神話、古波斯的神祇，以及 19 世紀象徵主義詩人羅開與耶茲的文字。

在 1991 年的作品《七雙折畫》中，帕拉迪諾將多種相互對立的因素並置在一幅畫裡，使其建立在一種不合乎習慣邏輯的新系統當中，彼此呼應、啟示。這是一幅在紅色背景之中，將各種紅色符號、頭像和幾何圖案多層次進行疊加的作品；在這個基礎上，畫家把白色標誌符號、淺赭的頭像、黑色的

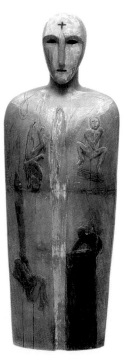

《無題》帕拉迪諾 1993年 134 × 53 × 62公分

手掌和正方形，以及灰綠色的圖形無規則地並置在一起，形成交
叉、輻射、均衡的關係。

　　正如帕拉迪諾所說，作品的生命力就在它的冒險過程當中，藝
術家總是設法避免因有所需求而陷入合乎邏輯、有條有理的狀態
中。在其作品中，帕拉迪諾總是將歷史片斷、個人心理、宗教符號、
跨文化、原始性、批判性、慕古等成分綜合起來，形成既回溯又開放

《七雙折畫》　帕拉迪諾　1991 年　（左）180 × 300 公分　（右）200 × 300 公分

的視覺秩序；至於他的混合手法，也展現出抽象符號和意象圖形、傳統魅力和現代意識、縝密的思維和單純的氣質等不同因素的結合。

帕拉迪諾的雕塑回應了更多的非洲藝術特質，連結非現實的當代觀念和古老的雕塑形式，使作品具有質樸的表面，散發原始的氣息。帕拉迪諾的彩陶使用深褐色調，形式簡潔，只保留形象的基本形態。原始圖騰的禁欲、內斂、木訥的屬性，與他的哀傷、死亡的主題在某種程度上保持一致，也與他一貫沿用的基督教特徵產生關聯。帕拉迪諾的彩陶也顯示出他個人強烈的慕古情結：古典藝術的精神和原始主義的古樸與率真。

上圖《無題》 帕拉迪諾 1987 年
240 × 359.5 × 40 公分

下圖《睡眠者》 帕拉迪諾 1998 年

帕拉迪諾的藝術，從更高的階段傳遞出自然和人的關係，他認為，自然的神秘之處在於它與人類交流的可能性，自然是創造性的、不屈服的，它永遠會產生和擁有新的事物，永遠令人神魂顛倒。

塗鴉，符號，秩序

哈林　Keith Haring　1958-1990

大多數人受不了噪音和圖像的干擾，

所以從不注意塗鴉或街頭藝術。

在哈林看來，塗鴉，是一種最美麗的繪畫的名字。

凱斯‧哈林與尚—米榭‧巴斯奇亞以及肯尼‧沙爾夫，在 20 世紀八〇年代美國興起的「塗鴉藝術」領域中，扮演了重要的角色。哈林對於用文字不能傳達而形象卻能夠傳達的東西，深感興趣。他曾用許多口頭元素做過表演和錄影，但文字的使用卻失敗了。對他來說，形象變成了另一種辭彙，符號和象徵物通過大量重複而變得更加有意義了。比如說，他所畫的爬行的人物就變成了一個符號。

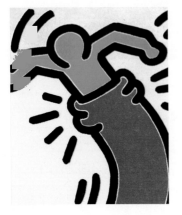

哈林 1958 年生於美國，1990 年去世。離開紐約視覺藝術學校一年之後（在那裡他和約瑟夫‧科蘇斯和吉斯‧松尼耶一起學習），哈林開始在紐約地鐵站露天廣告板的黑色紙上畫白色粉筆畫。他開始發展個人的符號系統，「爬行的嬰兒、狂吠的狗、電視機、電話、飛碟，這些都是他秘密神話的支柱」。

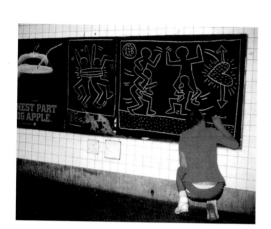

凱斯・哈林 **Keith Haring**

1980 年 6 月到 8 月，哈林畫了他的第一個形象：飛碟擊敗當時被人們崇拜的狗，飛碟同樣也擊中了正在進行手淫和性行為的人。在此之後，他在街上張貼了一系列用施樂影印機影印的大字標題新聞篇（《雷根被英雄的警察殺死……》）。最早的地鐵畫，是用黑色麥克筆完成的，在珍妮・沃克・雷德的廣告上，描繪一幅有著火車軌道的雪景。「每當我看見一張這樣的廣告，我就會把那樣的畫畫上去。然後，當黑色紙（用來覆蓋未被刷新的廣告）出現時，我就在那些紙上創作粉筆畫。粉筆真是一個了不起的工具——乾淨、經濟、快速，我只要將它插在口袋就可以了。」他住在時代廣場附近，在市區工作，所以他一天至少要搭兩次地鐵。在從東村到時代廣場的遷移之間，因他而增加了上萬的觀眾。

塗鴉藝術的發展，在紐約經歷了一個非常戲劇化的過程。

早在六〇年代，塗鴉藝術的民間特質便已廣泛地顯現，它有著一段相當長的地下（紐約地鐵）和民間活動時期，紐約當局曾發起過曠日持久、耗資巨大的反塗鴉活動，但都失敗了；八〇年代，塗鴉繪畫脫離了民間，成為紐約畫廊和美術館的「嚴肅藝術」。塗鴉藝術命運的突變，與八〇年代初「東村」藝術界的再度崛起有著直接關係。

　　五〇年代的紐約畫派和六〇年代的普普藝術，曾使東村佔據重要而顯赫的位置。直至七〇年代，蘇活區的迅速發展，使東村漸趨沒落。但在七〇年代末，尤其是八〇年代初，東村出現了大量的新畫廊，與此同時，大批塗鴉藝術家全都聚集在東村，有來自布朗克斯和布魯克林的地下塗鴉者，也有來自藝術學院的地上塗鴉者。

　　由於塗鴉繪畫不僅價格低廉，而且生動有趣，具有明顯的反叛意識，似乎與當代藝術思潮有著某種一致的方向。經過畫商的運籌，塗鴉繪畫得以在「趣味畫廊」和「第七大街畫廊」舉行展覽。1980 年 6 月，在紐約 41 街的一個廢棄的按摩廳內舉辦了題為「時代廣場展覽」的活動，這是塗鴉藝術的第一次集中展示。不久，現代藝術畫商西德尼・賈尼斯（Sidney Janis）又推出了「後塗鴉」展覽，賈尼斯多年來只注意像蒙德里安這樣人物的作品。最後，塗鴉藝術的民間特質被藝術的商業系統化所取代。

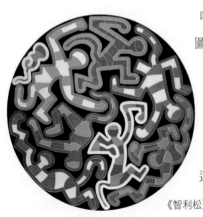

　　哈林總覺得大多數人不堪承受他們周圍的噪音和圖像的干擾，以至於他們對街上的許多好東西視而不見，有些人從不注意塗鴉或街頭藝術。他總是對中國的書法、馬克・托比的作品和杜布菲的「粗野藝術」觀念很感興趣。在他看來，即使是人們所說的塗鴉，也代表著一種他所見過最美麗的繪畫的名字。

《智利松》　哈林 1988 年

在哈林的繪畫中，簡明的核心因素與塗鴉之間，始終保持著既同質又理性的關係。哈林「徘徊在洞窟藝術和卡通世界之間，他在捕獲遠古宗教儀式的秘密，同時又對高科技社會充滿了困惑」。

在 1980 至 1981 年間，他舉辦了一系列的展覽：「時代廣場展覽」，在 P. S. 1 畫廊辦的「新紐約 新浪潮」展，在新博物館舉行了莫達時裝（Fashion Moda）「事件」展，在 P. S. 122 畫廊馬德俱樂部的聯展，在布魯克林的「紀念展」，與「57」俱樂部的展覽。哈林的繪畫回應了普普藝術家安迪‧沃侯對精英藝術和商業藝術差別的放棄。

作為一種非官方的大眾藝術，也作為一種繪畫類型，「塗鴉」在哈林作品中表現出的統一性，則建立在其理性的秩序系統裡。哈林不同於同道巴斯奇亞與沙爾夫的繪畫主題、風格和形式，「巴斯奇亞畫面的整體性，並不存在於各種形象、標誌和符號的邏輯關係之中，而是存在於眾多相互悖離的因素所產生出來的總體躁動之中，存在於畫面的粗獷與豪放之中」；沙爾夫則是「運用明亮的色彩，創造了一個歡天喜地的世界，其中混雜了文藝復興藝術、超現實主義，以及源於連環漫畫和大眾傳媒的素材」；而哈林只用點和線，直接描述符號、形象與秩序，以及呈現於大眾文化之中的矛盾和異化主題。它的豐富性，建立在簡潔的線條與線條之間發生的連結，以及因此所引起的更為多元的敘述空間中。哈林的畫使塗鴉形式完整地進入一個有別於傳統線條模式的理性結構。

　　哈林的繪畫主題,具有公共領域中多種可能的指向。權力和武力、統治與屈服、恐懼和對一個更高實體的崇拜,是哈林作品的重要主題;權力的轉讓和為了不同的理由而使用的武力,是哈林關於「權力」主題的具體揭示。

　　所有的繪畫形象(有的則多次重複使用)在通往象徵的路途中,逐步形成一整套哈林的符號系統,符號的力量往往顯現在簡約、變化的圖像上。這些符號指涉現實意義,而抽離於現實,它所獨立出來的那一部分,構成與傳統和大眾對話的重要概念。在哈林的藝術世界中,符號所形成的完整形象系統,以及其在大眾間產生的作用和影響,具有普遍的廣告功能。

　　他以街頭塗鴉的方式、超越一般塗鴉的品質和內容,與大眾文化的距離貼得很近。因此,在八〇年代的塗鴉潮流中,其容易為廣大大眾所接受的畫,被作家理查・戈爾德斯坦稱作「非官方的大眾藝術」。

《無題》　哈林 1988 年

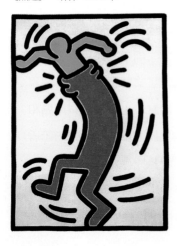

　　哈林的符號世界,使我想起羅蘭・巴特的《符號帝國》。羅蘭・巴特的《符號帝國》中所說的「符號」,我們可理解為缺乏意義的語言。符號是我們觀看世界的映像,它將世界切割成許多個斷面。從這個意義上說,符號也成為死亡的烙印(鈴村和成)。巴特在所有社會現象中發現語言的活動,認為語言學屬於符號的範疇,並賦予這個術語

正負兩面不同的意義；而在索緒爾的語言學中，符號就像是一張紙的內外兩面，這張紙將符號的表現（主要是言語的聲音）和符號的內容（主要是言語的意義）疊合在一起，這種疊合因人而異。

如果說羅蘭·巴特在符號表現中，發現了語言的物質層面，發現了符號內容的意識形態，並意識到這兩者的不可分離，那麼，哈林的符號圖像作為一種視覺手段的呈現，同樣在圖像符號表現中，將語言的物質和符號內容的意識形態兩個層面，緊密地聯繫在一起。哈林圖像的符號化，使其內容在矛盾的分裂、構圖的秩序，以及理性的思維之間，處於更加開放、更加充滿力量的境地。在哈林的作品中，符號與主題的關係既具有統一性，在不同的繪畫中又具差異性。

關於權力的主題，哈林將同一形象的符號組織併入各種不同形象的符號之中，以細微的內容差異接近權力的多重領域：權力的聚集或平衡，權力的控制與解散。在哈林的觀念中，當今世界最大的問題，便是權力的聚集或平衡，解決這個問題是為了阻止全面的毀滅。正如在他的畫面中，飛碟也是一個經常出現的象徵符號，它代表著一個未知的權力。

「交流」——電子通訊形式的交流，也是哈林的繪畫主題之一。

《無題》 哈林 1988 年

　　他的畫總是有一個永恆的電視螢幕和一部永遠沒掛好的電話。電視和電話，在哈林的畫裡具有重要的意義，就像「日常事物對我們生命所施加的重要影響一樣」。

　　「四足動物」，作為一個基本的動物物種或自然界的象徵符號，也在哈林的作品中產生關鍵性的象徵作用。1983 年的《無題》，就是這一「動物與人的關係」主題的代表作。一頭動物兇猛地從人的肚子裡躥出，而人則扮演了失敗者的角色，另一個高個子的人手拿木棍——「我們在有過這麼長的歷史之後，還是不能真正理解動物：它們到底在思考些什麼，或它們是否會思考。當動物比人大時，它代表著自然或是肉食者。尺寸比例變成和線條或大量重複的工具一樣，它常常被用來賦予事物不同的含義。當動物很小時，它們便是人類的寵物了。」

　　哈林的動物符號，往往穿梭在高科技社會的變形空間中，它和電腦、飛機等現代科技產物並置在一起，建立起一個生存的秩序與矛盾的寓言圖像。社會秩序與符號秩序在這裡既分離又相吸，他揭示了秩序世界下分裂、矛盾事物的不穩定性。從動物或自然界的視角，來看人類社會的現實環境與它們之間古老的關係，或以人類的角度觀看動物和自然界，在其畫中，這些都是引導人們思考的命題。

　　哈林曾說，他試圖盡可能簡單地陳述事物，就像一個原始的數字所能表達的內涵一樣。哈林僅用一根線，就可以傳達出如此豐富的資訊，那根線裡小小的一點變化，又可以創造一種完全不同的含

義。在所有的意義上，從一開始，節約概念就在作品中扮演一個很重要的角色，不論是對於材料、形式還是功能。

　　節約的概念，為我們提供了豐富的象徵系統。在其畫作裡，象徵符號表現為對新文化事物的關注。新文化事物相對於哈林，具有一個發展的時代背景。他是在看電視的過程中長大的，是太空時代的第一批嬰兒，所以，他覺得自己更像是普普文化的產物，而不僅僅是個喚起人們關注它的人而已。哈林的繪畫觸覺，涉及新文化中的各式各樣具象徵意味的鮮活事物，在新文化的模式與秩序中，他在努力製造新科技與自然、人類與動物、個體與公共之間的悖論和平衡。

　　從某種角度上來說，其繪畫傳統在廣泛的公共基礎上，沿襲了六〇年代美國的普普藝術精神，無論是技術、形式還是主題，但是，哈林在藝術觀念上建立了更為多元的文化指標和批判意識。運用象徵、符號化、塗鴉的圖像，使大眾文化在八〇年代的新繪畫中走得更遠，而在現實的大眾生活中，哈林的塗鴉藝術卻一度在民間被人們近距離地觀賞、觸摸和評價，雖然最後他的作品和其他塗鴉藝術家一樣，被「嚴肅」地請進了博物館。

《無題》　哈林　1988 年

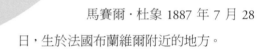

3 1

迷戀機器，
消除視覺享受

杜象　Marcel Duchamp　1887-1968

杜象迷戀機器，
他將非人的程式轉用到藝術上，
企圖與「賞心悅目」的繪畫保持最大的距離。

馬賽爾・杜象 1887 年 7 月 28
日，生於法國布蘭維爾附近的地方。

1912 年，杜象畫了《下樓梯的裸女》，這是一幅討
論靜態繪畫與運動本質之間關係的作品，創作動機來自杜象 1911 年
為法國象徵主義詩人拉弗格（Jules Laforgue）詩作〈再至這顆星〉所
畫的一幅素描；他為拉弗格的詩設計了一系列的插圖，但只完成了三
幅。另二位詩人蘭波（Arthur Rimbaud）和洛特雷亞
蒙（LauTreamont）那時在他看來太老了。

「我要年輕一點的東西」，對於邁布里奇相簿
裡所探討的，運動中的馬和不同姿態下的劍術師，
杜象研究得相當清楚，「但我畫《下樓梯的裸女》
的興趣，比起未來派或德洛涅那種『同步派』對暗
示動作方面的興趣，更近於立體派對解構形式方面
的興趣。」杜象如是說。

馬賽爾‧杜象　Marcel Duchamp

　　杜象的目的，是靜態地呈現動作——在動作進行中，依照所處各種位置的指示來完成靜態構圖——而無意透過繪畫達到電影的效果。此外，還有一個更為重要的目的雛形：走向知性的表達，而非動物式的表現，或者說吸引感官的視網膜繪畫——在《下樓梯的裸女》中呈現基本樣貌。

　　杜象說，我受夠了像畫家一樣笨的表達方式。

　　而在這件作品中，他還是以像畫家一樣笨的方式努力工作，雖然他用的是另一套方法論。杜象在這裡，依然和傳統打著深入的交道，立體主義的解構形式同樣有力地在支援一種新觀念：將靜態的平面性和運動的連續性結合起來，拓展了立體主義靜止的固有程式——使運動的過程和時間流動，在一個靜止的平面上展開。這就是區別《下樓梯的裸女》與畢卡索和布拉克的部分價值所在。

　　將移動中的頭簡化到單獨一條線，這點，他似乎是可辯解的，形狀穿過空間會橫成一條線，而形狀移動時所製造的橫線，就會被另一條——以及另一條和另一條——所取代。因此，杜象覺得，將一個移動中的人，簡化到一條線而不是骨架，是有道理的。

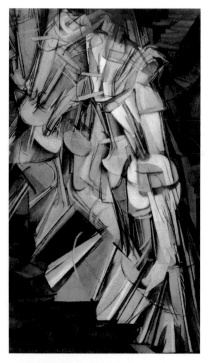

《下樓梯的裸女》 杜象
1912 年 146 × 89 公分

簡化、簡化、簡化才是我的想法———但同時，我的目的是向內而非向外。稍後，隨著這個觀點，我漸漸覺得，藝術家可以用任何東西———點、線、最傳統或最不傳統的符號———來說他要「說」的。

杜象的簡化觀念，是向內而非向外，也就是說，他對於形狀移動的理解，建立在更為集中和精簡的步驟上，他試圖抓取這種在移動過程中最關鍵和擴展性的線條。而有趣的是，杜象的內在簡化，卻在視覺上顯示出更為密集、機械化、重覆、繁瑣等特點。杜象企圖擺脫所謂「視覺性繪畫」的努力，在《下樓梯的裸女》中並未真正實現。

他以反對傳統視覺語言系統，來建立他「為心智服務」的藝術，以冷靜、理性的態度和方式，來表達他對於事物的知性表達，理論上，他的觀念似乎是自足的，然而，《下樓梯的裸女》同樣以極端的、相反的推力，呈現出新的視覺形式和效果。在他看來，它可能實現了自己的這個抱負；但對觀眾來說，眼睛所獲得的第一印象，還是會停留在他所製造的視覺秩序中。

杜象在這件《下樓梯的裸女》裡，所追求的知性表達和消除「視網膜」享受的意圖，在他的另一件重要的大型作品《甚至，新

娘也被她的男人剝得精光》（又名《大玻璃》，以下並以此簡稱）中，走得更為深遠而徹底。

在《下樓梯的裸女》中，杜象所展示的基本觀念——立體主義和運動的結合、時間和空間的統一關係、避免傳統視覺效果和對知性的表達等，造成了他藝術的轉捩點，也形成了他在此時所奠定的悖論基礎——雖然他樂於取笑美術的嚴肅傳統，然而，他卻兩度——第一次從1915至1923年，第二次從1946至1966年——雄心勃勃地精心設計了《大玻璃》等傑出作品。

在杜象看來，繪畫自庫爾貝以來就一直走下坡，它們以「賞心悅目」的視覺滿足，取代了圖像與思想；娛樂與潛心研究，賦予藝術真正尊嚴的、更為複雜的交融性。杜象迷戀機器的這種興趣，使他與「賞心悅目」的繪畫保持了最大的距離。杜象認為，機器那種緊張、非人的程式，也可轉用到藝術上去，尤其是用到對那些過時的徒手繪畫的程式——一幅與附庸風雅的手工藝品毫無關係的、絕對精確和等同的繪畫中去。

《我面頰上的舌頭》　杜象　1959 年
22 × 15 × 5.1 公分

運動、機械，以及通常是技術人員才會處理的事物，是杜象作品中常見的主題。創作於 1913 至 1914 年的《三個標準的中止》，是「建築在操作的機會點上」（拉塞爾）。杜象十分醉心於機會：「我總覺得，如果把這類尺度稍微伸長一點，生活會變得更加有趣。」

這裡，就是杜象重新製造的尺度：他把三根一公尺長的玻璃絲，從一公尺高的地方垂下來，它們呈現出三種任意彎曲的狀態，杜象很仔細地將三根自由垂落狀態的玻璃絲，固定在三塊深色一公尺長的尺上，再用另外三塊木板，把這三根線在尺上的隨機形狀刻出來，做成三把不規則的尺。他把這些不規則的線，連同據此造成的米尺裝入箱中形成作品。

《三個標準的中止》　杜象　1913-1914 年

杜象的「機會論」，與 1916 年在蘇黎世組織的達達派觀點一致：機會的解放，是這個新世紀帶來最好的事情之一。漢斯・里赫特爾曾說：「在我們看來，機會像是一個不可思議的手段。通過它，我們能夠超越誘發性和自覺意志的障礙；通過它，我們內在的耳朵和眼睛變得更加敏銳……對於我們，機會就是『潛意識』，這是弗洛伊德在 1900 年所發現的。」

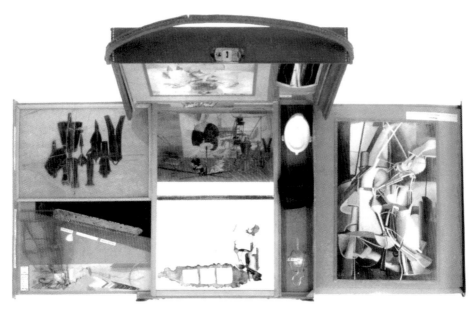

《手提的盒子》　杜象　1936-1941 年

　　《大玻璃》花了杜象8年的時間（1915-1923），「精神與視覺反應上的聯姻」是他創作這件作品時的一個基本想法。他在 1959 年說過：「《大玻璃》所包含的想法，比對它外表的認識要重要得多。」在 1934 年，杜象首次出版、未標頁碼的筆記中，有94頁談到了這些思想。《大玻璃》長期受到人們如此細緻的研究和評論，並引起人們對它做出多種解釋，幾乎所有的解釋都有一定的道理，但卻沒有一種解釋是確切的。

　　杜象曾經以巨大的精力，幾乎重新創立了被經典透視法所闡明

的三維空間概念。這是否由於他相信了約翰‧格爾汀所說的話：三維空間的物體，可以被看做是第四維空間的扁平影子或者映像，第四維空間看不見，是因為它永遠無法為人眼所見。《大玻璃》是否是一個四維空間的物體投影圖，「一個外表的幻象」呢？

約翰‧拉塞爾認為：《大玻璃》像杜象所取的大多數名字一樣，有一種戲謔之意，但即使這樣，它也確實暗示了作品的基本主題，即「一個人被另一個佔有」；每個社會，以及在我們這個社會裡的每一代人，都有自己的方式來為這裡涉及的穿衣和脫衣舉行一個儀式。拉塞爾傾向將「婚姻主題」和《大玻璃》聯繫起來，比如他說：「史特拉汶斯基的《結婚》，就是和《大玻璃》同時期輝煌而歡鬧的作品。」

杜象 1912 年的油畫作品《從處女到新娘》，拉塞爾認為，它同樣表現了婚姻主題，不過，這一主題採用了部分機械、部分超自然的手法，換句話說，這條「路」能在對女性的解剖中被找到，而且，在這裡是以機器來表現的；同時，它也指婚姻所帶來的身份變化，女性的身體既被看成是機器，也被看成是容器。作為核心部分的新娘，則是這幅畫的真正主題，至於傳統描繪涉及貞潔時的猶豫不決和心神不安，在這幅畫中則不見痕跡。

杜象本人說過，如果他在《大玻璃》中涉及了煉金術，那就是「當今人們能夠不知不覺中運用煉金術的唯一方法了」。哈爾頓

提出了自己的看法，他說：「煉金術士索利多尼斯把新娘脫衣服的方式，比喻成煉金術士所使用的材料在液化和變質過程中，完全失去了顏色。生育過程發生在一個『宇宙的爐灶』中，它的上半幅和下半幅分別代表男人和女人。水銀被盛在一個純玻璃製成的器皿裡——這是經常用來比做聖母瑪利亞的一個隱喻。很有可能，《大玻璃》的上半幅，似乎與煉金術士的水銀有關，它是對自然的普遍的愛和以勞動贖罪的一條準則，而在下半幅裡，那些單身漢們的器械則與煉金術硫磺的概念相關。」

按照拉塞爾的觀點，《大玻璃》也能從「煉金術的婚姻」角度上去理解。在這個婚姻中，煉金術士的目的是提取黃金，這裡所說的婚姻涉及「更卑鄙的、乾涸的男人因素，硫磺」和「反覆無常的女人因素，水銀」。

當杜象 1912 年在慕尼黑剛開始認真創作《大玻璃》時，他身邊有一個世界上最大有關煉金術的圖書館。拉塞爾認為，不管杜象是否曾經去過那裡，這種煉金術的解釋、推測幾何學的解釋和其他諸多的解釋，都會與它有關。如果在這種種解釋中，不止一種解釋含有精神分裂的因素，那麼，那種因素一定在《大玻璃》中，和我們玩的這個遊戲的本質裡。賭注是巨大的，輸贏也是絕對的。

奧克塔威·巴茲 1969 年寫道，《大玻璃》既是對神話的一個貢獻，也是一種批判。他的這個觀點，真是恰到好處。他說道：「這使我想起了《唐吉訶德》，既是一部騎士小說，又是對騎士小說的批

《大玻璃》 （又名《甚至，新娘也被她的男人剝得精光》） 杜象 1915-1923年 油彩、清漆、皮毛、導線、灰墨、兩塊玻璃（後碎裂），裝在鋼木框架的兩塊玻璃之間 272.5 × 175.8公分

判。現代諷刺，正是隨著像《唐吉訶德》這類作品的產生而誕生，而隨著杜象以及 20 世紀其他人如喬伊斯、卡夫卡等人作品的出現，這種諷刺又反過來針對它自己了。一個周期結束了，象徵著一個時代的結束，也是另一個時代的開始。」

　　《大玻璃》也體現出杜象一貫的繪畫觀念：「圖畫真正目的是什麼？我們正在這裡做的、而在其他地方不能做的，是什麼呢？美術還必須賦予我們哪些新的內容？」我認為，杜象的《大玻璃》來自一個哲學基礎，它們源於杜象最欣賞的兩個人——布里塞和魯塞勒的基本思想。

　　杜象喜歡雙關語——語言的和視覺的。而這興趣，應根植於布里塞從哲學角度分析語言，這是一種用令人難以置信的雙關語系統設計出來的分析。杜象的《大玻璃》，就像它的全稱一樣——《甚至，新娘也被她的男人剝得精光》——具

有語言和視覺的雙關特質。

在這裡，杜象更願意接受一個語言學家和哲學家的影響，而不願接受一位畫家的影響。魯塞勒則是向他顯示這條路的另外一個人，「他是一個唯一能引出我心深處——完全獨立——之讚美的東西的人。」

魯塞勒的戲《非洲印象》，使杜象得到了關於《大玻璃》的大致方法。杜象說，基本上，對我的《大玻璃》要負責的是魯塞勒。杜象指的就是《非洲印象》的方法論。

有意思的是，杜象終其一生，想徹底逃離作為一個「傳統畫家」的工作模式，刻意地、絞盡腦汁地，使自己的圖畫建立在陰性的、分析的、機械的、知性的、克制性的「替換系統」中，建立在一個「反繪畫」的哲學根基上。但我覺得，從某種意義上，杜象更像是一個徹頭徹尾的「畫家」——只不過，他是從另外一個極端開始的。

方格子：水平與垂直

蒙德里安　Piet Mondrian　1872-1944

水平線加垂直線，
即涵蓋了世間的一切結構，
運動的色塊，空間的幻覺
他的藝術以一種淨化美感表達自己。

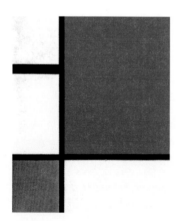

1872 年，皮特・蒙德里安生於荷蘭阿麥斯福特。

早年，蒙德里安曾在阿姆斯特丹藝術院校受過專門培訓。1892 年，取得中學繪畫教師資格。1904 年，蒙德里安是一個學院派的現實主義畫家。1908 年開始，在荷蘭象徵主義畫家圖羅普的影響下，學習一些象徵主義的方法。在早期作品《有風車的風景》（1905年）中，印象主義的光影效果還很明顯，但是在結構上，卻對於水平線、對角線的組織關係以及構圖特別敏感。

1916 年，蒙德里安結識了荷蘭哲學家蘇恩梅克爾。

蘇恩梅克爾在哲學上推崇新柏拉圖體系，自稱推崇「積極神秘主義」或「造型數學」。他認為，從創造者觀點來看，「造型數學」意味著真正有條不紊的

思想；而「積極神秘主義」的創作法
則，使我們得以研究如何把想像中的
現實，轉變成可以為理性所控制的結
構，以便之後在「一定」的自然狀態
下，發現這些相同的結構，從而憑藉
造型視覺去洞察自然。

皮特·蒙德里安　Piet Mondrian

　　這些觀點，和蒙德里安當時的
繪畫原則一致。

　　蒙德里安創作理念的基礎，建
立在荷蘭的理想主義哲學上，代表一種嚴肅、清晰、富有邏輯的知
性傳統，以及一切如奧德所表示的「新教的迷信破除」。對他而
言，他本身的藝術理論——新造型主義——不只是一種繪畫風格，
它既是哲學，也是宗教。

　　由於新造型主義和一般原則是如此的協調，其宗旨就是一種使
生活的各種層面都和這些原則趨向一致的藝術，人類的整個環境都
將變成一種藝術。正如蒙德里安自己說的：「在未來，繪畫價值的
有形化身將會取代藝術。然而，我們就再也不需要繪畫了，因為我
們會活在實現了的藝術裡。」

　　蒙德里安的這種柏拉圖理想主義，深植在他的背景和早年的經
驗之中。他成長於一個嚴格的喀爾文教派家庭，而蒙德里安對宗教
神秘元素的需求，使他開始研究起「通神論運動」，最後還成為其

中的一員。雖然他從 1903 至 1938 年（除了戰爭那幾年）幾乎都住在巴黎，且置身於畢卡索和立體派的圈子中，以致於影響他的藝術和思想轉向結構研究，然而，理想主義才是他個人的藝術和信仰。他的藝術理論因而「既帶有他本身理想的、質樸的宗教色彩，又有通神論純粹的神秘感」。

據畫家所言：「每一種藝術都有它專用的表達方式，而且，作為一種進步文明的代表時，都會傾向於呈現其前所未有的精確均衡關係。均衡的關係是一種普遍的原則，是和諧與統一——即心智與生俱來的特色——最純粹的描述。如果我們將注意力放在均衡關係上，就能看到在自然物中的統一結構。然而，這被掩蓋住了。不過，即使我們找不到精確表現出來的統一性，也能統一每種描繪。

《結構》　蒙德里安　1929 年　45 × 45 公分

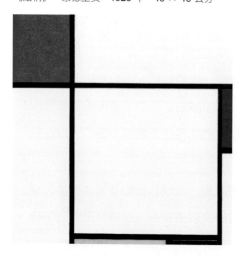

換句話說，統一的精確描繪是可以表達的，它必須表達，因為在具體的真實中是看不見的。」

蒙德里安繪畫的自然法則，取決於一般的自然結構，「均衡」與「精確」是維持這種普遍結構最基本的兩種屬性。在其畫中，黑白灰、三原色和水平線、垂直線，在本質上，可以不受主觀情感和表象的制約，其造型原則完全處於自足獨立的狀態。

　　從某種意義上說，蒙德里安使用的最基本的純色，以及最基本的結構方式——水平線和垂直線，就淨化論而言，它們對稱於自然物的普遍秩序。蒙德里安在具有統一和穩定的平面空間裡，試圖通過幾種原色的變化，協調並控制矩形格子的比例、節奏和結構，以尋求事物的前後關係和運動變化。

　　本質上，一切事物都處於時間的運動和流變中。在蒙德里安那裡，事物同樣在運動與靜止、時間和空間的互動之中，保持著平衡；表面上，他的繪畫處於一個精確的「數學造型」公式之中，冷靜、整齊、乾淨，但是在靜態的圖式中，畫家敘述了色彩和造型結構的變奏和運動過程，一種抑制而內斂的運動。

　　到了1914年，蒙德里安基本上已放棄了曲線，只強調直線在結構上的作用。

　　蒙德里安認為，垂直線與水平線足以表達世間的一切結構；反過來說，即抽象的結構仍出自客觀對象，但對象已經高度符號化了。不過，符號不是孤立的，藝術的體現還取決於符號之間的關係，尤其是在彩色色塊之間，由於不同的色彩關係和色塊的組合，還可以產生一種有深度的空間幻覺。

　　1917年的作品《色彩構圖》（49.5cm × 44.1cm），由黑、紅、藍三種基本色塊，按照不同的比例和形狀，分佈在二維的平面上。正因這些色塊的色彩和結構，處於一種不斷運動的節奏中，加上黑白灰的漸層關係，使得畫面在整體的視覺佈局中，成為三維的深度空間。

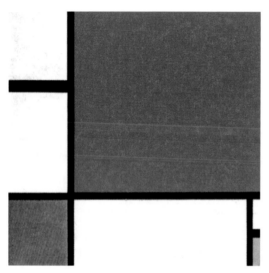

《紅、黃、藍、構圖》　蒙德里安　1930 年　51 × 51 公分

蒙德里安將色塊與色塊間的空間關係，置入一個透視的空間裡，形成色塊與色塊的循環運動和旋轉感。色塊已不再滯留在原來的位置上，由靜止到運動，由二維至三維，蒙德里安總是將時間流變和空間關係，控制在一個平面的秩序系統中。它們是自然界的某種象徵，抽離出來，存留了物體最基本的形態和結構，然而，從「物」飛躍到「意義」的淨化過程，才是蒙德里安的信仰所在。

按照蒙德里安的理解，藝術會在人的身上成為一種二元產品：一種外在有教養，而內在深刻且更為自覺的產品。「藝術作為人類心思純粹的描繪時，將會以一種美感上淨化，也就是抽象的形式來表達自己。」蒙德里安的繪畫呈現出多層次的二元關係，就構圖而論，「新造型主義是二元化的」——透過宇宙關係的準確重建，它直接表現出一般的事物，藉著韻律，藉著塑造形式在材料上的真實，也表達出藝術家個人的主觀意識。

「三原色和黑白灰的色塊比例，以及在畫面上的位置，是形成動感的關鍵。正是通過這種分割與組合的關係，蒙德里安的平面抽象變成了一個有前後關係和運動變化的畫面。」在整個二〇年代和

三〇年代，蒙德里安就是「以這種方法為基礎，反覆試驗這六種顏色在被黑色直線分割之後，所產生的各種視覺感受和心理反應」。而這個過程，也是不斷走向簡化的過程。

《紅、黃、藍、構圖》是蒙德里安具有「標誌性風格」的畫作，極為簡略的幾何圖形統攝著整個畫面，畫家的水平線和垂直線在有限區域內，界定著各自的職能。不同面積、不同形狀、不同色彩的排列和經營，突顯出蒙德里安均衡和統一的造型原則。空間和色彩重量的均衡，是這幅作品構圖達到統一的兩個基本觀點。佔有大面積的鮮紅，位於中心位置，黑色分割線則將它與藍、白、黃限制在彼此呼應的位置中，若挪動其中的一塊顏色或形狀，頃刻間，便會失去「均衡的秩序」。

在這裡，蒙德里安對於事物普遍意義的領悟，以及對色彩和形狀平面的極度「淨化」，形成共構的新型圖像。在物質與心智二元論的調和中，蒙德里安並沒有將生命和人的成分在他的「幾何形的方格子」中否定掉，而是在一個「理想主義」的高度追求下，將人的「信仰」、「價值」移植於經過淨化的視覺秩序中。

「淨化」是一個思維的過程，也是一個具體的從繁至簡的繪畫過程。《紅、黃、藍、構圖》在視覺和心理的節奏變化上，都企圖使位於水平線和垂直線之中的色彩，得到最基本、最穩定的結構。

在論述自然與抽象造型之間的關係時，蒙德里安發現：在自然

界裡，所有的關係都控制在一種單一的原始關係中，而且，是由兩種極端的對立來界定的；抽象造型主義以確定成直角的兩個位置來表示這種原始關係，而且也囊括了其他的一切關係。

蒙德里安認為：「在藝術中愈趨一致的法則，是藝術以自己的方式所建立的偉大、隱秘的法則。必須強調的是，這些法則或多或少隱蔽在自然的表象下。抽象藝術因此和事物的自然描繪形成對立，但它不像一般想像的那樣『與自然對立』：它和人類野蠻而原始的動物本性是對立的，但卻具有真正的人性；它和在特定文化形式中所創造的傳統法則是對立的，但卻具有純粹的文化法則。」「對立的法則」，在蒙德里安的繪畫中具有決定性作用。這種對立，增加了形式和線條的張力，而且，直線比曲線的表現力更強烈，也更深刻。

「動態平衡」的基本法則，在他的「方格子」中，和特定形式需求的靜態平衡相對立。「一切藝術的重要職責，就是建立一種動態的平衡，來破壞靜態的平衡」，這句格言式的話，正是以「橫豎」相加的結構，所形成的「建立」和「破壞」性質，適用於蒙德里安的所有繪畫作品。

《構圖V》 蒙德里安 1914 年 54.8 × 85.3 公分

1913 至 1915 年，蒙德里安曾嘗試在橢圓中建構方色塊。

他說：「真正實在的造型表

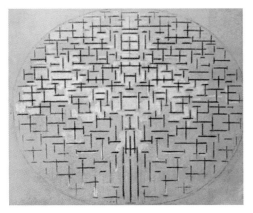

《碼頭與大洋》　蒙德里安 1915 年

現，要通過裡面的力學來達到。新的造型藝術表明，人類的生活雖然經常屈服於時間和不協調，但仍然建立於平衡之上。」

而 1931 年創作的《兩條線的構圖》（80cm × 80cm），則是一幅正方或近乎正方的菱形構圖。菱形的畫面中，只有一條水平線和一條垂直線相交，這件作品可能是蒙德里安繪畫中，將水平線和垂直線推向極簡的一個例證。畫家剔除了所有的繁雜枝節，而裸露了最基本的核心，這個由橫線和豎線形成的核心，在與菱形的邊際線接觸時，每一個直角所對應的空間都呈現了豐富的開放性。它幾乎展示了一個建築的基本形態和結構原則，兩根線條確立的靜態平衡，和它與菱形的邊緣產生的動態平衡，在極其簡潔的「建築空間」中，構成既穩定又運動的「對立法則」。

1940 年，蒙德里安為逃避納粹的迫害，移居紐約。

他愛上了紐約市的節奏，摩天大樓的景觀，街上的行人，還有最重要的——美國爵士樂。據哈夫特曼的觀察，他涉獵的範圍極廣，從神秘主義、科技、通神論到爵士樂，不一而足。蒙德里安興趣廣泛，使他的晚年作品依然充滿著活力和豐富。

　　《勝利爵士樂》在形式結構上，與 1931 年《兩條線的構圖》恰好相反。《勝利爵士樂》在菱形構圖中彙集了無數「閃爍」的小色塊。用一個也許不甚恰當的比喻來形容它們之間的關係，那就是，如果說《兩條線的構圖》有一種「結構的禁欲主義」，那麼，《勝利爵士樂》則是一種「享樂主義的結構」。無疑地，後者的意象和結構，源於蒙德里安在紐約的生活影響。

　　他在繁複、跳躍的「筆觸」間，尋求均衡的結構。正如畫家所說，自從結構元素和元素相互關係之間，形成了一種不可分割的統一性後，關係法則就均等地影響了結構元素；然而，這些元素也有它們本身的法則。《勝利爵士樂》中的「動態平衡」更加明顯，顯現出畫家輕鬆和樂觀的意圖。無數的小色塊，在整體秩序的節奏和韻律中，靜止、運動。然而，即使再複雜的色塊構成，也仍被限制在畫家一貫的造型原則中：水平線和垂直線，三原色和黑白灰。蒙德里安一直在變化和開拓著由結構元素所延伸的各種構圖、形式和色彩關係。

　　美國評論家邁克·奧平認為：「將通神論與感知的基本形式相結合，蒙德里安的圖像保留了聖像純粹的形式和神秘的觀念。」奧平總結道：「巴尼特·紐曼後期的繪畫是題為《誰害怕紅色、黃色和藍色？》系列作品──面對蒙德里安作品的挑戰，他表現自信；像蒙德里安一樣，埃德·萊因哈特嘗試通過淨化的線和面，超越『自我』；通過直覺和神秘的幾何學，阿格尼絲·凱利將色彩和形式的分量應用在建築上，以他紀念碑式的造型活化了整個牆體；在蒙德里安晚

期的抽象作品中，單調色塊盤踞在架構的邊線，這在法蘭克‧斯特拉六〇年代的畫面裡可以見到。甚至到了八〇年代，當語言和形象支配了繪畫，蒙德里安的理念仍不斷引起迴響，彼特‧哈利眼中的後現代都市與強納森‧拉斯克的抽象繪畫，就是最好的例證。」

　　蒙德里安自覺地將最具元素性的結構，建立在質樸的水平線和垂直線的框架之中，一切線條、形狀都隸屬於黑、白、灰、黃、紅、藍的色彩元素中。樸素的繪畫形式呈現出開放、豐富的效果，所有的繪畫元素皆來自於自然，而終止於抽象。

　　蒙德里安一生所追求的事物中，存在的「均衡」、「離心」、「散焦」、「純粹」、「統一」、「對立」、「淨化」、和「普遍性」等概念，都服從於直線、直角和六種顏色的節奏與秩序系統。他縝密的理性思維也始終貫串於自己開闢的理論中——「如果以一種精確而絕對的方式來看統一性，那麼，注意力就會針對著普遍性，結果，個性就會在藝術中消失。因為只要個性擋住了去路，普遍性就不能純粹地表現出來。只有這種現象消失後，一切藝術的緣起——普遍的意識（即直覺）——才能直接地被描繪出來，產生出淨化的藝術表達形式。」

《勝利爵士樂》　蒙德里安　1942-1944 年　127 × 127 公分

3

照片和繪畫
有何區別？

李希特　Gerhard Richter，1932-

「我不希望模仿一幅照片，我想創造出一幅照片。」
——格哈德·李希特

格哈德·李希特，1932 年出生於德勒斯登。他成長於東德，1961 年逃亡至西德，1952 至 1957 年就讀於德勒斯登高等造型藝術學校，1961 至 1963 年在杜塞道夫藝術學院學習。

李希特對模仿造型的本質提出質疑：照片和繪畫有什麼區別？抽象與具象該如何區分？1966 年，李希特創作一系列商業彩色圖畫。乍看之下，這些網狀的圖片似乎是地理抽象，

但實際上，它們是完完全全的模仿造型。1973 年，李希特的另一種風格「灰色系列」，則由不定型的單色塊面組成，似乎是抽象形狀或摩天樓群。李希特認為，灰色是「無言的」典範，它不帶來任何感情或聯想，適合表達「無」，是唯一可以和超然、無差別比擬的東西，它沒有目的，沒有形式，最適合於表達對宏大宣言的拒絕。

格哈德·李希特 Gerhard Richter

一方面，他利用照片與繪畫的轉化關係，為我們提供繪畫的新「方法論」，一種「反藝術」、「反繪畫」的修辭手法；另一方面，他又渴望表達「人們失落的品質、一個更好的世界、遠離苦難與無望」。一方面，他喜歡激浪派藝術和安迪·沃侯，一方面又說：「我不能那麼做，我只想，也只會畫畫。」他一面將其創作與反審美衝動相提並論，一面又堅持做個傳統畫家。

李希特的矛盾，在他的作品中卻充分建構起它們的完整性。首先，李希特將照片當作實現其繪畫「修辭手法」的重要媒介（但這並不是他最終的目的），然後，他涉及了浪漫主義：「我將自己看成是一個龐大、宏偉、豐富的繪畫，甚至全部藝術文化的後繼者。我們已經失去了這種文化，而它卻始終沒離開過我們。在這種情形下，要想不去恢復那種文化，甚或簡單地放棄它，任它墮落，都是相當困難的。」李希特的風格多變，因為無論是創作方向或意識形態，他都極力避免任何固定的東西。

在 1964 至 1965 年間，李希特曾創作黯淡模糊的照相繪畫作品。他從 1962 年，更準確地說應該是 1963 年，開始求助於照相技術，而且馬上就在作品裡表現出明顯的雙重出發點的跡象。

一方面，和受到達達主義靈感激發的創作者一樣，他渴望與以前的藝術完全決裂（反藝術），認為有必要簡化繪畫。與李奇登斯坦和安迪‧沃侯一樣，他既反對後期抽象表現主義那種誇張的哀婉悲淒感，也反對裝飾藝術風景如畫的效果；另一方面，在方法上，李希特也考慮相片形象對感情的衝擊力，他的作品揉合肖像畫的多樣性，而這種多樣性，在所有抽象派或寫實派的形式主義系統方法中，都是少見的。照相技術也是這樣的一種方法，它將存在主義意義上的實質──直接、直觀，同時也是很「平凡」的實質──融入了原本內容狹窄的繪畫風格，因為這種風格不是以主觀上對姿態和材料的共鳴為中心，就是以幾何結構的理念化為中心。

上圖《巨大的獅身人面像》　李希特
1964 年　150 × 170 公分
中圖　Luigi Pecci　現代藝術中心李希特個展
1999 年 10 月 10 日至 2000 年 1 月 9 日
下圖《卷紙》　李希特
1965年　70 × 65 公分

　　李希特在一次訪談中談道：「我不希望模仿一幅照片，我想創造出一幅照片。」他還補充說：「我是用與平常照相技術不同的方法創作照片，我不是在創作與照片相似的繪畫。」李希特選擇照片的標準，通常都是以內容的需要為出發點。在後來最好的作品中，他反駁自己早期關於照片內容的觀點——「我的創作不考慮內容，只是不動感情地畫一幅照片，然後把它掛出來而已。」

　　從表面上看，他選擇照片的動機是偶然和隨機的，而事實上，他則是在「精心」挑選日常生活中常出現的外行人拍的「平庸照片」。他對「平庸」的快照比對矯揉造作的藝術照片更感興趣。因為他認為，後者通過對光和影的過分關注，通過追求所謂的和諧和結構效果，而使內容變得很貧乏；與其相反的是，在家族照上，雖然每個人都擠在畫面中央，但卻實實在在洋溢著生命力。在1985年的幾次訪問中，李希特說道：

　　我用那些所謂的「平庸」來顯示，「平庸」是重要的，是充滿人性的。我們在報紙上看到的那些人的形象，事實上並不平庸，他們被認為平庸是因為他們默默無聞。

　　在李希特看來，現代主義藝術也不是一筆可以被隨隨便便揮霍掉的遺產，相反地，它是對適時性和現代性的一種要求，在大眾文化貧乏的想像中，浪漫主義的遺產被輕率地與過去的「浪漫化」劃上等號，是對被過去吸引的現在的「浪漫化」。李希特透過他「真正從歷史角度出發」的浪漫主義，闡明「照相技術在繪畫上的使用方法，

《屈恩的肖像》　李希特　1970 年

或者更確切地說，是他對繪畫所下的照相技術的定義，並由此改變大眾文化對浪漫主義的庸俗看法。這樣一來，他為處於懷舊情緒和被文化產業大肆濫用夾擊之中的浪漫主義藝術，提供一種關鍵的『現在』存在的可能性」。

和任何一個城市居民一樣，李希特把自然看成是眾多形象或畫面的彙集，認為它象徵著家園終將消逝的命運，家園的消逝是現代人不可逃避的境遇。

1986年，李希特指出：「我的風景畫不僅僅是美麗的，在表面上是懷舊、浪漫主義的，像失去的天堂一樣古典味濃郁。最重要的是，它們是『虛假』的，雖然有時我找不到適當的方法來表達這種感覺。我用『虛假』這個詞想表達的意義是，我們懷著強烈的感情看大自然，而它卻在各方面都與我們格格不入，因為它沒有感覺，不懂憐憫，沒有同情心，因為它一無所知，完完全全地一無所知，它完全沒有頭腦或心靈，與我們截然相反，它是絕對的非人的。」

李希特繼續往下說，語氣越來越憤怒：「我們在風景畫裡所看到

的任何的美，任何吸引人的色彩，靜謐或狂暴的氛圍，柔和的線條，遼闊的空間，或者『善』，都只不過是我們自心的投射，這些我們完全可能扔掉，所以，在同一時刻，我們看到的也可能只是令人害怕的惡與醜。自然是非人的，所以它不可能是罪惡的，我們必須要克服、拒絕的，正是自然。」

　　李希特的繪畫，大部份建立在缺損、空虛、不確定性、模糊、非客觀、偶然、瞬間等等因素之上，往往引入一個「非常強烈的遺忘的價值」。它同時在自然、時間、記憶、歷史、虛幻與真實之間獲得持久的移動性，在質疑事物的存在「意義」時，顯現出普遍的「意義」。

《河》　李希特　1995 年 200 × 320 公分

　　李希特繪畫的「貢獻因素是攝影所激發和代表的東西：一個觸摸不到的生活片段，在時間的洗禮下失去色澤，永遠地在記憶領域中消失」（Bruno Cora）。在李希特第一批作品裡就已經浮現的感傷因素，更頻繁地出現在他的發展過程中，不僅以語言形式被記錄在日記中，還成為一系列作品的主題。李希特的繪畫普遍揭示出，作用於我們日常生活的時間和記憶的許多「特徵」，這些特徵指向「運動」的空間本質，也指

《魯迪伯文》 李希特 1965 年 87 × 50 公分

向一種事物最終的命定歸屬。

事實上，李希特試圖以「平庸」照片的方式，恢復德國浪漫主義傳統中關於「崇高」的概念——並寄予實質的命名和界定。Bruno Cora認為，李希特的風景畫帶有明顯的緊張，作品不僅能夠再次喚起「優美和崇高」的問題，而且還能引起對自然的疑惑——自然對人類關於存在和現實的判斷，漠然視之。

在《風景》、《雲》、《湖泊》這組畫，甚至在《山區》和《虹》（1970）中，「優美」的超然顯現，神聖而崇高，來自於無人之自然，其方式遠不同於其他先前的經驗，也不同於李希特自己的經驗，他再一次提出了只有通過「聆聽」——被理解為「對形態的動態感悟」——才能夠產生出來的時空維度。他意識到不可能逃避時間的流逝，正像作品《攝影集》所展示的那樣。通過這些作品，李希特完成了空無和欲望的表達，也完成了被威脅、短暫的優美之愛的表達。李希特曾說：「繪製圖畫，繪製我的思想和感情，是我自己的動機。我對它們的看法完全不重要，最終會脫離觀點。」

　　李希特呈現的繪畫元素，追求一種既複雜又單純的關聯：「一種自然浮現的東西」，按照他的觀點，這些他從不認識也無法計劃的東西，比他更優秀，更聰明，更普遍。他最優秀的作品無疑具備這些特質：「某種更真實地表現了我們狀況的畫。其中，應該有某些可預見的東西，有可以作為建議來理解的東西，但又不僅僅止於此。不說教，也不是邏輯，而是十分自在、毫不費勁地浮現出來，把所有的複雜都拋開。」

　　對李希特而言，繪畫是一種精神活動，這種內在活動並不是強制性地相對於現實世界，而是自然地將不確定但卻持久的價值，對應於材料和超越其上的「流動的精神性」。李希特涉及了現象學的基本範疇。他在未知領域裡，尋求經驗和超驗的契合點；在歷史的基準線上，獲取時空的短暫觀念，也獲取「人」在其中的角色和位置。

　　「短暫性」和「易逝感」，在李希特的畫中，卻展現了一個「永久」的價值。它們和「精神的不安和記憶的詩性的原則」保持了某種一致性——「往昔永遠不會過時和結束，而是不斷地屬於我們，直到我們將它遺忘。」李希特的繪畫也對我們知覺領域中動人的「神秘」因素發起攻擊。

　　抽象表現主義對李希特而言，不是一個方法和情感需求的問題，他使表現主義成為自己作品的主題，並以客觀方式為充滿激情的表現主義，冷靜地進行了一次模仿造型，就如同模仿一張照片一

樣。他用表現主義的方法與表現主義對話。清除掉「每一絲主觀與
精神的殘渣」，從而保持一種中立與匿名的態度。

　　李希特暗示，他這麼做的目的是為了拯救繪畫，他把自己視為當
時業已散失、宏大豐富的繪畫和藝術文化的繼承者。他不僅沒有放
棄繪畫，反而為繪畫開拓一個生機勃勃的未來。他的那些抽象畫看
起來很美，而李希特自己則對美的意義產生懷疑。他在日記中寫道：

> 認為我們可以隨意遠離現實生活中非人的醜陋，不過是一種幻覺。人
> 類的罪行充斥著世界的事實，如此確鑿，以至於讓我感到絕望。

　　1988年，李希特畫了15幅照相寫實主義風格的灰泥浮雕畫，主
題表現了引起爭議的巴德爾— 邁因霍夫幫（Baader-Meinhof gang，
德國赤軍團）。這個德國赤軍團犯下一連串爆炸、暗殺和銀行搶劫
案，從而引發警察與法庭的報復行動。該團的頭目安德烈亞斯·巴
德爾和烏爾麗克·邁因霍夫死於獄中，但死因不明。

　　李希特以此為標題，畫面以警察局和新聞媒體拍攝到的照片為
藍本，但只選取那些慘不忍睹的肢體碎片，或者關於生死的特別鏡
頭加以表現。這些圖像以黑、灰兩色畫成，以刷或抹的方法使之顯
得模糊，有時甚至難以分辨。「畫作籠罩著一種哀傷、壓抑、悲憫
的情緒，似乎在表現死亡本身。」

　　李希特顯然被巴德爾—邁因霍夫事件所困惑。他寫道：「恐怖
分子的死亡，以及在這前後所有相關事件，都顯示出一種極端的醜

陌和荒謬，帶給我強烈的衝擊。」他認為：他們不是特定的左派或右派的犧牲品，而是意識形態本身的犧牲品；任何一種極端的意識形態信仰，都是不必要的，威脅生命的。「致命的現實、非人的現實，我們的反叛、無效、失敗、死亡——那就是為什麼我創作這些圖畫的理由。」「我們不能簡單地遺棄和忘卻」——這是一件關於「對文明或人類生存歸屬方向的憐憫和希望」的作品。

這件作品，就像李希特的其他繪畫一樣（只不過它更具有強烈的政治、倫理的戲劇色彩），都回應了李希特創作的根本意圖：以最大限度的自由，用一種生動、可行的方法，將那種反差最大、矛盾最激烈的因素安排在一起，而不是去創造一個天堂。

《風景》　李希特　1999-2000 年　200 × 300 公分

附錄：畫家小傳

NO	畫家姓名	英文原名	生卒年代
01	賈克梅第	Alberto Giacometti	1901~1966
02	莫蘭迪	Giorgio Morandi	1890~1964
03	基佛	Anselm Kiefer	1945~

生平簡介

賈克梅第是位傑出的瑞士雕塑藝術家，對人物形象的潛心研究造就出其獨到的見解與觀點。在賈克梅第的藝術生涯上，他父親是重要的啟蒙者，對賈克梅第在風格培養與啟發上，扮演著極為關鍵的推手角色。同時，受到梵谷與塞尚的影響，賈克梅第逐漸地展現出獨特的風格創作。他認為唯有透過「了解」，才能控制與創造。曾有一段時間他不吃不睡、廢寢忘食的潛心創作，幾乎到達了一種精神體力消耗、昏沉暈眩的極致狀態，目的就是為了要呈現他最好的作品。

生於義大利波隆納，是立體派繪畫藝術和未來派繪畫藝術的重要代表人物之一。他既推崇早期文藝復興大師的作品，也對此後各種流派的大膽探索有著強烈共鳴。莫蘭迪的繪畫沒有具像的主題，畫面上呈現的是多半是物體構成的空間，其繪畫空間正是連接畫面形式和精神的橋梁，是對古典主義繪畫的反叛，不僅改變了以前繪畫對空間和事物的觀察角度，並且改變了傳統的審美觀，破除了西方傳統繪畫以人為中心的藝術觀念，反思了靜物畫和風景畫在西方繪畫史中的特殊價值，給予現代主義藝術一種新的思維。

基佛的作品不僅在評論界獲得高度肯定，也多次獲得國際大獎的榮耀，被視為德國戰後最成功、最具知名度，也是最具爭議性的藝術家之一，是戰後歐洲的文化代表性人物之一。其創作源自於他對歷史、神學、神話、文學、以及哲學的高度覺察，運用多樣的媒材，讓他的作品總是透露著穿越時空，如幻似真的現實覺醒。他出生於1945年德國西南方黑森林地區的小鎮多瑙艾辛根，在杜塞道夫邦聯藝術學院求學時，認識了對他創作理念產生重大的影響的波伊斯。其作品經常對近代歷史，特別是德國納粹與集中營提出強烈批判，不論是畫布或是雕塑裝置，尺寸都相當巨大。其中最具特色的創作風格，是在畫布上嵌入文字或各種象徵性的符號，藉以點出具有歷史意義的人物或地點。也由於其作品中反覆出現的符號、象徵與充滿悲憫的批判精神，樹立了基佛無可取代的藝術地位。藝術史論學家將基佛歸為「新象徵主義」（Neuer Symbolismus）的代表藝術家之列。

NO	畫家姓名	英文原名	生卒年代
04	紐曼	Barnett Newman	1905~1970
05	培根	Francis Bacon	1909~1992
06	馬哲威爾	Robert Motherwell	1915~1991
07	康丁斯基	Wassily Kandinsky	1866~1944

生平簡介

紐曼出生於美國紐約，曾經是積極支持「抽象表現主義」的藝評家，但之後卻成為風格與觀念背道而馳的藝術家。紐曼的藝術風格形成於1948年，當時他創作了一幅由深紅背景和紅色線條所構成的作品，而後他的作品就是在巨大的畫面上塗抹強有力的單一色彩，在畫面中間設計垂直或水平線條成為其獨特的風格，這些孤立的線條被人們戲稱為「拉鍊」。他的作品以最簡約單純的直角、矩形或正立方體的形式，摒棄任何具體的內容、反映和聯想，對「極少主義」藝術產生重大影響。

來自英國的培根，從未接受過正規的美術訓練，靠自學起家。1934年舉辦的首次畫展可以說是徹底失敗，受了打擊的他幾乎停止創作。直到第二次世界大戰爆發，對戰爭的恐懼才使他重拾畫筆。「快樂原本是一件內容十分豐富，且多采多姿的事情，懼怕當然也是如此。」培根曾如此說道。他感受人類的痛苦、孤獨、恐懼、荒蕪、掙扎，以繪畫超越語言所能表達的方式，強烈、毫不掩飾地吶喊內心的悽愴，觀畫者亦為之心碎。直到他死後，他的作品仍在世界各地不斷震撼著觀眾。

馬哲威爾是美國抽象表現主義「紐約畫派」的創始人之一，為確立美國藝術在第二次世界大戰戰後時期卓越地位的功臣。馬哲威爾在他那些氣勢磅礴的拼貼和油畫作品中，將一種豪放大膽的符號意象詞彙，引進到抽象藝術中，這種風格與超現實主義那種有激動人力的力量十分神似。他震懾人心的作品內涵揭示了一個事實：他之所以成為一位有權威的藝術評論家，和一位影響深遠的藝術家，乃由於其以「哲學」為出發點，堅實地建構出屬於他獨特風格的藝術理念。

康丁斯基是俄國畫家，也是抽象畫的拓始者之一。他的創作從野獸派出發，從梵谷、塞尚、高更和馬諦斯等人吸收知識，但之後就意識到要達到藝術的成熟境界，必須要自闢蹊徑。1909年他擔任「新藝術家協會」的主席，致力於推展各種不同的畫風。然而由於與會員間的歧異逐漸增加，導致與馬克在1911年12月分手，其後各自以「藍騎士」為名，組織當代藝術的兩項重要展覽。從此康丁斯基的畫風日益抽象，並且加入濃厚的音樂元素，從而走出自己獨特而深刻的創見。

NO	畫家姓名	英文原名	生卒年代
08	波克	Sigmar Polke	1941~2010
09	羅斯科	Mark Rothko	1910~1970
10	波依斯	Josef Beuys	1921~1968
11	馬諦斯	Henri Matisse	1869~1954

波克是20世紀下半期最偉大的藝術家之一。他認為自己是「德國波普藝術家」。這樣的稱謂代表他把自己定位在安迪·沃荷的對立面。他說：「我的波普是歐洲的，它和美國的波普截然不同。……我的波普藝術有更多的心理主題，關注的是腦子裏的問題，是內心未知與意識不到的思維。」波克把大眾傳媒當做一個特殊的文化現象，並使用多樣的技術和多樣的載體，對圖像進行放大、純淨化、爆炸或話語化，從中創造了屬於他自己的藝術表現。2010年69歲的波克在德國科隆去世。

羅斯科是抽象表現主義畫家，生於沙俄時代的拉脫維拉，是猶太人，1910年移民美國，曾在紐約藝術學生聯合學院，以兼職方式賺取費用求學，曾當過演員、場記、畫家、待者、也挨過餓。1929年成為一所猶太教會的兼職教師，也是表現主義「十」(Ten) 的創始成員。最初他的藝術創作經歷過現實主義、表現主義、超現實主義等風格，之後，逐漸拋棄具體的形式，於四〇年代末期形成了自己完全抽象的色域繪畫風格。因患病、沮喪、憂鬱、酗酒及服用過量的鎮定劑和抗憂鬱藥物，導致他於1970年切斷靜脈自殺身亡。儘管他本人非常排斥被冠上流派分類的標籤，但他的作品和畫風，依然被認為是抽象表現主義的典範之作。

約瑟夫·波依斯是二十世紀行為藝術大師，被喻為德國藝壇英雄。毫無疑問，波伊斯是二十世紀後半葉，最重要且影響後世深遠的藝術家與社會運動的代表人物之一。他遊走在社會、政治與藝術的邊緣，不斷製造出話題與議論的行動，宛如社會改革的先鋒。其作品包括各種雕塑、行為藝術，信奉人人都可以是藝術家的觀點。其『社會雕刻』藝術觀念，將藝術推展到極限。

法國畫家馬諦斯是野獸派的創始人，師事牟侯，也服膺牟侯的信念：「色彩應該是被思索、沉思及想像的。」他經歷過後印象派的風潮，1904年也曾經一度讓自己的風格筆觸近似希涅克（Paul Signac）。然而1905年夏天於柯里塢在德安的陪同下，他重新採取了對色彩完全放任的自由理念，也從高更的作品中借取了對整體造型的單純化，和由平塗色塊組成畫面的方式。綜合這些所見所思的現象，使馬諦斯在一生的事業中從未捨棄這份堅持。

NO	畫家姓名	英文原名	生卒年代
12	孟克	Edvard Munch	1863~1944
13	席勒	Egan Schiele	1890~1918
14	托馬斯	Luc tuymans	1958~
15	莫迪里亞	Amedeo Modigliani	1884~1920

生平簡介

挪威畫家孟克在念完工程學之後，選擇了繪畫這條路。1885年來到巴黎，1886年在奧斯陸開畫展，其作品《生病的孩子》曾引起爭議。1889至1891年再回到巴黎居住，發現了線條與色彩的表現特性，決心放棄他先前的風格和主題，改而創作「活生生的人們其呼吸、感覺、苦難及彼此相愛的心情」。他透過對比的色彩、直線與曲線，以及簡化成雛型的人體來表達自己內心的深刻情緒。他的作品對僑派的藝術家，尤其是克爾赫納有極深的影響。

席勒是一位奧地利畫家，師承維也納分離派的克林姆，是20世紀初期一位重要的表現主義畫家。席勒的作品特色是表現力強烈，描繪扭曲的人物和肢體，且主題多是肖像。16歲考入維也納美術學院後，除了在克林姆指導下學習外並結識了柯克西卡，之後作品開始具有明顯的裝飾風格，加上他直接受到尼采和佛洛伊德心理學的啟迪，使其所描繪的人物和景物都像處在驚恐不安的狀態，生的欲望和死的威脅交織成可怕的陰影，始終籠罩著他的作品。他的藝術風格在表現主義繪畫中是獨一無二的。1918年因瘟疫病逝於維也納。

托馬斯是二十世紀八〇年代末期出現的比利時畫家。他的繪畫融入了法蘭德斯古典大師們的傳統，和二十世紀西班牙晚期浮世繪的敏感性。以單一色調的繪畫主題，將有關過去戰爭的電影、攝影相聯結。其中有關納粹暴行的紀錄，使他的大多數肖像畫充滿了陰鬱而沉重的暴力感。他的創作主題多半不是唯一的，而是由多個主題交織而成，其繪畫作品承載著多面向的歷史內容、距離與時間差，充滿著人類記憶的哲學思維。

莫迪里亞尼出生於義大利比薩附近的港市利波魯諾。自幼即患有肋膜炎、腸傷寒、結核病，最後死於肺結核。在威尼斯的美術學校接受完整教育之後，他前往巴黎發展，成為「巴黎畫派」（School of Paris）的重要畫家之一。他以創作人物肖像為主，筆下人物風格獨特，雖然都有著一張變形拉長的臉龐、無眼珠的瞳孔，但卻表達出豐富、多變、強烈的人物性格與特質。一生創作的作品數量不多，卻幅幅精彩。

NO	畫家姓名	英文原名	生卒年代
16	卡蘿	Frida Kahlo	1907~1954
17	德‧庫寧	Willem De Kooning	1904~1997
18	盧梭	Henri Rousseau	1844~1910
19	霍普	Edward Hopper	1882~1967

墨西哥女畫家卡蘿出生不久即患小兒麻痺症,少女時代的一場劇烈車禍,更使脊骨碎裂,進行了多次手術,甚至差點癱瘓。意外發生後,為排遣病榻中的寂寞開始以作畫自娛。她近乎自戀地大量描繪自己,畫風濃艷強烈,擅用象徵手法,並融入墨西哥自然、人文景觀及傳說,作品充滿神秘的拉丁美洲氛圍。二十多歲與墨西哥知名壁畫家迪亞哥·里維拉結褵,因對方多次出軌而協議離婚,不久後又因彼此需要而再婚。她的一生充滿傳奇色彩,除飽受病痛與丈夫的不貞折磨外,更與共黨運動以及同性愛慾糾葛不清。晚年終於如願舉行個展,一年後,留下「但願離去是幸,我願永不歸來」的字句,揮別多舛的人生。

德·庫寧是抽象表現主義的靈魂人物之一。生於荷蘭的鹿特丹,曾就讀於鹿特丹美術學院。1926年來到美國,從事過商業藝術和壁畫等的創作。與戈爾基是好友,兩人曾合用一個畫室,在藝術上深受其影響。德·庫寧對抽象藝術的探索始於40年代之前,至40年代中期嶄露頭角。1948年舉辦了首次個展隨後聲名鵲起,成為國際上有影響力的畫家。雖說他是個抽象表現主義者,但他的畫卻很少是完全抽象的。他經常選擇傳統的女性裸體題材,只是形象強烈變形,以混黑色的深濃油彩畫出筆觸粗略,類似盧奧的強烈畫風。具有強烈的形式感和飽滿的感情色彩。

盧梭出生於法國北部的拉巴爾,後來曾移居安傑。曾一度投身軍旅,退伍後到巴黎擔任海關的職員,前後長達二十二年之久。他雖然被稱為「素樸派」的代表畫家,但那種幻想式的熱帶叢林特殊畫法,對於現代的畫家產生了很大的影響。他的作品都很精細,用色鮮豔,主題充滿神秘的氣氛。

霍普是一位美國繪畫大師,以描繪寂寥的美國當代生活風景聞名,屬於都會寫實畫風的推廣者。他出生在一個紐約紡織品富商之家,是典型的布爾喬亞家庭。對他影響最大的人,是美國早期都會寫實畫風的推廣者羅伯特·亨利,這位老師要求學生們的創作要能「引起世界的騷動」,而他的學生們也幾乎都成為美國的重要畫家,被評論家稱為垃圾桶畫派(Ashcan School)。霍普作品中的疏離和寂寞特質是顯而易見的,其大膽的光線運用和招牌式的大色塊粗線條的簡潔構圖,受到了電影導演和攝影師的迷戀和模仿,甚至還被運用在卡通片當中,稱其為美國現代視覺藝術大師,實不為過。

NO	畫家姓名	英文原名	生卒年代
20	克利	Pual Klee	1879~1940
21	達比埃斯	Antonio T pies	1923~
22	馬格利特	Ren Magritte	1898~1967
23	高更	Paul Gauguin	1848~1903

生平簡介

克利出生於瑞士伯恩近郊，曾在慕尼黑美術學校習畫，並製作了許多以黑白為主的版畫和線畫，後來成為一位彩色畫家，創作出極為優異的作品。他也曾執教於威瑪、德索和杜索道夫等地，他對色彩的變化有獨特的鑑賞力，成熟時期的作品更大量採用多種多樣的混合媒材，比如沙子或木屑等，創作出具有特別張力的畫作。他對色彩的看法與見解，成為之後藝術家爭相追隨的標準。

斐譽國際的西班牙加泰隆尼亞畫家達比埃斯，崛起於五〇年代的材料繪畫藝術，他把顏料、亮光漆、沙子和大理石粉末混合在一起創造出巨大的畫面，呈現出淺浮雕式的效果，深受肯定。他對禪宗和道教的潛心研究，使他的作品呈現出涵義深刻、意喻深遠的氣氛。七〇年代，達比埃斯在其簡練的技法上加入了隨意發揮的線條圖案，創造出自然而粗獷的風格。八〇年代起更大膽地嘗試亮光漆和墨汁等實驗性繪畫，是一位永不止息地追求創新的當代大師。

馬格利特是本世紀最傑出的比利時超現實主義畫家，他的繪畫往往賦與平常熟悉的物體，一種嶄新的意義與象徵，引領觀賞者進入感官的神祕世界。馬格利特的繪畫技巧極為精密，其逼真的寫實主義手法，與物體不按常規的擺放方式，形成了嘲弄般的對比。他的繪畫從有趣到怪誕，不著痕跡地表露了他的慧黠及睿智，更鞏固了其在超現實主義史上，不容忽視的地位。

高更出生於巴黎。開始時只是一位「周日畫家」，曾經加入印象派，最後則獨自建立了被稱為綜合主義（Synthetism）的繪畫風格。強調大膽的線條和裝飾性的色面構成，為現代繪畫帶來了革新的觀念。他為了厭惡文明世界的欺騙與狡詐，兩度到大溪地居住，對於當地淳樸恬適的文化傳統相當喜愛，因而完成了許多獨特的作品，終老於拉・多明尼加（La Dominica）島。

NO	畫家姓名	英文原名	生卒年代
24	布拉克	Georges Braque	1882~1963
25	佛洛依德	Lucian Freud	1922~2011
26	塔馬尤	Rufino Tamayo	1899~1991

生平簡介

布拉克是法國畫家，也是立體主義的代表人物之一，出生於塞納河畔的阿讓特伊。他在畫壇的影響力並不比畢卡索小，他與畢卡索都是立體主義運動的創始者，「立體主義」這一名稱還是因他的作品名稱而來。此外，立體主義運動中有多項的創新思維都由布拉克奠定基石，例如：將字母及數位置入畫作當中、採用各種不同的拼貼元素等等。布拉克的畫風簡約純粹，嚴謹而統一，他比所有其他的立體派畫家，更具清晰的分析感，也為立體主義帶來少有的和諧色彩，和獨特的典雅流暢線條。1907年，他與畢卡索結識，深為其作品《亞維農的少女》所傾倒，兩人遂成莫逆之交，共同籌劃立體主義運動。他們二人在分析立體主義時期所創作的作品，風格非常接近，兩人不僅畫法相同，而且所選擇的題材也十分類似，甚至難以分辨，這在藝術史上是極其少見的現象。

佛洛依德是表現主義畫家，也是英國最偉大的當代畫家之一，偏好肖像畫與裸體畫。他的畫作《Benefits Supervisor Sleeping》在2008年以創記錄的高價3,360萬美元賣出，創下在世畫家畫價的最高銷售記錄。作為二十世紀最偉大的藝術家之一，佛洛依德堅持持續不懈地創作直到他去世之前。儘管抽象表現主義在二十世紀佔領了整個藝術世界，但是佛洛依德卻一直堅持他的表現主義繪畫，被泰特美術館譽為「20世紀畢卡索之外最偉大的當代藝術家」。2011年7月20日佛洛依德因病在倫敦家中去世，享年88歲。

墨西哥藝術家塔馬尤的繪畫，對現代藝術具有舉足輕重的意義，他不僅受到立體主義、超現實主義和表現主義等多方面的影響，對哥倫布發現新大陸之前的文化，也擁有淵博的知識，因而能夠貫徹其與眾不同的藝術思維。塔馬尤的繪畫形式呈現自然主義或象徵主義風格，並且融入華麗的線條圖形，或突發的破裂圖案。儘管他畫作的主題十分簡單，但內容總是格外地豐富且隱喻深刻。

NO	畫家姓名	英文原名	生卒年代
27	德爾沃	Paul Delvaux	1897~1994
28	夏卡爾	Marc Chagall	1887~1985
29	帕拉迪諾	Mimmo paladino	1948~
30	哈林	Keith Haring	1958~1990

生平簡介

德爾沃屬於神秘超現實派，畫風保有一種神祕、疏離、冷漠、憂鬱的濃郁氣息。他以細緻寫實的手法描繪非現實存在的實景，似幻似真又朦朧飄忽。獨特的裸女繪畫，為他奠定了與其他超現實畫派非常不同的風格。其大部份的作品背景幾乎都環繞在車站、廢墟、街道、古典殿堂等當中，再以皎潔的月光、深沉的夜色烘托，湧現出一股幽離、若有所思、騷動不安的氛圍。無庸置疑地，在西方繪畫藝術上德爾沃是特殊的，他始終維持自己一貫的風格，卓爾不凡。

夏卡爾出生於俄國的猶太家庭，1922年夏卡爾離開俄國，定居於巴黎近郊。是超現實主義畫家之一，受到了後印象派、表現主義、立體派等思潮影響，作品充滿夢幻與詩意，據説「超現實主義派」一詞是阿波里內爾（Apollinaire）為了形容夏卡爾的作品而創造出來的。二次世界大戰時，因政治迫害來到美國，並在1945年為史特拉汶斯基的芭蕾舞劇《火鳥》設計背景和服裝。阿波里內爾曾如此讚歎夏卡爾：「他從理性的桎梏中解脱出來，把想像力與無意識的衝動相結合，產生了記憶與夢幻的世界。他的境界是屬於超自然的。從他心靈深處激起的那份情感，是如此激烈。」而畢卡索評論夏卡爾時也説：「從馬諦斯以後，他是唯一真正懂得色彩的人。」從俄國擴散至整個歐洲，甚至到美國，夏卡爾的作品受到許多人喜愛。以九十八歲高齡卒於法國聖保羅。

義大利當代藝術家帕拉迪諾是義大利超前衛藝術的代表畫家之一。其創作包括繪畫、雕塑和裝置藝術，在藝術思想上融合了各類型的文化和藝術樣式，回歸具象的創作形式，運用生動的造型語言在觀念上進行重新的組合，表達了生存與死亡的複合意象。他的創作範圍廣泛涵蓋了設計、繪畫、雕塑、舞臺佈景和其他雕刻技術和環境裝置作品，在這些作品中重新展現其個人的手做創意，重新找回源於人類美學的創作元素，以及出現在彩色畫布上的抽象夢幻圖像。

美國畫家哈林從小喜歡看米老鼠卡通，爸爸所傳授的漫畫技巧對當年的小哈林影響深遠。1978年到紐約進修時，對於街頭到處可見的塗鴉和老普普的一些藝術家作品，產生濃厚興趣，並很快的活躍於街頭巷尾，大力發展街頭藝術，他獨特的普普風格引來塗鴉大師們的注意。哈林的作品充滿了歡樂的小人物形象，創作手法流暢、簡單、明確、娛樂感強。他的人物形象也被廣泛地運用在服裝、室內裝飾與廣告設計上。可謂是塗鴉文化的一代宗師。1988年感染愛滋病，二年後不幸逝世。

NO	畫家姓名	英文原名	生卒年代
31	杜象	Marcel Duchamp	1887~1968
32	蒙德里安	Piet Mondrian	1872~1944
33	李希特	Gerhard Richter	1932~

生平簡介

生於法國，是紐約及國際達達運動領導人。在西方藝術史上，杜象真可謂一位智者，他不僅是新藝術理念的奠基者，其「反藝術」的態度也深深影響後期的年輕畫家。勇於破壞、敢於創新，追求藝術內涵的另一種詮釋事他不便的真理。在超現實主義時期，杜象又以他的大膽創新大放光芒。超現實的技法──「現成物件」便是源自於杜象的「物體藝術」的概念。像是長鬍鬚的蒙娜麗莎、噴泉、晾瓶架，透過不斷更換生活用品賦予新的標題，創作出物件的另外價值。

蒙德里安生於荷蘭，曾就讀於阿姆斯特丹的美術學校，初期以畫具象畫為主，後來受立體主義的影響，轉投入抽象畫派的創作風潮中。他的畫風是利用強烈的色彩，和嚴謹的垂直和水平線條構成整體畫面，他的畫不僅在美術上、在建築、設計與流行時尚上，都造成了巨大的影響。第二次世界大戰時移居倫敦，逝世於紐約。

李希特1932年出生於德國的德勒斯登，與許多德國人相似的是，他的家族與德國納粹極有關聯。其作品：魯迪（Rudi）舅舅，描繪一個很年輕便過世的納粹軍官；而患有精神疾病的瑪莉安（Marianne）阿姨則曾被關在集中營裡。這些經歷使他對於死亡及教條產生思辯，這也成為他重要的創作養分。無庸置疑，李希特絕對是當代藝術中最重要、也最成功的畫家之一，其重要性不只來自於他所積累的多變風格與題材前衛的藝術風貌，同時更取決於來自繪畫與攝影之間錯綜複雜的辯證態度，與他對全球問題的深刻思考。